Paris, 18, rue Vivienne, A. MOREL ET C^{ie}, Libraires-éditeurs

LES
MAISONS DE PLAISANCE
LES PLUS CÉLÈBRES
DE ROME
ET
DE SES ENVIRONS

PAR

PERCIER et FONTAINE

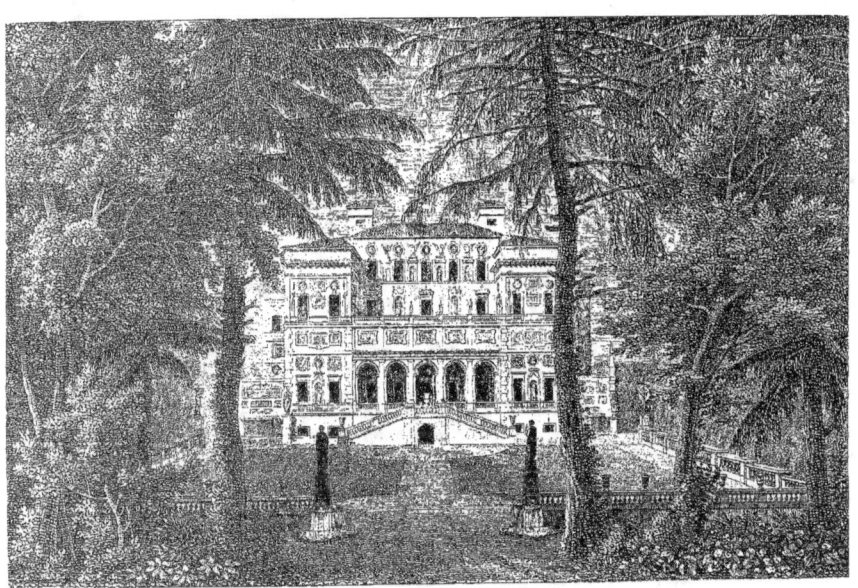

PROSPECTUS

L'ouvrage que nous annonçons aujourd'hui, et dont l'existence est ignorée de la plupart des artistes modernes, est considéré, par ceux qui le possèdent, comme un livre d'étude très-sérieusement conçu, consciencieusement exécuté, et comme devant faire partie de toute bibliothèque.

Nous éprouvons une certaine satisfaction à mettre sous les yeux des lecteurs ce que disaient, dans leur discours préliminaire, Percier et Fontaine, convaincus qu'il préviendra grandement en faveur de cette œuvre qui semble avoir été faite pour notre époque.

Les maisons de plaisance des Italiens, connues sous le nom de *villas*, ont servi de modèles à tous les peuples de l'Europe : souvent célébrées par les poètes, visitées, admirées par les voyageurs, elles n'ont pas jusqu'ici obtenu les honneurs de la gravure, et dans aucun ouvrage on ne trouve les copies fidèles de ces édifices.

Falda, Piranesi, et quelques autres, ont à la vérité publié différentes vues prises dans les jardins de Rome; mais aucun d'eux n'a entrepris de réunir l'utile à l'agréable. Occupés exclusivement de la partie pittoresque, ils ont négligé de donner

les plans et les détails de ces habitations; ils semblent même avoir attaché une si légère importance à leur travail, qu'ils ont dédaigné de s'asservir à une imitation exacte.

Nous ne prétendons pas offrir au public tout ce qu'auraient pu entreprendre les auteurs que nous venons de citer, ni présenter aux artistes un recueil complet des beautés que renferment ces édifices; nous leur soumettons le fruit de nos études pendant plusieurs années de séjour en Italie : heureux si notre ouvrage peut obtenir leur approbation.

En publiant ce qui nous a paru remarquable dans les maisons de plaisance de Rome ou des environs, notre but a été d'offrir des matériaux utiles aux progrès de l'art que nous professons. Nous nous sommes arrêtés, dans notre choix, aux objets qui nous ont semblé mériter quelque attention, et à ceux qui nous ont paru propres à donner une idée des sites ou des dispositions générales; c'est pourquoi on verra que souvent une maison nous a fourni les motifs d'une ou de deux vues, tandis que d'autres en ont exigé un plus grand nombre. Nous avons aussi dessiné de chaque plan seulement les parties qui nous ont semblé intéressantes, et nous avons pensé que, pour rendre justice à leurs auteurs, il fallait représenter les ouvrages tels qu'ils avaient été conçus, et non pas toujours dans l'état où nous les avons trouvés; car souvent dégradés par l'ignorance des innovateurs, ou par le caprice des propriétaires, quelques-uns n'ont conservé de leur première forme qu'une disposition difficile à reconnaître, comme les *villas Mattei, Madama, Negroni* et *Sacchetti*. Ces trois dernières maisons n'ayant pas été achevées, nous avons essayé de les restaurer d'après divers plans manuscrits qui nous ont été communiqués, et d'après les indices que nous avons trouvés sur les lieux.

On nous dispensera de vanter longuement ces maisons de délices : nous pensons qu'en examinant avec attention les plans et les vues que nous en donnons, on aura une idée plus exacte de leur magnificence, et du charme qu'elles produisent. On n'y trouvera aucune de ces distributions petitement ingénieuses et peut-être trop en usage parmi nous; mais on pourra remarquer qu'elles sont toutes disposées de manière à faire beaucoup d'effet; que les artistes qui les ont imaginées ont su profiter avec une adresse admirable de la nature du site et de l'exposition sur laquelle ils ont eu à bâtir. L'espèce d'impureté que l'on rencontre quelquefois dans leurs détails n'est jamais enfantée par un caprice bizarre, mais plutôt par un goût déterminé pour l'effet et le pittoresque, que les architectes italiens ont mieux senti que tous les autres.

La plupart de ces maisons, quoique peu ou point habitées, conservent une apparence de grandeur et de magnificence que la désertion des propriétaires n'a pu leur ôter : nous osons presque ajouter que cette sorte d'abandon donne à quelques-unes un air de retraite silencieuse qui ne nuit pas au charme qu'elles inspirent. Cependant l'effet pittoresque qui en résulte n'est pas du désordre, et ne présente pas la triste image de ruine ou de destruction que les peintres ont pris plaisir à représenter dans leurs tableaux, et que des propriétaires peu éclairés ont fait copier dans leurs jardins. En effet, que peut-on penser de celui qui veut avoir dans quelques toises de terrain les ruines de Palmyre, les rochers de la Suisse ou les cascades de Tivoli? Quel homme raisonnable pourra se défendre d'un mouvement de pitié en voyant admirer ces dispendieuses folies, et souvent faire des frais d'esprit pour les vanter?

Les jardins d'Italie présentent la variété et le pittoresque des jardins modernes, sans avoir rien de leur monotone et puérile simplicité. Ils sont plantés régulièrement autour de l'habitation, et c'est toujours par une progression artistement ménagée qu'en s'éloignant d'elle ils se lient avec la nature agreste du pays. Ce n'est jamais, comme on le voit chez nous, un jardin dans lequel on a prétendu faire un site, un paysage; mais, au contraire, un site dans lequel on a fait un jardin : c'est l'art qui a paré la nature, et non pas l'art qui a voulu la créer.

Nous croyons que l'art, dont le but est d'ajouter à nos jouissances en rapprochant de nous les beautés de la nature, et en les faisant servir à nos besoins, que l'art doit tout ennoblir; dès qu'il s'écarte de ce principe, dès qu'il dégrade, il cesse d'être un art; ce n'est plus que le désordre de l'imagination et l'oubli du bon goût. Alors il enfante les magots de la Chine, il bâtit des petits ponts pour traverser une pièce de gazon; il fait des rochers de plâtres peints, des rivières, des lacs que le moindre rayon de soleil peut dessécher. Il donne ridiculement le nom de montagne à quelques tombereaux de terre amoncelés dans un coin; il construit un temple, et dans l'accès d'un délire puéril il se hâte de ruiner son ouvrage; il fait transplanter à grands frais des arbres étrangers, et les force à végéter sur un sol qui leur est contraire; il s'épuise en folies; il ne met ni règles ni bornes à ses désirs; il confond les attributions de chaque chose; impatient par satiété, il veut jouir sans délai; il ne voit de beau que ce qui est extraordinaire; et, par suite de l'effet que produisent les goûts immodérés, il ne trouve dans l'exécution de ses extravagances qu'une irritation pour en essayer de nouvelles. C'est alors que, parvenu au terme de la décadence, il s'avilit, il s'anéantit, et tombe dans un oubli total. Quelquefois, après une suite de circonstances favorables, et par l'influence de ces rares génies dont les siècles sont si avares, il renaît et revient insensiblement au vrai beau; il se rapproche de la nature, qu'il rougit d'avoir longtemps offensée; il prend pour guide les grands hommes que l'antiquité a donnés pour modèle; il étudie leurs ouvrages, il cherche à les imiter, et parvient quelquefois à les égaler.

C'est ainsi que sous le règne des Médicis, après plusieurs siècles d'ignorance, Florence fut le berceau dans lequel les beaux-arts reprirent naissance, et d'où ils se propagèrent dans l'Europe. Les Raphaël, les Michel-Ange, les Bramante, les Vignole, les Palladio, les Balthazar Perruzzi, trouvèrent dans leur génie et dans l'étude des anciens les principes du vrai beau que l'on ne connaissait plus. Ces artistes extraordinaires rallumèrent un flambeau qui depuis longtemps était éteint; ils dissipèrent les ténèbres de l'ignorance; ils répandirent la lumière sur leur siècle, illustrèrent leur patrie, et s'immortalisèrent avec elle.

C'est ainsi que de nos jours, malgré le despotisme de la mode, malgré les préjugés du temps, quelques artistes ont cherché à ramener les arts à leur véritable but. Ces hommes habiles, en combattant avec les armes du talent, en opposant des exemples rapportés d'Italie au mauvais goût qui régnait dans notre pays, ont acquis des droits éternels à la reconnaissance de leurs concitoyens. Nous croyons devoir leur payer le tribut de nos faibles éloges en leur dédiant notre ouvrage, et en les priant d'agréer avec indulgence, et à titre d'hommage, cet essai sur les maisons de plaisance et sur les jardins de l'Italie.

Un magnifique volume grand in-folio cartonné, contenant soixante-dix-sept planches représentant les plans, les vues intérieures et extérieures, les détails, etc., des principales villas de Rome, et un texte de même format, dans lequel sont intercalés un grand nombre de fragments antiques tirés de la villa Albani.

Le texte et les planches sont imprimés sur beau papier de Hollande. — Prix : 100 francs.

Librairie A. MOREL & C^{ie}, 18, rue Vivienne, Paris.

ARCHITECTURE — CONSTRUCTION

REVUE GÉNÉRALE DE L'ARCHITECTURE, par César Daly.
- Abonnement annuel : Paris.......... 40 fr.
- Départements........ 45
- 18 volumes ont paru. — Prix....... 720

Cette Revue, honorée d'une première médaille à l'Exposition universelle des Arts et de l'Industrie de Paris, en 1855, s'occupe spécialement de l'histoire, de la théorie et de la pratique des constructions.

1° HISTOIRE : Archéologie monumentale de tous les temps et de tous les pays ;

2° THÉORIE : Recherches esthétiques et scientifiques intéressant l'architecture ;

3° PRATIQUE : Toutes les applications de l'art de bâtir : Maçonnerie, Charpente, Couverture, Menuiserie, Serrurerie, Peinture, etc. Décoration et Ameublement, Ponts, Canaux, Édifices publics, Habitations de ville et de campagne, Bâtiments ruraux, Inventions nouvelles, Produits industriels nouveaux, Salubrité et Jurisprudence du bâtiment, etc.

4° MÉLANGES : Enfin toutes les nouvelles administratives, industrielles, artistiques, scientifiques, des travaux publics, des concours, etc., sont données mois par mois dans cette Revue, ainsi que les nouvelles du jour, les nouvelles biographiques, nécrologiques, etc., de nature à intéresser les lecteurs.

L'ARCHITECTURE PRIVÉE AU XIX^e SIÈCLE (sous Napoléon III), par César Daly. — Nouvelles maisons de Paris et des environs. Plans, élévations, coupes ; détails de construction, de décoration et d'ameublement. Constructions de Paris. — Constructions des environs de Paris. Détails divers. 2 volumes in-folio, composés de gravures sur acier, de chromolithographies à plusieurs couleurs d'une très-belle exécution, et d'un texte illustré par des gravures sur bois. — Le volume se composera d'environ 25 livraisons. — Prix de la livraison de 4 planches........... 3 fr. 75 c.

Six pages de texte illustrées représenteront une planche gravée ; une chromolithographie représentera trois planches gravées.

LA GAZETTE DU BATIMENT. — Revue et annonces des matières premières, des machines, des procédés et des produits employés dans la construction. — Adjudications, etc. Maçonnerie, Charpente, Menuiserie et Serrurerie, Peinture, Ameublement.

Prix de l'abonnement annuel : Paris et départements... 12 fr.
Etranger, port en sus.

Le journal paraît deux fois par mois et est adressé gratuitement à tous les abonnés à la Revue générale d'Architecture et des Travaux publics, dirigée par M. César Daly.

ARCHITECTURE ALLEMANDE AU XIX^e SIÈCLE. — Recueil d'architecture de ville et de campagne, villas, chalets, kiosques, décorations intérieures, décorations de jardins, etc., publié par une Société d'architectes allemands. — Il paraît tous les deux mois un numéro composé de planches imprimées avec teintes et d'une page de texte original avec la traduction en regard. — Abonnement annuel pour la France, payable d'avance......................... 24 fr.

L'abonnement date du mois de juillet 1860, et a commencé avec le 11^e numéro de l'édition allemande. Chacun des 40 premiers numéros de l'édition allemande se vend... 4 fr. 50 c.

MONOGRAPHIE DU PALAIS DE FONTAINEBLEAU, dessinée et gravée par Rodolphe Pfnor, accompagnée d'un texte historique et descriptif, par M. Champollion-Figeac, bibliothécaire au palais impérial de Fontainebleau. Cet ouvrage se composera de 75 livraisons, contenant chacune de 2 planches gravées, ou d'une planche gravée double, ou en chromolithographie. — Prix de la livraison :
- In-folio jésus sur papier blanc.......... 4 fr.
- — sur papier de Chine............ 5
- In-folio colombier sur papier blanc....... 5
- — sur papier de Chine........ 6

Il paraîtra une livraison tous les quinze jours. Les éditeurs prennent l'engagement de fournir exactement aux souscripteurs toute livraison qui paraîtrait en sus des 75 livraisons annoncées.

MONOGRAPHIE DU CHATEAU DE HEIDELBERG, dessinée et gravée par Rodolphe Pfnor, accompagnée d'un texte historique et descriptif, par Daniel Ramée. — 24 planches gravées (in-folio), renfermées dans un carton.—Prix. 30 fr.
Sur papier de Chine................. 42 fr.

L'ARCHITECTURE PITTORESQUE EN SUISSE, ou Choix de constructions rustiques prises dans toutes les parties de la Suisse, dessinées et gravées par A. et E. Varin. — L'ouvrage paraîtra en 12 livraisons, composées chacune de 4 planches in-4° gravées sur acier. — Prix de la livraison.... 3 fr. 50 c.
Il sera publié une livraison par mois.

CATHÉDRALE DE BAYEUX. — Reprise en sous-œuvre de la Tour centrale, par MM. Didron et Lasvignes, ingénieurs civils, anciens élèves de l'École centrale.—Un beau volume in-4° de 200 pages de texte, avec gravures intercalées, et 25 planches gravées, dont 4 doubles. — Prix.......................... 30 fr.

LA SAINTE CHAPELLE DU PALAIS A PARIS (histoire archéologique descriptive et graphique), rédigée, dessinée et peinte par Decloux et Doury, architectes, — 20 planches in-folio en chromolithographie constituent la partie graphique la plus importante de cet ouvrage ; de belles planches gravées par M. Guillaumot donnent les plans, coupes et ensemble de la Sainte-Chapelle. L'architecture traitée d'une manière succincte laisse la plus large part à l'ornementation. — Le texte, imprimé avec un grand luxe typographique sur papier de choix, est orné à chaque page de belles vignettes imprimées en couleur. — Prix, texte et planches dans un carton................................. 70 fr.

MONOGRAPHIE DE NOTRE-DAME DE PARIS, par Celtibère, et de la nouvelle sacristie de MM. Lassus et Viollet-le-Duc. — Un volume in-folio, composé de 80 planches, dont 5 chromolithographies et 12 photographies par MM. Bisson frères. — Prix......... 120 fr.

ÉGLISE SAINT JACQUES A LIÉGE, par Delsaux, mesurée et dessinée par l'auteur. — Grand in-folio composé de 15 planches gravées. — Prix......... 25 fr.

MONUMENTS D'ARCHITECTURE, DE SCULPTURE ET DE PEINTURE DE L'ALLEMAGNE, depuis l'établissement du Christianisme jusqu'aux temps modernes, publié par Ernest Forster, texte traduit de l'allemand. — Cet ouvrage sera publié en 200 livraisons, composées chacune de deux planches gravées sur acier par les premiers artistes de l'Allemagne, d'après les dessins exécutés spécialement pour cette publication par les architectes les plus habiles, sous la direction de M. Forster. — Chaque monument est accompagné d'un texte historique, descriptif et critique. — Prix de la livraison.................... 1 fr. 50 c.
Deux ou trois livraisons paraîtront tous les mois. — 30 livraisons sont en vente.

CHOIX DES PLUS CÉLÈBRES MAISONS DE PLAISANCE DE ROME ET DE SES ENVIRONS, mesurées et dessinées par Mercier et Fontaine. — Grand in-folio de 77 planches gravées, d'un grand nombre de frontispices et de culs-de-lampe, accompagné d'un texte historique et descriptif et de tables explicatives, texte et planches imprimées sur très-beau vergé. — Prix cartonné.................. 100 fr.

BATIMENTS DE CHEMINS DE FER, embarcadères, plans de gares, stations, abris, maisons de garde, remises de locomotives, halles à marchandises, remises de voitures, ateliers, réservoirs, etc., par Pierre Chabat, architecte. — L'ouvrage sera publié en 20 livraisons composées de 5 planches in-folio gravées, la dernière livraison contiendra le texte. — Prix de la livraison.... 3 fr.
Il paraîtra régulièrement une livraison par mois.

LES DIX LIVRES D'ARCHITECTURE, par Vitruve, avec les notes de Perrault. — Nouvelle édition, revue, corrigée et augmentée d'un grand nombre de planches et de notes importantes par E. Tardieu et A. Coussin fils, architectes. — 3 volumes in-4° reliés à la Bradel. — Prix......... 25 fr.

CHOIX D'ÉDIFICES PUBLICS, construits ou projetés en France, extraits des archives du Conseil des bâtiments civils, publiés avec l'autorisation du ministère de l'intérieur. — 67 livraisons grand in-folio, composées de 398 planches gravées au trait, formant 3 volumes, et des notices relatives aux édifices dessinés. — Prix................... 160 fr.

HABITATIONS OUVRIÈRES ET AGRICOLES, par Émile Muller. — Cités, bains, lavoirs, sociétés alimentaires. 1 vol. grand in-8°, accompagné d'un atlas de 45 planches in-folio, contenant les détails de construction, les formules représentant chaque espèce de maisons et donnant leur prix de revient dans tous pays, les statuts, règlements et contrats ; suivis de conseils hygiéniques, par le docteur Clavel. — Prix... 40 fr.

LES CONSTRUCTIONS EN BOIS (ouvrage allemand, avec l'explication des planches en français). — Ouvrage destiné à toutes les industries qui ont trait au bâtiment et à l'enseignement des écoles spéciales, par Louis Degen, 1 vol. in-folio contenant 48 planches imprimées en couleur. — Prix. 32 fr.

LES CONSTRUCTIONS EN BRIQUES (ouvrage allemand, avec l'explication des planches en français), composées par Louis Degen. — 1 vol. in-folio contenant 48 planches imprimées en couleur. — Prix.............. 32 fr.

MAISONS ET CHALETS D'ALLEMAGNE. — Un vol. petit in-folio composé de 36 planches extraites de publications allemandes. — Prix.................. 30 fr.

LE BOIS DE BOULOGNE ARCHITECTURAL. — Recueil des embellissements exécutés dans son enceinte et à ses abords, sous la direction de M. Alphand, ingénieur en chef, Davioud, architecte, mesurés et dessinés par Th. Vacquer, architecte, et reproduits par la chromolithographie. — 30 planches in-folio accompagnées d'un texte et d'un général du bois. — Prix.................. 45 fr.

LA MARBRERIE, par Louis Gilbert. — 120 planches gravées représentant des travaux de marbrerie, monuments funéraires, cheminées, autels, dallages, etc. — L'ouvrage complet renfermé dans un carton................. 90 fr.

MONUMENTS FUNÉRAIRES (VUES, PERSPECTIVES, PLANS, COUPES, ÉLÉVATIONS ET DÉTAILS DE), par G. Ungewitter. — In-folio de 48 planches gravées sur acier. — Prix........................... 40 fr.

LE THÉÂTRE ET L'ARCHITECTE, par Émile Trélat, architecte, professeur de construction civile au Conservatoire impérial des arts et métiers. — Brochure in-8° de 120 pages. — Prix........................... 2 fr.

TRAITÉ THÉORIQUE ET PRATIQUE DE LA CONSTRUCTION DES PONTS MÉTALLIQUES, par MM. L. Molinos et C. Pronnier, ingénieurs civils, anciens élèves de l'École centrale. — Un fort volume in-4°, illustré d'un très-grand nombre de gravures sur bois et de gravures sur acier du même format, accompagné d'un grand atlas de magnifiques gravures contenant 91 planches représentant les ponts les plus remarquables par leur structure et leur construction, ainsi que les plus récents. — Le texte renferme une étude complète de toutes les questions qui se rattachent à la construction des ponts métalliques. — Prix..................................... 125 fr.

PARALLÈLE DES THÉÂTRES. — Cet ouvrage, d'un grand intérêt et d'une utilité réelle au point de vue architectural, ne laisse rien à désirer pour tout ce qui se rattache à l'art du décorateur et du machiniste ; il est traité avec toute l'autorité de talent que son organisation exige. Il se compose de deux parties : la première contient 91 planches représentant les principaux théâtres de l'Europe (plans, coupes, élévations, à l'échelle de 5 millim. par mètre) ; la deuxième, composée de 42 planches, représente les machines théâtrales françaises, anglaises et allemandes, à l'échelle de 1 centim. par mètre. — Prix de l'ouvrage complet................. 160 fr.

NOUVEAU TRAITÉ DU SOLIVAGE MÉTRIQUE DES BOIS EN GRUME AUX 5^e ET 6^e DÉDUITS, par Didier Goyaud, augmenté d'une nouvelle édition de l'ancien Tarif, du même auteur, et suivi de : 1° un Tableau supplémentaire pour le solivage des bois dégarnis de leur écorce ; 2° un Tableau comparatif de la différence qui existe entre la solive nouvelle et ancienne ; 3° un Tarif du poids des bois de chêne ; 4° un Tarif du poids des solives nouvelles ; 5° un Tarif du poids du stère de bois de corde. — Prix.............. 1 fr.

LES CHATEAUX DE LA VALLÉE DE LA LOIRE, des XV^e, XVI^e ET COMMENCEMENT DU XVII^e SIÈCLE, dessinés d'après nature et lithographiés par Victor Petit, membre de l'Institut des provinces et de plusieurs sociétés archéologiques. — Les somptueuses constructions qui ont été étudiées et dessinées exclusivement pour cette publication, sont représentées non-seulement sous leur aspect pittoresque, mais surtout sous le rapport architectural ou monumental. — A la suite de titre de chaque dessin, la date de la construction, ainsi que les noms des premiers possesseurs et les propriétaires actuels seront toujours indiqués. — Une table de classement des planches et une Introduction avec Note descriptive, paraîtront avec la dernière livraison. — L'ouvrage sera publié en 25 livraisons, composées chacune de quatre planches in-folio, imprimées à teintes avec le plus grand soin. — Prix de la livraison....................... 3 fr.

LES CHATEAUX DE FRANCE DES XV^e ET XVI^e SIÈCLES, dessinés d'après nature, et lithographiés par Victor Petit, membre de l'Institut des provinces et de plusieurs sociétés archéologiques. — Dans les vigoureuses lithographies qui composent ce volume, ce n'est pas le crayon seul du paysagiste qui se reconnaîtra ; le talent de l'archéologue et celui de l'architecte seront aussi distingués. Les Châteaux de France, bâtiment reproduits par notre habile architecte, M. V. Petit, offriront un intérêt réel aux admirateurs de monuments. — Un beau volume grand in-4° de 100 planches imprimées à teintes avec le plus grand soin. Prix, cartonné.... 80 fr.

TRAITÉ DE LA PERSPECTIVE LINÉAIRE, par J. de la Gournerie, ingénieur en chef des ponts et chaussées, professeur à l'École Polytechnique et au Conservatoire impérial des Arts et Métiers. — Il n'avait été publié que la perspective aérienne aucun ouvrage aussi complet que le Traité de M. J. de la Gournerie, que nous offrons aujourd'hui. Il contient en outre les tracés pour les tableaux, plans et courbes, les bas-reliefs et les décorations théâtrales ; les théories des effets de perspective, et plusieurs autres créations nouvelles ou plus développées qu'elles ne l'avaient été ; enfin le développement de toutes les applications aériennes de la perspective linéaire, et la solution de toutes les questions qui s'y rattachent. — Un vol. in-4° avec Atlas in-folio de 45 planches, dont 8 doubles. Prix......................... 40 fr.

DES CONCOURS POUR LES MONUMENTS PUBLICS DANS LE PASSÉ, LE PRÉSENT ET L'AVENIR, par M. César Daly, architecte du Gouvernement, directeur-fondateur et propriétaire de la Revue générale de l'Architecture et des Travaux publics. Brochure grand in-8°. Prix... 2 fr.

DÉCORATION — SCULPTURE — ORNEMENTATION

L'ART POUR TOUS, encyclopédie de l'art industriel et décoratif, paraissant le 15 et le 30 de chaque mois, sous la direction de M. E. Reiber, architecte. — Chaque numéro, composé d'une feuille double imprimée d'un seul côté, comporte quatre estampes ; chacune d'elles contient une ou plusieurs gravures de même nature, reproduisant les œuvres anciennes et modernes ayant trait à l'ornementation et à la décoration. A chacune des estampes se trouve jointe une notice biographique et indicative du modèle en français, en anglais et en allemand. — L'abonnement part du 15 janvier. Chaque année formera un beau volume in-folio de 100 feuilles contenant environ 200 sujets. — Prix de l'abonnement annuel :

Édition ordinaire.. 12 fr.
Édition de luxe... 18 fr.

Cette dernière est tirée à un très petit nombre d'exemplaires sur beau papier de Hollande.

JOURNAL-MANUEL DE PEINTURES, appliquées à la décoration des monuments, appartements et établissements publics, dirigé par MM. Paty et Rislaux, peintres-décorateurs, publié le 15 de chaque mois, par numéro composé de 2 planches, dont une en chromolithographie, et d'une feuille de texte explicatif. — Abonnement annuel :
Paris et départements.. 20 fr.
L'année une fois parue se vend..................................... 25 fr.

La 12ᵉ année est en cours de publication.

DÉCORATIONS INTÉRIEURES ET MEUBLES des époques Louis XIII et Louis XIV, par Adam, architecte. — L'ouvrage que nous annonçons sera la reproduction fidèle des compositions dues au crayon et au burin des maîtres qui se sont illustrés aux XVᵉ et XVIᵉ siècles, et des œuvres encore existantes et inédites des meilleurs architectes qui vécurent sous Louis XIII et sous Louis XIV.

Dans les nombreux et précieux matériaux que nous allons publier nous les reproductions des cas types caractérisés par les Bernardi, Kadi de Cretone, Crispin de Passe, Vredeman de Vriese, de Bros, Sébastien Serlies, etc., les artistes et les industriels trouveront une étude intéressante et des inspirations qui pourront les conduire à de nouvelles et heureuses créations. — L'ouvrage se composera de 100 planches petit in-folio, gravées et imprimées avec teintes, et d'une table explicative. — Il sera publié tous les mois une livraison composée de 4 planches représentant un ou plusieurs sujets. — Prix de la livraison 4 fr.

RECUEIL D'ESTAMPES relatives à l'ornementation des appartements aux XVIᵉ, XVIIᵉ et XVIIIᵉ siècles, gravées en fac-similé par Pyron, d'après les compositions de Du Cerceau, Daniel Marot, Lepautre, Bérain, Moissonier, etc. — L'ouvrage entier se compose de 62 planches in-folio. — Prix.... 72 fr.

ORNEMENTS TIRÉS DES QUATRE ÉCOLES, — 2 vol. in-4°, 410 planches gravées par Riester, Clerget, Fouchère, Canlo, etc. — Prix.................................. 120 fr.

LES CARRELAGES ÉMAILLÉS du moyen âge et de la renaissance, par Émile Amé, architecte des monuments historiques, correspondant du ministère de l'Instruction publique pour les travaux historiques. — Un beau et fort volume in-4°, composé de 90 planches imprimées en couleurs, et plus de 600 dessins intercalés dans le texte, tiré seulement à 300 exemplaires, portant chacun un numéro d'ordre de 1 à 300. — Prix, broché............................... 60 fr.

L'ART INDUSTRIEL. — Recueil de dispositions et décorations intérieures, par Léon Feuchere. — Un vol. in-folio de 75 planches gravées par Varin frères. — Prix..... 75 fr.

LEPAUTRE. — Choix de 100 belles compositions sur l'ornementation. In-folio de 100 planches. — Prix, cartonné... 60 fr.

L'ORNEMENTATION AU XIXᵉ SIÈCLE. — Ouvrage dédié à l'industrie artistique, contenant des compositions de Michel Liénard, Gueli, Rambert, etc. 13 planches gravées, de 12 centimètres sur 55. — Prix.................................. 30 fr.

PORTEFEUILLE HISTORIQUE DE L'ORNEMENT. — Recueil complet des meilleurs motifs, dessinés et gravés d'après les anciens maîtres, par Meyenacher. 32 planches in-folio sur chine. — Prix... 32 fr.

LE DESSINATEUR POUR ÉTOFFES. — Modèles de feuilles d'étude pour les écoles industrielles, les dessinateurs d'ornement, les fabriques de tapis, de châles, de papiers peints, etc. Documents précieux pour les artistes peintres d'histoire, peintres de décoration et de vitraux d'églises, pour les archéologues et les savants, publiés d'après d'anciennes étoffes en possession de l'auteur, par Franz Bock. — Cet ouvrage est publié par livraisons de 4 planches imprimées en couleur. — Prix de la livraison grand in-folio................... 12 fr.

RECUEIL DE SCULPTURES GOTHIQUES, dessinées et gravées à l'eau-forte d'après les plus beaux monuments en France, depuis le XIᵉ jusqu'au XVᵉ siècle, par Adams.
Le premier volume, composé de 90 planches................ 72 fr.
Le second volume, en cours de publication, par livraisons de 8 planches. — Prix de la livraison...................... 6 fr.
L'ouvrage complet... 144 fr.
— sur chine.. 192 fr.

LES ORNEMENTS DU MOYEN AGE, par Ch. Heideloff. — 200 planches gravées, contenues dans un carton et accompagnées d'un texte explicatif. — Prix.................... 150 fr.

STALLES DU CHŒUR DE LA CATHÉDRALE D'AUCH, par L. Sancey. — Ouvrage publié en 12 livraisons de 3 planches in-4° gravées. — Prix de la livraison........ 3 fr. 75
Il paraît une livraison par mois.

MEUBLES DU MOYEN AGE (plans, élévation, coupes, détails), dessinés par G.-G. Ungewitter, architecte. — 1 vol. in-folio de 48 planches gravées. — Prix........... 18 fr.

LES BAS-RELIEFS DU DOME D'ORVIETO. — Œuvre de sculpture de l'école de l'Israï, gravés sur les dessins de Vincenzo Pontani. — In-folio oblong de 80 planches à teintes, avec un texte explicatif............................. 125 fr.

ORNEMENTS, VASES ET DÉCORATIONS, d'après les maîtres, gravés en fac-similé par Péquignot. — Cet ouvrage est publié par volumes de 50 planches. 3 volumes sont en vente. — Prix de chaque volume...................................... 45 fr.

MANUEL GÉOMÉTRIQUE DU TAPISSIER, par L. Verdelet. — Ouvrage publié sous l'approbation et le caractère de la chambre syndicale des tapissiers de la ville de Paris. 1 vol. de texte de 310 pages et un atlas de 60 planches in-folio. — Prix... 50 fr.

RECUEIL DE DESSINS relatifs à l'art de la décoration chez tous les peuples et aux plus belles époques de leur civilisation, par Hoffmann et Kellerhoven. — Tous ces dessins, puisés aux sources les moins connues, recueillis dans les divers musées bibliothèques de l'Europe, reproduits avec le caractère, la forme et l'identité de couleur des originaux, sont destinés à servir de motifs et de matériaux aux peintres décorateurs, peintres sur verre et dessinateurs de fabrique. — 2 beaux vol. in-folio contenant 80 planches, dont 41 par les procédés chromolithographiques. — Prix............................ 120 fr.

ŒUVRES DE JOHANNES BÉRAIN. Ces ouvrages, remarquables par la diversité et la richesse de ses compositions, contenant 50 planches in-folio. Les planches qui, toutes, ont trait à l'ornementation et à la décoration intérieures, reproduites en fac-similé les œuvres du maître, dessinateur ordinaire de Louis XIV ; elles reproduisent une grande variété de meubles, trumeaux, plafonds, cheminées, grilles et balcons, candélabres, meubles, etc., etc. — Prix............... 120 fr.

LES LÉGISLATEURS ET LES ROIS dans la vie, de Trône Royal à Kellerhoven, exécuté par L. Belledieu. — Un joli album in-folio de 16 planches gravées par L. Friedrich, et imprimées en papier de Chine, reproduisent les figures en pied de Solon, Lycurgue, Zoroastre, David, Salomon, Alexandre le Grand, Numa, Constantin Grand, Charlemagne, Henri et son fils Otton, Charles Frédéric Iᵉʳ, Barberousse, Rodolphe Iᵉʳ, Maximilien Iᵉʳ, Albert le Courageux. Prix........................ 25 fr.

BEAUX-ARTS — ARCHÉOLOGIE — DIVERS

HISTOIRE DE LA PEINTURE SUR VERRE EN EUROPE, contenant une analyse descriptive des vitraux de Belgique, publiée en 10 livraisons composées chacune de 8 pages de texte et d'une planche in-4°. — Les planches en partie lithographiées en couleur, en partie gravées sur pierre, sont reproduites sur papier de Chine. — Prix de l'ouvrage complet.. 135 fr.

CALQUES DES VITRAUX PEINTS DE LA CATHÉDRALE DU MANS, par E. Hucher, correspondant des Ministères d'État et de l'Instruction publique pour les travaux historiques. — Cet ouvrage, honoré d'une médaille à l'Exposition universelle de 1855, reproduit d'une manière irréprochable les peintures des verrières du moyen âge. Il se composera de 10 livraisons, chacune d'un grand format colombier, contenant chacune 2 feuilles de texte et 10 planches coloriées avec le plus grand soin. — Prix de chaque livraison........................... 45 fr.
La 6ᵉ livraison est sous presse.

LES VITRAUX DE LA CATHÉDRALE DE TOURNAI, dessinés par J.-B. Capronnier. — Grand in-folio de 14 planches richement coloriées, avec texte historique et descriptif. — Prix.. 100 fr.

LES VIERGES DE RAPHAËL. — Collection de 12 magnifiques gravures, par MM. Pelé, Dien, Lévy, Pannier, Saint-Eve, Metzmacher, accompagnée d'une notice sur la vie et les ouvrages de Raphaël, et d'une notice explicative sur chaque tableau. Très-bel album.
Prix, sur papier blanc.. 90 fr.
— sur papier de Chine... 120 fr.

LES SAINTS ÉVANGILES, par Overbeck. — 40 magnifiques gravures sur acier, avec un texte en quatre langues. Album oblong sur papier de Chine. — Prix........... 130 fr.

LES VOSGES. — Album in-folio de 20 dessins, par J. Ballet, précédés d'un texte historique et descriptif, par Théophile Gautier. — Prix................................. 50 fr.
Exemplaire demi-colombier sur double chine................ 60 fr.

LES PAVILLONS DU LOUVRE, par Baldus. — Très-belles photographies, les plus grandes qui aient été faites jusqu'à ce jour. Ont paru les pavillons Richelieu, Turgot, Sully et le pavillon de l'Horloge. — Prix de chacune des photographies... 35 fr.

ÉGYPTE ET NUBIE, par J. Teynard, ingénieur civil. — Atlas photographié représentant les sites les plus intéressants pour l'étude de l'art et de l'histoire, 160 planches in-folio, accompagnées de plans et d'une table explicative. — Prix.. 960 fr.

ANNALES ARCHÉOLOGIQUES, par Didron aîné. — 18 vol. in-4°, avec planches gravées au burin et des dessins intercalés dans le texte. — Prix du vol....................... 25 fr.

ÉTUDE PHILOSOPHIQUE SUR L'ARCHITECTURE, par Edmond Lévy, architecte. — Mémoire en réponse à la question suivante : Rechercher l'enchaînement des diverses architectures de tous les âges et les rapports qui peuvent exister entre les monuments et les tendances religieuses, politiques et sociales des peuples. Brochure in-4°. — Prix............ 3 fr.

L'ARCHÉOLOGIE A FAIT SON TEMPS. — Considérations sur l'architecture de notre époque, par J. de la Morandière. Brochure in-8°. — Prix......................... 1 fr. 50 c.

HISTOIRE DE L'ARCHITECTURE SACRÉE DU IVᵉ AU Xᵉ SIÈCLE, par J.-D. Blavignac, architecte, membre de plusieurs sociétés savantes. — Un beau vol. grand in-8° de 438 pages de texte et 36 planches gravées ; accompagné d'un atlas de 42 planches gravées sur pierre. — Prix........ 60 fr.

SAINTE MARIE D'AUCH, Atlas monographique de cette cathédrale, par l'abbé Canéto, vicaire général honoraire, supérieur du séminaire d'Auch. — Un volume in-folio de 160 pages. Texte historique orné de plus de 80 vignettes et un atlas de 40 planches même format. — Prix.......... 60 fr.

STATUTS DE L'ORDRE DU SAINT-ESPRIT au droit du nœud, institué à Naples en 1352 par Louis d'Anjou de Naples, de Jérusalem et de Sicile, manuscrit du XIVᵉ siècle conservé au Louvre, dans le Musée des souverains, reproduction fac-similé en or et couleurs, de l'original, par les procédés chromolithographiques, MM. Engelmann et Gray, avec une notice sur l'exécution des miniatures et la description du manuscrit par M. le cᵗᵉ Horace de Viel-Castel, conservateur du Musée des souverains français au Musée impérial du Louvre. — Un vol. in-folio, demi-grand raisin sur papier-pur papier Bristol, contenant 17 planches en or et couleurs et 36 pages de texte. — Prix.. 125 fr.

HISTOIRE ET DESCRIPTION DE LA CATHÉDRALE DE COLOGNE, par Sulpice Boisserée. — Nouvelle édition in-4°, refaite, augmentée et accompagnée de 3 planches. — Prix... 30 fr.

LES TRÉSORS SACRÉS DE COLOGNE. — Description des objets d'art du moyen âge conservés dans les églises et les sacristies de Cologne, par Franz Bock. Texte en français. — Cet ouvrage sera publié en 12 livraisons in-4°, chacune de 4 planches, et d'une demi-feuille de texte in-4°. Chaque planche représente trois ou quatre sujets. — Prix de la livraison.. 4 fr.
Une fois l'ouvrage paru, le prix en sera porté à 4 fr. 50.

DICTIONNAIRE TECHNOLOGIQUE, par Gardissal-Tolhausen. — Ce dictionnaire comprend les termes techniques employés dans les arts et l'industrie, et contient, en pratique, en français, en allemand et en anglais.

1ᵉʳ vol. — français, anglais, allemand.
2ᵉ vol. — anglais, allemand, français.
3ᵉ vol. — allemand, anglais, français.

Prix des 3 volumes... 15 fr.
2ᵉ et 3ᵉ volumes séparément.................................... 5 fr.

Le premier volume ne se vend pas séparément.

CHOIX
DES PLUS CÉLÈBRES MAISONS
DE PLAISANCE
DE ROME
ET DE SES ENVIRONS.

SE VEND A PARIS,

CHEZ LES AUTEURS, AU LOUVRE,
P. DIDOT L'AINÉ, IMPRIMEUR, RUE DU PONT DE LODI,
ET LES PRINCIPAUX LIBRAIRES.

CHOIX

DES PLUS CÉLÈBRES MAISONS

DE PLAISANCE

DE ROME

ET DE SES ENVIRONS

MESURÉES ET DESSINÉES

PAR CHARLES PERCIER
ET P. F. L. FONTAINE

À PARIS

DE L'IMPRIMERIE DE P. DIDOT L'AÎNÉ

M D CCC IX.

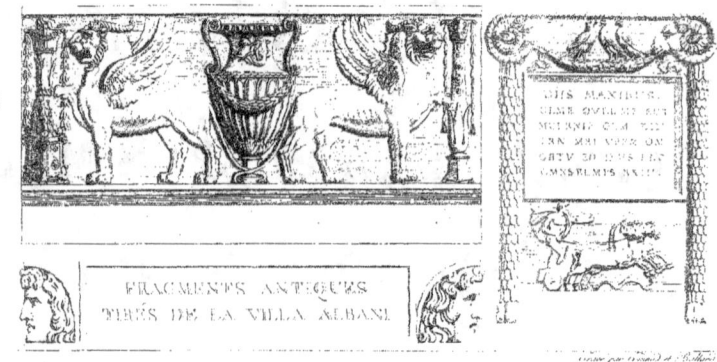

DISCOURS PRÉLIMINAIRE.

Les maisons de plaisance des Italiens, connues sous le nom de *ville*[1], ont servi de modèles à tous les peuples de l'Europe : souvent célébrées par les poëtes, visitées, admirées par les voyageurs, elles n'ont pas jusqu'ici obtenu les honneurs de la gravure : et dans aucun ouvrage on ne trouve les copies fidèles de ces édifices.

Falda, Piranesi, et quelques autres, ont à la vérité publié différentes vues prises dans les jardins de Rome; mais aucun d'eux n'a entrepris de réunir l'utile à l'agréable. Occupés exclusivement de la partie pittoresque, ils ont négligé de donner les plans et les détails de ces habitations; ils semblent même avoir attaché une si légère importance à leur travail qu'ils ont dédaigné de s'asservir à une imitation exacte.

Nous ne prétendons pas offrir au public tout ce qu'auroient pu entreprendre les auteurs que nous venons de citer, ni présenter aux artistes un recueil complet des beautés que renferment ces édifices; nous leur soumettons le fruit de nos études pendant plusieurs années de séjour en Italie : heureux si notre ouvrage peut obtenir leur approbation.

En publiant ce qui nous a paru remarquable dans les maisons de

[1] Villa, château ou maison de plaisance avec parc.

plaisance de Rome ou des environs, notre but a été d'offrir des matériaux utiles aux progrès de l'art que nous professons. Nous nous sommes arrêtés, dans notre choix, aux objets qui nous ont semblé mériter quelque attention, et à ceux qui nous ont paru propres à donner une idée des sites ou des dispositions générales; c'est pourquoi on verra que souvent une maison nous a fourni les motifs d'une ou de deux vues, tandis que d'autres en ont exigé un plus grand nombre. Nous avons aussi dessiné de chaque plan, seulement les parties qui nous ont semblé intéressantes, et nous avons pensé que pour rendre justice à leurs auteurs, il falloit représenter les ouvrages tels qu'ils avoient été conçus, et non pas toujours dans l'état où nous les avons trouvés; car souvent dégradés par l'ignorance des innovateurs, ou par le caprice des propriétaires, quelques uns n'ont conservé de leur première forme qu'une disposition difficile à reconnoître, comme les *ville Mattei, Madama, Negroni,* et *Sacchetti*. Ces trois dernières maisons n'ayant pas été achevées, nous avons essayé de les restaurer d'après divers plans manuscrits qui nous ont été communiqués, et d'après les indices que nous avons trouvés sur les lieux.

On nous dispensera de vanter longuement ces maisons de délices: nous pensons qu'en examinant avec attention les plans et les vues que nous en donnons, on aura une idée plus exacte de leur magnificence, et du charme qu'elles produisent. On n'y trouvera aucune de ces distributions petitement ingénieuses et peut-être trop en usage parmi nous; mais on pourra remarquer qu'elles sont toutes disposées de manière à faire beaucoup d'effet; que les artistes qui les ont imaginées ont su profiter avec une adresse admirable de la nature du site, et de l'exposition sur laquelle ils ont eu à bâtir. L'espèce d'impureté que l'on rencontre quelquefois dans leurs détails n'est jamais enfantée par un caprice bizarre, mais plutôt par un goût déterminé pour l'effet et le pittoresque, que les architectes italiens ont mieux senti que tous les autres.

On ne peut nier que ces jardins n'aient une apparence de féerie que l'on trouve rarement ailleurs. Le mélange de verdure, de statues, de

pavillons, de galeries, de monuments de marbre, d'effets d'eau que l'on rencontre à chaque pas, fait naître les sensations les plus délicieuses. Par-tout on est arrêté par des dispositions vraiment poétiques: souvent on croit voir les jardins d'Armide, on croit jouir en réalité des brillantes conceptions de l'Arioste; enfin l'on avouera que tout, jusqu'à la forme négligée de quelques uns, concourt à leur donner un aspect enchanteur.

Les jardins d'Italie présentent la variété et le pittoresque des jardins modernes, sans avoir rien de leur monotone et puérile simplicité. Ils sont plantés régulièrement autour de l'habitation, et c'est toujours par une progression artistement ménagée, qu'en s'éloignant d'elle, ils se lient avec la nature agreste du pays. Ce n'est jamais, comme on le voit chez nous, un jardin dans lequel on a prétendu faire un site, un paysage; mais, au contraire, un site dans lequel on a fait un jardin: c'est l'art qui a paré la nature, et non pas l'art qui a voulu la créer. Enfin, si l'on y remarque quelques défauts, ils ne sont jamais enfantés par cette ignorance ridicule, ou par ce goût faux qui dans les arts ont fait si souvent mettre de l'esprit à la place du sentiment, donner de la niaiserie pour de la simplicité, et présenter un mauvais étalage de clinquant pour de la magnificence. On y retrouve au contraire, jusque dans les moindres choses, l'empreinte du génie, la finesse du bon goût, et le véritable à-propos de l'art. On découvre à chaque pas des points de vue délicieux et toujours variés; tantôt une fontaine ingénieusement composée fait jaillir ses eaux à une grande hauteur, et les divise en une pluie de diamants pour en brillanter l'air; tantôt un fleuve sorti d'un antre obscur, obéissant à l'art qui le conduit, roule majestueusement sur les marbres les plus rares, et vient, après mille chûtes diverses, former un vaste canal: ses bords, animés par une suite de petites cascades, sont encore ornés de statues qui se réfléchissent dans le miroir de ses eaux. Ici un pavillon abrité de verdure, et dans une exposition agréable, vous invite au repos: ses murs revêtus de marbres et de stucs sont enrichis par les couleurs variées d'arabesques ingénieux. Là, dans un lieu plus retiré, sous de grands arbres, une grotte ornée

de mosaïques et de coquillages artistement rangés retrace l'image des nymphées chez les anciens : c'est une retraite charmante embellie par la statue de la divinité à laquelle elle est dédiée, et par les plus riantes allégories de la fable ; les Amours, les Tritons, les Naïades y folâtrent au milieu d'une eau limpide, dont le murmure et les effets magiques ajoutent encore au charme de cet agréable lieu. Par-tout on voit l'architecture, la sculpture, et la peinture, dirigées par la même pensée, souvent exécutées par la même main, concourir à l'effet général, et produire dans une harmonie parfaite l'ensemble le plus piquant. Enfin ces jardins donnent, selon nous, une idée exacte des maisons de plaisance tant vantées chez les anciens ; et nous croyons que rien ne doit mieux ressembler aux délices de Lucullus, aux jardins de Salluste, aux maisons de Pline, de Cicéron, que les *ville Albani, Panfili, Aldobrandini*, etc.

Les Italiens modernes, riches de leur sol et de tous les trésors de l'art dont il est couvert, ont su exploiter avec intelligence les mines d'antiques que leurs ancêtres avoient rassemblés, et que la guerre ou les préjugés de religion avoient fait enfouir. Leurs maisons sont devenues des espèces de muséum ; leurs habitations et leurs jardins sont remplis de marbres, de colonnes, de statues, de vases, de bas-reliefs, tirés du sein de la terre ; et il faut convenir que jusqu'aux hommes les moins instruits, ils ont tous un goût d'ordre et de symmétrie qui leur fait placer avec adresse les richesses qu'ils découvrent.

La plupart de ces maisons, quoique peu ou point habitées, conservent une apparence de grandeur et de magnificence que la désertion des propriétaires n'a pu leur ôter : nous osons presque ajouter que cette sorte d'abandon donne à quelques unes un air de retraite silencieuse qui ne nuit pas au charme qu'elles inspirent. Cependant l'effet pittoresque qui en résulte n'est pas du désordre, et ne présente pas la triste image de ruine ou de destruction que des peintres ont pris plaisir à représenter dans leurs tableaux, et que des propriétaires peu éclairés ont fait copier dans leurs jardins. En effet que peut-on penser de celui qui veut avoir dans quelques toises de terrain les ruines de Palmyre, les rochers de la Suisse,

ou les cascades de Tivoli? Quel homme raisonnable pourra se défendre d'un mouvement de pitié en voyant admirer ces dispendieuses folies, et souvent faire des frais d'esprit pour les vanter?

Nous croyons que l'art, dont le but est d'ajouter à nos jouissances en rapprochant de nous les beautés de la nature, et en les faisant servir à nos besoins, que l'art doit tout ennoblir: dès qu'il s'écarte de ce principe, dès qu'il dégrade, il cesse d'être un art; ce n'est plus que le désordre de l'imagination et l'oubli du bon goût. Alors il enfante les magots de la Chine; il bâtit des petits ponts pour traverser une pièce de gazon; il fait des rochers de plâtras peints, des rivières, des lacs que le moindre rayon du soleil peut dessécher. Il donne ridiculement le nom de montagne à quelques tombereaux de terre amoncelés dans un coin; il construit un temple, et dans l'accès d'un délire puéril il se hâte de ruiner son ouvrage; il fait transplanter à grands frais des arbres étrangers, et les force à végéter sur un sol qui leur est contraire; il s'épuise en folies; il ne met ni règles ni bornes à ses desirs; il confond les attributions de chaque chose; impatient par satiété, il veut jouir sans délai; il ne voit de beau que ce qui est extraordinaire; et par suite de l'effet que produisent les goûts immodérés, il ne trouve dans l'exécution de ses extravagances qu'une irritation pour en essayer de nouvelles. C'est alors que parvenu au terme de la décadence, il s'avilit, il s'anéantit, et tombe dans un oubli total. Quelquefois après une suite de circonstances favorables, et par l'influence de ces rares génies dont les siècles sont avares, il renaît et revient insensiblement au vrai beau; il se rapproche de la nature, qu'il rougit d'avoir long-temps offensée; il prend pour guides les grands hommes que l'antiquité a donnés pour modèles; il étudie leurs ouvrages, il cherche à les imiter, et parvient quelquefois à les égaler.

C'est ainsi que sous le règne des Médicis, après plusieurs siècles d'ignorance, Florence fut le berceau dans lequel les beaux arts reprirent naissance, et d'où ils se propagèrent dans l'Italie. Les Raphaël, les Michel-Ange, les Bramante, les Vignole, les Palladio, les Balthazar Peruzzi, trouvèrent dans leur génie et dans l'étude des anciens les prin-

cipes du vrai beau que l'on ne connoissoit plus. Ces artistes extraordinaires rallumèrent un flambeau qui depuis long-temps étoit éteint; ils dissipèrent les ténebres de l'ignorance; ils répandirent la lumière sur leur siecle, illustrèrent leur patrie, et s'immortalisèrent avec elle.

C'est ainsi que chez nous, malgré le despotisme de la mode, malgré les préjugés du temps, quelques artistes ont cherché à ramener les arts à leur véritable but. Ces hommes habiles, en combattant avec les armes du talent, en opposant des exemples rapportés d'Italie au mauvais goût qui régnoit dans notre pays, ont acquis des droits éternels à la reconnoissance de leurs concitoyens. Nous croyons devoir leur payer le tribut de nos foibles éloges en leur dédiant notre ouvrage, et en les priant d'agréer avec indulgence, et à titre d'hommage, cet essai sur les maisons de plaisance et sur les jardins de l'Italie.

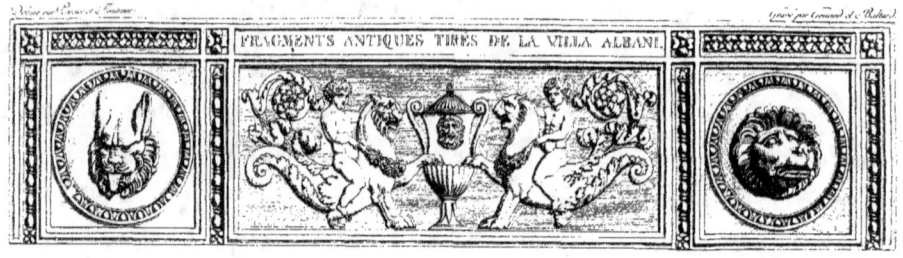

VILLA ALBANI.

La *villa Albani*, située hors les murs de Rome, à un demi-mille de la porte *Salara*, a été bâtie, en 1746, par le cardinal Alexandre Albani, sur les dessins de Carlo Marchioni. Antonio Nolli composa le plan général des jardins ; il fut chargé de faire les dispositions du muséum, du pavillon du café, et de la salle de billard. Le canal dans lequel se déchargent les eaux, à l'extrémité du jardin, derrière le café, a été construit par Stringini. Le célèbre Winkelmann, qui jouissoit de la faveur et de l'amitié du cardinal, contribua beaucoup aux embellissements de cet agréable séjour. Les intérieurs ont été décorés en grande partie par Raphaël Mengs, et le plafond de la galerie, au premier étage dans le principal corps des bâtiments, est entièrement de ce peintre habile.

Le cardinal Albani, qui aimoit passionnément les arts, avoit voulu que sa maison de campagne fût disposée à la manière des habitations des anciens : il y avoit rassemblé un grand nombre de statues, de bas-reliefs, de colonnes et de fragments antiques tirés des fouilles qu'il ordonnoit dans ses domaines et particulièrement à Ostie. Winkelmann en a donné la description avec une explication très détaillée.

La disposition de cette maison est d'un bel effet, et d'une magnificence extraordinaire. La collection précieuse des antiquités qu'elle renferme, et sur-tout l'art avec lequel chaque fragment est placé, font disparoître les défauts que l'on pourroit trouver dans la décoration des façades et dans les détails de leur architecture. Le jardin, quoique peu étendu, est remarquable par le grand nombre, et sur-tout par l'arrangement ingénieux des statues, des bas-reliefs, des vases, et autres monuments antiques qui le décorent ;

ses limites sont cachées avec tant d'adresse que l'on peut croire au premier coup-d'œil que la plaine dans laquelle il est situé fait partie de son ensemble.

PLANCHE PREMIERE.

Grand bas-relief étrusque placé dans l'une des salles du billard de la *villa Albani*: ce monument est célèbre par sa haute antiquité et par la perfection de son travail. Les deux petits bas-reliefs qui l'accompagnent, et les quatre masques scéniques qui sont aux angles de la planche, ainsi que tous les sujets qui forment la composition des vignettes ou des culs-de-lampe de cet ouvrage, sont tirés de la nombreuse collection d'antiques que cette belle habitation renferme: mais n'ayant entrepris de les représenter que sous les rapports de l'art du dessin, nous renvoyons aux dissertations du savant Winkelmann, ceux de nos lecteurs qui pourroient en desirer une description approfondie; ils la trouveront dans son ouvrage des *Monumenti inediti*.

PLANCHE II.

Plan général du palais de la *villa Albani* avec ses dépendances, et une partie des jardins qui l'environnent.

1. Entrée principale.
2. Portique d'entrée pour descendre à couvert.
3. Dépendances pour le service du palais.
4. Grande galerie ouverte, ornée de statues antiques.
5. Galeries fermées, ornées de statues, de termes, de vases, et de fragments antiques.
6. Portique d'un petit temple décoré de cariatides antiques.
7. Autre portique d'un temple décoré de colonnes ioniques en marbre, en face de celui des cariatides.
8. Petits appartements renfermant des bronzes, des bas-reliefs, et des peintures antiques.
9. Berceau couvert de verdure pour communiquer de l'habitation au pavillon du billard.
10. Salle de billard précédée d'une galerie en colonnes, ouverte du côté des jardins, et environnée de plusieurs pièces de dépendances ornées de fragments antiques.
11. Fontaine en forme d'arc de triomphe.
12. Grand perron orné de statues, de vases, et de grottes, dont l'entrée est décorée avec des cariatides antiques en forme de termes.
13. Bassin au milieu duquel on voit une fontaine formée par quatre statues d'Hercule, quelques uns disent de Faune, qui soutiennent un grand vase.
14. Petit temple représentant une ruine et servant de volière.
15. Pavillon du café, précédé d'un vestibule et d'une galerie circulaire, dont les murs sont ornés de statues, de colonnes, de vases, et de bas-reliefs antiques. Cet édifice, qui est situé dans la plus belle exposition de la *villa*, se trouve élevé d'un étage sur la partie des jardins du côté du levant: il domine une longue cascade formée par la décharge des eaux du parterre, comme on peut le voir par le plan en arrachement sous le n° 16.
17. Jardins plus bas que le parterre. Les murs qui l'entourent et les perrons qui servent à y descendre sont décorés de grottes, de fontaines, et de promenoirs couverts en verdure.
18. Potager entouré d'avenues d'orangers et de citronniers plantés en pleine terre, et que l'on recouvre pendant l'hiver avec des chassis mobiles disposés à cet effet.

VILLA ALBANI.

19. Grand parterre orné de fleurs et de compartiments en gazon.

20. Terrasse au niveau du sol du grand *casin*, dominant sur les parterres. Elle est bordée au nord par les massifs des bosquets, et ornée de fontaines, de colonnes, de statues, de vases, et d'un grand nombre de fragments antiques, ainsi que toutes les autres avenues du jardin, dont le plan n'a rien de remarquable; c'est pourquoi nous n'avons représenté que la partie voisine des bâtiments et des parterres.

PLANCHE III.

Vue générale de la *villa Albani*, prise dans le petit jardin au-dessous du pavillon du café. Elle indique le mouvement des différentes terrasses, et la position des bâtiments.

PLANCHE IV.

Vue du grand *casin*, du parterre et de la terrasse au-dessous du bâtiment principal, prise sous le portique du café, près de la fontaine qui est au centre.

PLANCHE V.

Vue de l'entrée de la salle de billard et de l'avenue couverte qui y conduit.

PLANCHE VI.

Fontaine et petite grotte dans le jardin au bas du café, avec le berceau de verdure qui borde les murs du potager.

PLANCHE VII.

Portique du temple décoré par des cariatides: il sert d'entrée aux bosquets du jardin. Les statues et les fragments antiques qui forment la composition de ce petit édifice sont remarquables par leur beau travail.

La *villa Albani* et ses jardins offrent encore un grand nombre de points de vue agréables que le plan de notre ouvrage ne nous permet pas de représenter; nous donnons seulement celles qui indiquent la disposition générale, et font connoître les agréments de l'habitation. C'est par la même raison que voulant rester dans les limites annoncées par le titre de notre recueil, nous omettons d'y faire entrer les sculptures et les nombreux ornements dont ces maisons sont embellies; c'est aussi pour ne pas nous écarter de notre but que nous avons pris dans les richesses de la *villa Albani*, les motifs des vignettes et des culs-de-lampe dont le commencement et la fin des chapitres du texte explicatif sont ornés.

Nous terminerons cet article en rapportant une assertion qui se trouve dans les ouvrages de Bottari: ce prélat veut que le cardinal Alexandre Albani ait été l'architecte de sa maison de plaisance: *Ordinatane*, dit-il, *la disposizione e architettato il tutto di suo pensiero*. Nous laissons aux personnes versées dans l'étude de l'architecture à juger de quelle valeur peut être cette opinion. Ne suffit-il pas, à la gloire du cardinal, d'avoir mérité les éloges dus au choix judicieux des plans qui lui ont été soumis? et ne doit-on pas croire que le programme d'une aussi agréable composition a pu être donné par cet amateur éclairé, mais que les architectes, précédemment cités, ont su en tirer un parti qui doit aussi leur faire honneur?

 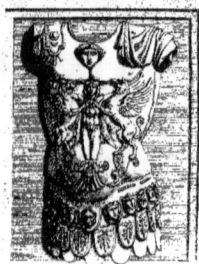

FRAGMENTS ANTIQUES TIRÉS DE LA VILLA ALBANI.

VILLA MEDICI.

La *villa Medici* ou *Medicea*, située près de l'église de la Trinité-du-Mont dans l'intérieur de Rome, occupe l'emplacement où se trouvoit un temple du soleil, sur le sommet de la montagne connue anciennement sous le nom de *Collis Hortulorum*. Sa situation est très agréable; elle domine sur la partie la plus habitée de la ville, qui formoit autrefois le champ de Mars : elle fait face au palais du Vatican, et ses jardins, d'où l'on découvre la campagne, sont fermés par les murs de Rome, sur lesquels ils s'élèvent en terrasse du côté du nord. Elle fut commencée vers le milieu du XVIe siècle sur les dessins d'Annibale Lippi, par Gio. Ricci da Monte Pulciano, que le pape Jules III avoit élevé au cardinalat en 1551 : elle a été depuis augmentée et enrichie d'un grand nombre de fragments antiques par le cardinal Ferdinand de Médicis, qui étoit fils de Cosme Ier, et qui devint grand-duc de Toscane en 1587. Quelques auteurs ont avancé que Michel-Ange avoit décoré la façade extérieure du côté de l'entrée; mais le fait n'est pas prouvé.

Les souverains de la Toscane ont possédé la *villa Medici*, à titre d'hérédité, jusqu'en 1802, époque à laquelle elle a été cédée à la France, qui y a transféré son école des arts, et y entretient, sous la surveillance d'un directeur, les pensionnaires qu'elle envoie à Rome. Mais les grands-ducs de la maison d'Autriche, qui ont succédé aux Médicis, avoient précédemment enlevé de cette habitation les principales richesses dont ses intérieurs étoient ornés, fait transporter à Florence les belles statues antiques de la galerie et du vestibule, celles qui représentoient la fable de Niobé, la Vénus, le Mercure en bronze de Jean de Boulogne, le beau vase connu sous le nom du

vase de Médicis, plusieurs bustes d'un grand prix, des statues colossales, un grand nombre de fragments rares, comme les colonnes de la galerie, l'obélisque égyptien du jardin, et deux grandes cuves en granit gris qui avoient été tirées des thermes de Titus.

PLANCHE VIII.

Plan général de la *villa Medici* et d'une partie de ses jardins.
1. Entrée du palais.
2. Vestibule ouvert au premier étage, et formant rez-de-chaussée du côté des jardins.
3. Grande galerie des antiques.
4. Terrasse ornée de niches et de statues antiques.
5. Grotte sous la terrasse.
6. Petit pavillon bâti en saillie sur les murs de la ville.
7. Pente douce pour l'arrivée des voitures.
8. Grande terrasse d'où l'on découvre une partie de la ville de Rome.
9. Murs de la ville de Rome.
10. Vignes qui dépendent de la *villa Medici*.
11. Pente douce qui conduit à la place d'Espagne.
12. Bosquets des jardins.

PLANCHE IX.

Vue de la façade du côté de l'entrée du palais, et de la grande terrasse du midi.

PLANCHE X.

Vue du palais et de la galerie du côté des jardins.

PLANCHE XI.

Vue de l'intérieur du vestibule qui donne sur le jardin.

PLANCHE XII.

Vue de la face latérale du palais au bout de la grande terrasse.

PLANCHE XIII.

Vue du pavillon de Cléopâtre sur les murs de la ville.

Les faces de ce pavillon, et toutes celles du palais, sont recouvertes de bas-reliefs et de fragments antiques d'une grande beauté.

La statue de Cléopâtre dont il existe plusieurs répétitions antiques, et pour laquelle cet édifice avoit été construit, a été transportée à Florence. Les antiquaires ne sont pas d'accord sur cet ouvrage, qui a jusqu'à ce jour été le sujet de plusieurs discussions savantes; M. Visconti en fait une Ariadne abandonnée dans l'isle de Naxos, et M. Fauvel, consul de France à Athènes, prétend, d'après l'autorité d'une médaille inédite, que c'est Rhéa livrée au sommeil, pendant lequel Mars l'a rendue mère de Rémus et de Romulus. Mais il ne nous appartient pas d'oser prononcer sur ces différentes opinions, dont l'examen ne fait pas partie de notre entreprise.

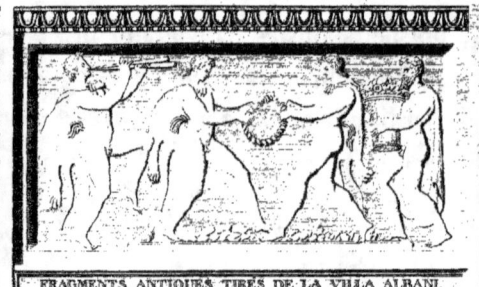

FRAGMENTS ANTIQUES TIRÉS DE LA VILLA ALBANI.

VILLA PANFILI.

La *villa Panfili* ou *di Belrespiro*, située à un demi-mille de Rome, hors la porte *San Pancrazio* et sur l'ancienne voie *Aurelia*, occupe l'emplacement des jardins de l'empereur Galba. Elle fut bâtie, vers l'an 1644, par le cardinal don Camillo Panfili, sur les dessins d'Alessandro Algardi, sculpteur bolonais, et décorée dans l'intérieur, suivant l'opinion de quelques personnes, par Gio. Francesco Grimaldi, connu sous le nom de *Bolognese*. Ses jardins, d'où l'on découvre la plage de Rome jusqu'à la mer, ont près de cinq milles de circuit. Leur disposition est très variée et très agréable; on peut les présenter comme un exemple de ce que nous avons précédemment avancé : ils sont pittoresques sans désordre, symmétriques sans monotonie; et on y remarque l'art avec lequel l'ordonnance d'un jardin régulier est liée à la nature agreste qui en fait partie. Quelques uns en attribuent la composition au célèbre Le Nôtre; nous n'avons cependant trouvé aucun indice ni aucune autorité suffisante pour nous déterminer à partager cette opinion, qui a été adoptée par François Milizia, d'après un manuscrit sans doute apocryphe. D'ailleurs Le Nôtre ne fut guère connu avant l'année 1650, époque à laquelle il planta les jardins de Vaux, qui appartenoient à M. Fouquet, surintendant des finances; il ne vint à Rome qu'en 1678, et l'Algarde avoit commencé la *villa Panfili* vers l'an 1644. Au reste, quel qu'en soit l'auteur, il faut avouer que ces jardins sont admirables, que les fontaines, les cascades, les grottes, les bassins, les statues, les fragments antiques qui les décorent, sont disposés avec l'adresse et l'intelligence auxquelles on reconnoît le génie de l'homme habile.

VILLA PANFILI.

PLANCHE XIV.

Plan général de la *villa Panfili* avec une partie de ses jardins.
1. Entrée principale de la *villa* sur la voie *Aurelia*.
2. Percée en face du palais sur la grande route.
3. *Casin* principal, dont le rez-de-chaussée forme terrasse du côté des parterres.
4. Parterre orné de vases remplis de fleurs et bordé d'orangers.
5. Grand bassin à l'extrémité du parterre.
6. Grotte servant d'orangerie sous la terrasse.
7. Escalier du parterre orné de grottes et de fontaines jaillissantes.
8. Grand escalier pour descendre de la terrasse au jardin.
9. Grotte pittoresque ornée de tritons et de figures fantastiques qui forment des effets d'eau.
10. Petit mur d'appui décoré de bas-reliefs et de cascades.
11. Grande esplanade en gazon entourée de vases et de statues : elle est terminée du côté du couchant par une portion de cercle formée par deux escaliers en pente douce. Les murs sont ornés de grottes, de statues, de bas-reliefs, et d'effets d'eau, qui produisent un ensemble très brillant, et une variété admirable.
12. Grande avenue plantée de pins d'une hauteur extraordinaire.
13. Bosquets des jardins.

PLANCHE XV.

Vue du *casin* principal de la *villa Panfili*, prise sous l'avenue qui fait face à son entrée.

PLANCHE XVI.

Vue de la *villa Panfili* prise sur la face latérale de l'édifice principal, au bas de la grande terrasse du parterre.

PLANCHE XVII.

Vue de la grotte des tritons, et d'une partie des petits murs d'appui qui bordent l'avenue qui y conduit.

PLANCHE XVIII.

Vue d'un petit perron, aux deux côtés duquel on voit les angles d'un tombeau antique dont les ornements sont d'un beau travail.

Nous n'avons pas entrepris de représenter toutes les vues agréables que pouvoient offrir les jardins et les intérieurs de la *villa Panfili*; elles formeroient seules un volume : nous nous sommes bornés à dessiner celles qui indiquent la disposition du plan, et qui donnent une idée générale de la variété du site.

VILLA BARBERINI.

La *villa Barberini* est plutôt un palais de ville orné de jardins qu'une maison de campagne : elle est située dans le bourg du Vatican, derrière la colonnade de saint Pierre; elle occupe une partie de l'emplacement des jardins de Néron, et ses murs sont construits sur les ruines du bastion dont l'attaque couta la vie au connétable de Bourbon, en 1527. (Benvenuto Cellini, célèbre sculpteur florentin, se vante dans ses mémoires d'avoir dirigé le coup d'arquebuse dont ce général mourut). Elle fut bâtie par don Taddeo Barbérini, neveu du pape Urbain VIII, vers l'an 1626. On croit que Luigi Arrigucci, florentin, et Domenico Castelli en furent les architectes. Le plan de cette maison est d'une disposition simple et d'un bel effet : les jardins, qui s'élèvent en amphithéâtre jusqu'au sommet de la montagne, sont très agréables. On a trouvé dans ses fouilles plusieurs restes de constructions antiques qui paroissent avoir fait partie d'un grand palais, et avoir appartenu à des thermes ou à des salles de bains.

PLANCHE XIX.

Plan de la *villa Barberini*, et de ses jardins sur le mont Vatican.
1. Pente douce qui conduit à la terrasse en face de l'entrée du palais.
2. Cour basse fermée sur le devant par un portique en colonnes, et sur le fond, par un mur de terrasse qui soutient deux rampes pour monter au parterre.
3. Parterre au niveau du sol des appartements de l'habitation.
4. Second parterre plus élevé que le premier. Les murs qui l'entourent sont décorés de niches et de grottes.
5. Troisième parterre en amphithéâtre, plus élevé que les deux autres.
6. Escaliers qui conduisent à un amphithéâtre dominant les parterres. Ils sont décorés de niches, de grottes, et de fontaines dont l'entretien a été si négligé que nous avons eu beaucoup de peine à en reconnoître les plans : mais, fidèles au principe que nous avons précédemment établi, nous avons cru devoir représenter les choses telles qu'elles nous ont paru avoir été imaginées dans leur première disposition, et nous n'avons dessiné de ces jardins que la partie qui nous a semblé offrir quelque chose de remarquable; c'est pourquoi nous n'avons donné aucune vue des façades extérieures dont la décoration a été très peu soignée.
7. Petite chapelle contiguë à la *villa Barberini*. Si l'on en croit quelques auteurs, elle doit sa fondation à l'empereur Charlemagne.

Quoique le plan de ce petit édifice ne fasse point partie des dépendances de la *villa Barberini*, nous en avons donné la figure, parcequ'elle offre un ensemble et une composition agréables.

FRAGMENTS ANTIQUES TIRÉS DE LA VILLA ALBANI.

VILLA BORGHESE.

La *villa Borghese* est située près de Rome, entre la porte *Pinciana* et la porte du Peuple; elle a environ trois milles de circuit. Ses jardins, qui ne le cèdent en rien à ceux de la *villa Panfili*, sont disposés d'une manière extrêmement agréable; on ne peut s'empêcher d'en admirer la variété: ils sont la promenade favorite des habitants de Rome, et les propriétaires les entretiennent avec un soin et une recherche particulière.

Cette maison de campagne, occupée d'abord par les ducs Altemps, fut beaucoup augmentée, vers l'an 1605, par Scipion Caffarelli, qui prit le nom de *Borghèse*, lorsque son oncle, Paul V, lui donna le chapeau de cardinal. Le palais principal a été bâti par ce pape, sur les dessins de Giovanni Vasanzio, dit Jean le Flamand; les jardins ont été plantés par Domenico Savino di Monte-Pulciano, et embellis par Girolamo Rainaldi, architecte romain; la conduite des eaux a été confiée à Giovanni Fontana, architecte lombard; et la porte d'entrée, près celle du Peuple, a été élevée par Onorio Lunghi dans sa jeunesse, lorsque la *villa* appartenoit aux ducs Altemps.

Les princes de la maison Borghèse, qui ont toujours possédé ce domaine depuis le cardinal Scipion Caffarelli, y ont fait successivement des dépenses considérables; ils ont enrichi les jardins et le palais d'un grand nombre de statues et de fragments antiques: nous y avons vu faire un lac immense, construire un cirque, et plusieurs temples remarquables par le goût et la magnificence de leur disposition. Ces travaux ont été dirigés en grande partie par M. Camporesi, architecte romain, et M. Moore, peintre anglais.

VILLA BORGHESE.

On a découvert dans les fouilles plusieurs ruines qui paroissent avoir fait partie d'un édifice considérable.

PLANCHE XX.

Frontispice représentant la vue du temple d'Esculape bâti au milieu du lac, et celle d'un tombeau antique élevé sur les bords de l'avenue qui conduit au temple.

PLANCHE XXI.

Plan général de la *villa Borghese* et de ses jardins.
1. Entrée de la *villa* du côté de la porte du Peuple.
2. Petit pavillon séparé servant de logement pour la famille.
3. Jardin fleuriste et serre chaude.
4. Grand lac au milieu duquel est construit un petit temple dédié à Esculape. Les bords du lac sont enrichis de fontaines et de statues.
5. Jardin orné de fragments antiques.
6. Grand hippodrome, disposé à la manière des anciens, pour les courses et les exercices d'équitation.
7. Bâtiment isolé servant de faisanderie.
8. Chapelle et dépendances.
9. Petit muséum dans lequel on a rassemblé les richesses tirées des fouilles de l'ancienne ville de Gabie.
10. Petit temple ruiné.
11. Temple de Diane.
12. Salle fraiche et glacière.
13. Grand palais d'habitation.
14. Jardins botaniques.
15. Volière.
16. Logement des jardiniers.
17. Bâtiments de dépendances.
18. Porte d'entrée sur la *via Pinciana*.
19. Potagers.
20. Bosquets du jardin particulier, ornés de statues, de vases, et de fragments antiques.
21. Grande prairie peuplée de gibier et de troupeaux de daims qui y vivent en liberté.

PLANCHE XXII.

Plan général du grand *casin* de la *villa Borghese* et des jardins qui l'environnent.
1. Entrée principale, dont la façade est ornée d'un grand nombre de statues, de bas-reliefs, et de fragments antiques.
2. Vestibule ouvert sur les jardins.
3. Grand vestibule intérieur qui communique aux salles du palais.
4. Salle de Sénèque.
5. Salle des villes.
6. Salle d'Apollon et de Daphné.

VILLA BORGHESE.

7. Salle des Empereurs.
8. Salle de l'Hermaphrodite.
9. Salle du Gladiateur.
10. Salle égyptienne.
11. Salle romaine.
12. Escalier pour monter aux appartements du premier, qui, comme ceux du rez-de-chaussée, sont disposés à l'usage d'un muséum plutôt que d'une habitation. Ils renfermoient une immense collection de chefs-d'œuvre de l'art : indépendamment du Gladiateur, du Silène, du Sénèque, de l'Hermaphrodite, statues antiques du premier ordre, on y voyoit un grand nombre de bustes, de vases, de bas-reliefs, de tombeaux antiques, de statues modernes, etc., que Sa Majesté Impériale et Royale a acquis du prince Borghèse, et dont le Musée Napoléon a été enrichi.
13. Petits jardins botaniques.

PLANCHE XXIII.

Vue du grand *casin* de la *villa Borghese*, prise sous l'avenue en face de l'entrée.

PLANCHE XXIV.

Vue de la façade principale du grand *casin*, prise latéralement en regardant le couchant.

PLANCHE XXV.

Entrée des bosquets du jardin particulier. Statues antiques des consuls placées contre les massifs de verdure.

PLANCHE XXVI.

Fontaine jaillissante entourée de bancs en marbre et de statues antiques dans l'une des salles rondes du grand jardin auprès du palais.

COUPE ANTIQUE TIRÉE DU MUSEUM DE LA VILLA ALBANI.

FRAGMENTS ANTIQUES TIRÉS DE LA VILLA ALBANI.

VILLA MATTEI.

La *villa Mattei* est située dans l'intérieur de Rome, auprès de l'église de *San Stefano Rotondo*, sur l'ancien mont *Coelius*, et l'emplacement du camp des soldats albains : elle fut commencée vers l'an 1581, et terminée en 1586, par Cyriaque Mattei, d'après les dessins de Giacomo del Duca, architecte et sculpteur sicilien. Le peuple romain voulut contribuer à la magnificence de cette *villa*, en donnant à Cyriaque l'obélisque qui orne la grande esplanade auprès du palais.

Les jardins sont plantés sur le penchant de la colline dans la partie qui fait face au mont Aventin. Ils étoient célèbres par leur magnificence; mais ils sont abandonnés depuis long-temps, et ils n'ont conservé de leur première forme que des dispositions générales, dont la belle ordonnance fait regretter de voir détruire une aussi agréable habitation.

Le P. Montfaucon, dans le *Diarium Italicum*, vante beaucoup une allée bordée de tombeaux antiques que l'on voyoit dans les jardins de la *villa Mattei*. Ces fragments ont été vendus en partie, ou transportés avec plusieurs belles statues, au palais Mattei, près de l'église de sainte Catherine *de' Funari* dans l'intérieur de Rome.

Nous terminerons cet article en faisant mention de la fête indiquée planche XXIX, et qui avoit lieu le jeudi gras de chaque année. Les oratoriens venoient ce jour-là se reposer sur la verdure de la grande esplanade du *casin*, au retour de leurs stations aux sept églises principales de Rome; ils y distribuoient aux fidèles, qui les avoient accompagnés dans ce pieux exercice,

les mets d'un modeste repas, que des concerts de voix mêlés d'instruments, la beauté du lieu, et sur-tout une sorte de simplicité antique, rendoient fort agréable.

PLANCHE XXVII.

Plan général de la *villa Mattei* et d'une partie de ses jardins.
1. Entrée du *casin* d'habitation.
2. Fontaine au bas du mur de la terrasse.
3. Grande terrasse faisant face au mont Aventin.
4. Esplanade en forme de cirque entourée de grands cyprès. On voit au milieu un obélisque de granit oriental : à l'extrémité, du côté de la maison, un grand tombeau antique; et à l'autre, un amphithéâtre demi-circulaire en gradins, au centre duquel on remarque un buste colossal en marbre représentant Alexandre-le-Grand.
5. Grande salle de verdure, entourée de bancs en marbre, de colonnes, de statues, et de fragments antiques.
6. Grande pièce d'eau, dont les murs sont presque entièrement détruits.
7. Petite loge découverte près de la pièce d'eau.
8. Bosquets couverts.

PLANCHE XXVIII.

Vue de la face latérale du *casin* de la *villa Mattei*, prise au bas de la terrasse en face de la loge qui donne sur la pièce d'eau.

PLANCHE XXIX.

Vue du cirque sur la grande terrasse, au niveau du sol du *casin* de la *villa Mattei*. On voit au milieu les restes d'un obélisque de granit oriental : cet obélisque étoit placé autrefois près de l'église de l'*Ara Cœli*. Jean Marangoni, dans son ouvrage *delle cose gentilesche e profane*, donne à entendre que le sénat de Rome en fit présent, en 1582, au duc Cyriaque Mattei, pour l'indemniser des dépenses que sa famille avoit faites en élevant à ses frais la chapelle de saint Matthieu l'évangéliste, qui fait partie de l'église de l'*Ara Cœli*, et dont les constructions exigeoient le déplacement de ce monument antique.

Le P. Kircher, dans l'*OEdipus Ægyptiacus*, a essayé de donner l'explication des hiéroglyphes que l'on voit sur ses faces.

A l'une des extrémités de l'esplanade est un grand tombeau en marbre, sur lequel sont représentés Pallas et les Muses assistant un poëte dans ses derniers moments. Ces bas-reliefs sont rapportés dans le troisième volume des *Monumenta Mathaeiana*.

A l'autre extrémité est un amphithéâtre en gradins; on remarque au centre un buste colossal en marbre représentant Alexandre. Cette tête a été trouvée très fracturée dans les fouilles du mont Aventin; le duc Cyriaque Mattei la fit restaurer : elle a huit pieds de hauteur, ce qui donne à présumer qu'elle doit avoir appartenu à une statue d'environ soixante-quatre pieds de proportion.

VILLA FARNESIANA.

La *villa Farnesiana* (*Orti Farnesiani*) est située dans Rome, sur le mont Palatin et sur les ruines du grand palais des empereurs. Le cardinal Alexandre Farnèse, qui fit bâtir les édifices que l'on y voit aujourd'hui, avoit eu le projet de construire une magnifique habitation sur cet emplacement si célèbre dans l'histoire. On croit que Vignole fut l'architecte de la porte qui donne sur le *Campo Vaccino*, de la grotte, et du grand escalier qui y conduit. Michel-Ange donna les dessins de la fontaine; et Rainaldi fit exécuter les deux pavillons qui servent de volières.

On ne peut s'empêcher de regretter que les dispositions commencées dans un site aussi favorable, et sur des ruines que l'on pouvoit utiliser, n'aient pas eu leur entière exécution; car ce qui nous reste de la *villa Farnese* ne comporte aucune habitation : c'est un escalier qui conduit à une terrasse sur laquelle on avoit probablement projeté de bâtir un palais, et de planter des jardins. On a trouvé dans les fouilles qui ont été faites jusqu'à ce jour des richesses infinies; le sol est encore couvert de fragments qui en ont été tirés. L'on voit dans plusieurs souterrains des salles de thermes parfaitement conservées, et connues sous le nom de Bains de Livie. La fraîcheur et le bon goût des peintures, des dorures que l'on y remarque, donnent une haute idée de cet admirable palais, dont ils ne sont qu'un foible reste.

La description de ces anciens édifices est étrangère au sujet que nous avons entrepris, et nous renvoyons aux ouvrages des antiquaires ceux qui desireroient en avoir une connoissance plus étendue; mais nous remarquerons que la *villa Farnese*, placée au milieu des ruines de l'ancienne Rome, présentoit aux architectes modernes une occasion bien favorable de développer leurs talents, et de construire une maison de plaisance dont la disposition et l'ensemble pouvoient réunir les effets les plus étonnants: ces monuments échappés pendant plusieurs siècles aux ravages du temps ou à la fureur des barbares, ces restes imposants, qui signalent encore les différentes époques de la magnificence romaine, offrent un spectacle dont ils auroient certainement profité. En effet, dans quel lieu, sur quel emplacement peut-on trouver les avantages rares que donne la situation du mont Palatin? C'est un vaste plateau dont le sol fertile avoit fixé les premiers habitants de cette grande ville, qui offre de toute part des constructions immenses dont la variété, la richesse auroient pu, en retraçant à la pensée les souvenirs les plus intéressants, embellir

encore les jardins du nouveau palais qui eût remplacé celui des Césars. Au midi, le mont Aventin et les ruines du grand cirque; au nord et au couchant, les restes de l'ancien forum, les temples de la Paix, d'Antonin-le-Pieux, de Jupiter-Stator, de Jupiter-Tonnant, de la Concorde, et l'arc de Septime-Sévère; au levant, le Colisée, les arcs de Titus et de Constantin, etc.; la vue des montagnes de l'ancienne Rome et des fertiles contrées qui bordent son territoire jusqu'à la mer; enfin la réunion de tout ce que la nature et l'art ont produit de plus extraordinaire. Nous le répétons, il est fâcheux que le cardinal, entraîné probablement par des considérations particulières, n'ait pas donné suite à l'exécution d'une entreprise dont les deux pavillons, qui forment le sujet de cet article, semblent n'être que les premiers accessoires. Les travaux du palais de Caprarole, dont nous aurons à parler, et qui avoient été commencés presqu'à la même époque, l'ont peut-être empêché de verser sur le mont Palatin toutes les dépenses dont ce beau lieu auroit toujours fait approuver l'emploi.

PLANCHE XXX.

Plan de la *villa Farnesiana*, sur la partie du mont Palatin qui fait face au *Campo Vaccino*.
1. Porte d'entrée sur le *Campo Vaccino*.
2. Vestibule d'entrée.
3. Cour demi-circulaire décorée de niches, de statues, et de fontaines.
4. Escalier pour monter à la grotte.
5 et 6. Grottes souterraines décorées de niches, de statues, et de fontaines.
7. Escaliers qui conduisent à la terrasse au-dessus de la grotte.
8. Escaliers pour monter au sol des pavillons des volières.
9. Grande fontaine ornée de stucs, de bas-reliefs, et de compartiments en rocailles de différentes couleurs.
10. Pavillon des volières.
11. Plantation d'arbres, dont le sol est recouvert d'un grand nombre de fragments d'architecture et d'ornements tirés des fouilles faites sur le mont Palatin.
12. Pentes douces pratiquées sur le penchant de la montagne.
13. Terrasse ayant vue sur le *Campo Vaccino* du côté de l'entrée.

PLANCHE XXXI.

Vue générale de la *villa Farnese*, prise dans le *Campo Vaccino*.

PLANCHE XXXII.

Vue du grand escalier de la *villa Farnese*, prise dans la cour demi-circulaire. Les murs ruinés couverts de broussailles, les ornements d'architecture en partie dégradés, et le défaut d'entretien, font craindre que ce qui reste de cette propriété ne soit bientôt totalement détruit.

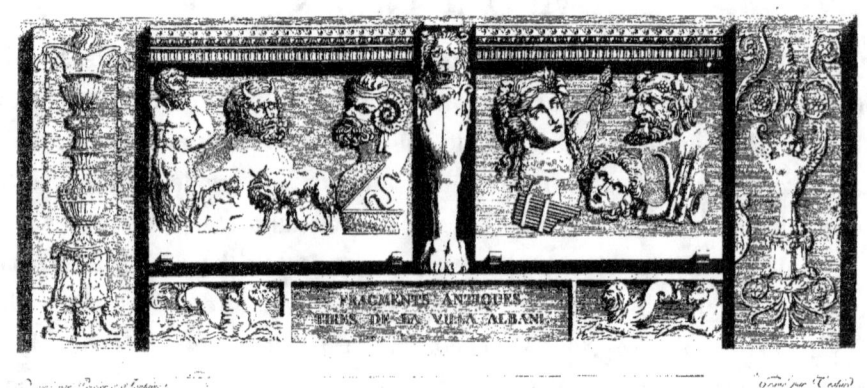

VILLA NEGRONI, OU MONTALTO.

La *villa Negroni*, située dans l'intérieur de Rome, entre les monts *Esquilinus*, *Quirinalis* et *Viminalis*, auprès de l'église de sainte Marie-Majeure, se prolonge sur une portion de l'emplacement des thermes de Dioclétien. Elle fut bâtie par Sixte-Quint, qui en avoit commencé les constructions peu après l'année 1570, lorsque le pape Pie V l'eut élevé du grade de chef de l'ordre de saint François à celui de cardinal sous le nom de Montalto. Grégoire XIII, qui avoit succédé à Pie V, choqué de la magnificence qu'affectoit un cardinal né dans l'état le plus obscur, lui retira *il piatto,* traitement particulier que la chambre apostolique étoit dans l'usage d'accorder aux membres peu fortunés du sacré collége. Cet acte de sévérité dut paroître étonnant de la part d'un souverain pontife, qui lui-même se plaisoit à faire élever des monuments somptueux, qui souvent répétoit que la charité ordonnoit aux princes de bâtir de grands édifices pour l'utilité des peuples; l'on pouvoit soupçonner que le protégé de Pie V n'avoit pas su gagner la faveur entière de son successeur. De son côté Montalto s'apperçut qu'il étoit dangereux de rivaliser en magnificence avec le chef de l'église; il se jeta dans la retraite, feignit d'être infirme, parut abandonner les travaux commencés, et attendit patiemment un temps plus heureux pour l'exécution de ses projets.

Cependant Domenico Fontana, son architecte, sincèrement attaché à sa personne, vendit une partie des biens qu'il avoit en Lombardie, et trouva les moyens de continuer les travaux avec ses propres fonds. Cette confiance et ce dévouement lui gagnèrent l'affection du cardinal, au point que devenu

pape il sut l'en récompenser d'une manière très distinguée : il le combla d'honneurs et de biens, le chargea exclusivement des travaux entrepris sous son règne, et affecta de le regarder comme un ami qui n'avoit jamais douté de sa fortune.

La *villa Montalto* passa ensuite par succession dans la famille Savelli, qui la vendit, en 1707, au cardinal Gio. Francesco Negroni. Elle est maintenant presque abandonnée. Les belles statues et les richesses d'art dont elle étoit ornée ont été vendues; les morceaux les plus précieux ont été transportés dans le muséum du Vatican, et cette *villa*, que l'on regardoit comme l'une des plus belles de Rome, est louée aujourd'hui à un entrepreneur de manufacture. On retrouve cependant encore les traces de son ancienne magnificence dans la disposition du *casin*, dans celle de ses jardins, et dans les restes des canaux qui en faisoient l'ornement. La fontaine du Triton, qui existe encore, est attribuée au Bernin.

PLANCHE XXXIII.

Plan de la *villa Negroni* avec une partie des jardins qui en dépendent.

1. Porte d'entrée près de laquelle le pape Sixte-Quint, voulant établir une foire annuelle sur la place de *Termini*, avoit fait bâtir un grand nombre de petites maisons pour y recevoir des marchands de toute espèce.
2. Fontaines qui décorent l'entrée de l'avenue, en face du *casin*.
3. Grande avenue de cyprès qui conduit au *casin*. Ses bords, ainsi que ceux des deux parterres, sont ornés de petits canaux dans lesquels coulent des ruisseaux d'eau vive.
4. Avenues couvertes en verdure.
5. Vestibule du *casin* du côté de l'entrée.
6. *Casin* d'habitation.
7. Vestibule au premier étage formant le rez-de-chaussée, du côté des jardins.
8. Parterres de fleurs.
9. Grottes sous les terrasses.
10. Logement du jardinier.
11. Jardins dépendants de la *villa*. Ils sont en partie détruits, et mis en culture: cependant les allées principales ont été conservées, et l'on y retrouve encore quelques statues et quelques fragments antiques, foibles restes de leur ancienne magnificence.

PLANCHE XXXIV.

Vue du *casin* de la *villa Negroni*, prise de l'un des jardins fleuristes qui sont à demi-étage au bas de la terrasse.

PLANCHE XXXV.

Vue de l'entrée de la *villa Negroni*, prise de la porte auprès de l'église de sainte Marie-Majeure.

CASINO DEL PAPA, OU VILLA PIA.

La *villa Pia* est située dans les jardins du Vatican à Rome; elle fut commencée par le pape Paul IV, et terminée par son successeur Pie IV, d'après les dessins du célèbre Pirro Ligorio, architecte napolitain. L'habitation est un modèle de bon goût et d'élégance; elle a été bâtie à l'imitation des maisons antiques, dont Pirro Ligorio avoit fait une étude particulière. Cet habile artiste, qui joignoit aux talents d'un architecte les connoissances d'un savant antiquaire, a su rassembler dans un très petit espace, tout ce qui pouvoit concourir à faire un séjour délicieux. Au milieu de bosquets de verdure et au centre d'un amphithéâtre orné de fleurs, il construisit une loge ouverte, qu'il décora de peintures et de stucs agréables; il l'éleva sur un soubassement baigné par les eaux d'un bassin entouré de marbres, de fontaines jaillissantes, de statues, et de vases. Deux escaliers qui conduisent à des paliers abrités par de petits murs ornés de niches et de bancs en marbre, offrent un premier repos, à l'ombre des arbres qui les entourent. Deux portiques, dont les murs sont recouverts de stucs, donnent entrée à une cour pavée en compartiments de mosaïque, fermée par un mur d'appui, et entourée de bancs agréablement disposés: on y respire la fraîcheur d'une fontaine dont les eaux jaillissent du milieu d'un vase en marbre précieux. Au fond de la cour, et en face de la loge, un vestibule ouvert, soutenu par des colonnes, précède les salles du rez-de-chaussée du pavillon principal: il est orné de mosaïques, de stucs, et de bas-reliefs d'une composition admirable. Les appartements du premier étage sont enrichis de peintures magnifiques. Enfin du sommet d'une petite loge qui s'élève au-dessus des bâtiments, on découvre les jardins du Vatican, les plaines que le Tibre parcourt, et les plus beaux édifices de Rome. Cette charmante habitation est entourée d'un fossé qui la garantit de l'humidité de la montagne sur le penchant de laquelle elle est bâtie. Les mosaïques, les stucs, les peintures, les sculptures qui décorent les intérieurs et les façades de ce délicieux monument, sont les ouvrages de Federigo Zuccheri, Federigo Barocci, Santi di Tito, Leonardo Cugni, Durante del Nero, Giovanni del Carso Schiavone, et Orazio Sammacchini, artistes célèbres qui ont concouru à la perfection que l'on remarque dans son ensemble. Les fontaines de la cour intérieure et de la loge en face du *casin* ont été exécutées sur les dessins de Gio. Vasanzio dit *il Fiammingo*.

CASINO DEL PAPA.

PLANCHE XXXVI.

Plan de la *villa Pia* et d'une partie des jardins qui l'entourent.
 1. Grande esplanade couverte de gazon, entourée d'un amphithéâtre émaillé de fleurs.
 2. Bassin d'eau vive dont les bords sont ornés de statues, de vases, et d'effets d'eau.
 3. Loge ouverte qui se trouve entre la cour et les jardins.
 4. Escalier en rampe douce, pour monter au sol du *casin*.
 5. Paliers de repos, entourés de bancs en marbre, et donnant entrée aux fossés qui entourent l'habitation.
 6. Petits portiques en forme d'arcs de triomphe sous lesquels on passe pour entrer dans la cour.
 7. Cour pavée en compartiments de mosaïque, et fermée par des petits murs d'appui qui soutiennent des bancs en marbre. On voit au centre une fontaine jaillissante, dont les eaux s'élèvent au milieu d'un grand vase.
 8. Vestibule orné de colonnes de marbre, donnant entrée aux petits appartements du rez-de-chaussée.
 9. Salon principal.
 10. Petit salon.
 11. Cabinet.
 12. Escalier pour monter aux appartements du premier étage, et au belvédère qui se trouve au-dessus.
 13. Fossés entourés de murailles, qui isolent l'habitation des bosquets dont elle est environnée.

PLANCHE XXXVII.

Vue générale de la *villa Pia*, prise du bas de la terrasse.

PLANCHE XXXVIII.

Vue de l'intérieur de la cour et de la façade du *casin* de la *villa Pia*, prise sous le portique de la loge.

En faisant mention des artistes qui concoururent à l'embellissement du *casin* du pape, l'on ne doit pas oublier le nom de l'homme de goût que Pie IV avoit chargé d'en diriger l'exécution; ce fut Marc Antonio Amulio, Vénitien d'origine, qu'il décora de la pourpre romaine en 1561, lorsque les embellissements de sa maison de plaisance furent terminés. Amulio, attaché par reconnoissance au pape qui l'honoroit de ses bienfaits, se distingua par son zèle à le servir, et sur-tout par l'excellence et la délicatesse de son goût; il sut choisir avec autant d'art que de discernement les hommes dont les talents convenoient aux différents ouvrages qu'il ordonnoit, et maintenir entre eux une harmonie parfaite. Il empêcha même que Taddeo Zuccheri, chargé alors des décorations de *Caprarola*, et fort d'une grande célébrité, ne s'emparât seul des embellissements de la *villa Pia*, et ne privât ses confrères d'une occasion qui se présentoit pour faire connoître leurs talents. La modestie d'Amulio égala ses connoissances dans les arts: de nombreuses inscriptions furent placées sur les façades de cet édifice agréable, mais aucune ne rappela le nom de l'homme qui a tant contribué à son exécution; et l'on ne connoît la grande part qu'il eut à la construction de la *villa Pia* que par les éloges de ses contemporains.

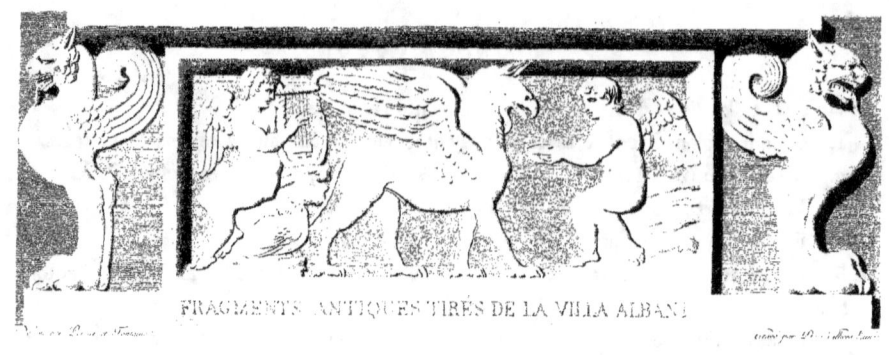
FRAGMENTS ANTIQUES TIRÉS DE LA VILLA ALBANI.

VILLA MADAMA.

La *villa Madama*, située à un demi-mille de Rome hors de la *porta Angelica*, et sur le penchant de *Monte Mario*, a été bâtie par le cardinal Jules de Médicis, qui fut élu pape sous le nom de Clément VII. Il la fit commencer sur les dessins de Raphaël, d'autres disent sur ceux de Jules Romain, qui a décoré avec Jean de Udine la belle loge que l'on voit sur la façade du côté des jardins : elle n'a jamais été achevée, et elle est presque entièrement ruinée. Le nom de *Madama* lui fut donné parcequ'elle a été occupée par Marguerite d'Autriche, fille naturelle de Charles V, qui, veuve d'Alexandre de Médicis, premier duc de Toscane, avoit épousé, en 1538, Octave Farnèse, duc de Parme. Cette maison a depuis appartenu aux souverains de Naples héritiers de la famille Farnèse, par l'alliance d'Elisabeth Farnèse avec Philippe V, roi d'Espagne, en 1714.

La magnifique disposition de la grande loge, la richesse des peintures, la belle terrasse, les escaliers, les grottes, ainsi que l'arrangement du canal au-dessous du pavillon, annoncent que le cardinal de Médicis avoit eu le projet d'en faire une habitation plus étendue. On voit avec peine l'état de délabrement et d'abandon dans lequel sont aujourd'hui les constructions qui nous restent. Ces belles peintures, ces bas-reliefs en stucs, ouvrages de l'élève chéri de Raphaël, et auxquels on assure que le maître avoit mis la main, bientôt n'existeront plus que dans les copies gravées au trait par Volpato.

VILLA MADAMA.

PLANCHE XXXIX.

Ce projet de restauration et d'achèvement est une réminiscence hasardée d'après un plan manuscrit attribué à Antonio di Sangallo le jeune.

En publiant ce travail on ne prétend pas offrir une conception nouvelle sur le rétablissement de la *villa Madama*, et encore moins une correction de ce qui a été exécuté: le seul but que l'on se propose est de présenter quelques probabilités sur les dispositions et l'ensemble présumés d'un édifice auquel les hommes les plus habiles du siècle de Léon X avoient mis la main, et qui fut abandonné après la mort de ce pape et la retraite du cardinal Jules. On voit que le sort des édifices, et même celui des arts en Italie, a souvent dépendu de la bonne ou de la mauvaise fortune de quelques familles illustres. La mort prématurée de Léon X empêcha que la *villa Madama* fût entièrement achevée et devînt un lieu de délices, qui auroit renfermé tout ce que le siècle de la renaissance des arts pouvoit produire de plus admirable. Les beaux génies de cette époque mémorable avoient été appelés, dans la maison de plaisance du cardinal Jules, à rendre hommage aux Médicis leurs protecteurs: ils avoient voulu, sous des emblèmes ingénieux, célébrer les bienfaits dont le souverain pontife et les princes de cette maison combloient les artistes du temps. Raphaël et ses élèves devoient embellir des produits de leurs talents l'un des plus agréables sites des environs de Rome: mais les beaux arts en perdant Léon X restèrent long-temps sans appui; tout fut suspendu sous le règne d'Adrien; et le sac de Rome, sous Clément VII, fit entièrement abandonner la plupart des beaux ouvrages entrepris à cette époque. Nous ne pouvons quitter la *villa Madama* sans joindre le tribut de notre admiration aux éloges que l'Europe accorde à la mémoire des Médicis, et sans rappeler que c'est particulièrement à cette maison illustre que les arts et les lettres sont redevables de leur splendeur moderne. Les ornements qui entourent le plan sont tirés des intérieurs de la *villa Madama;* les deux cartels représentent, l'un les armes du cardinal Jules, l'autre celles du même personnage devenu pape sous le nom de Clément VII.

PLANCHE XL.

1. Plan de la *villa Madama*.
2. Restes d'un avant-cour circulaire du côté de l'entrée.
3. Vestibule d'entrée.
4. Loge ou péristile ouvert, décoré par Jules Romain et Jean d'Udine.
5. Grand salon dont la décoration n'est pas entièrement détruite.
6. Salles.
7. Grand canal au pied de la terrasse. Les murs qui l'entourent sont ornés de grottes en rocailles; aux extrémités se trouvent deux escaliers qui conduisent aux parterres.
8. Parterre au niveau du sol de la grande loge.
9. Grottes en rocailles sous la seconde terrasse.
10. Grande terrasse d'où l'on découvre le Tibre, depuis le *ponte Mole* jusqu'à Rome.

PLANCHE XLI.

Vue de la *villa Madama*, prise au bas des terrasses, du côté de la grande loge.

PLANCHE XLII.

Vue de la grande loge du *casin*, prise dans le parterre sur la première terrasse.

VILLA SACCHETTI.

La *villa Sacchetti*, située dans une petite vallée au-delà de *Monte Mario*, auprès de Rome, fut bâtie par le cardinal Jules Sacchetti, sur les dessins de Pietre de Cortone, vers l'an 1626. Cette maison, dont la dimension est extrêmement petite, et dont la disposition est très agréable, paroît n'avoir jamais été achevée: elle est en ruines; ses murailles sont détruites, ses jardins n'existent plus; c'est sous les broussailles et les décombres qu'il a fallu rechercher les traces du plan que nous en donnons. Le peu qui nous est resté de la disposition ingénieuse et agréable de la *villa Sacchetti*, quoiqu'elle ait été exécutée sur la plus petite dimension possible, a fait naître le desir de présenter dans son entier cette jolie conception; mais n'ayant trouvé aucune autorité écrite propre à guider dans cette entreprise, nous avons recherché, dans les traces de ce qui a été bâti, les indications d'après lesquelles le plan de restauration et d'achèvement, rapporté planche XXXIX *bis*, a été composé.

On voit que cette maison étoit destinée à faire moins une habitation qu'un lieu de plaisance et d'agrément: placée sur un terrain incliné, deux rampes douces, dont le centre est décoré de grottes, de bassins et de fontaines, conduisent au plateau sur lequel elle est située; une grande niche circulaire annonce l'entrée sur la façade principale. Le salon et les pièces qui l'accompagnent dominent sur un bassin de forme demi-circulaire, dans lequel les eaux d'une cascade qui descend de la partie élevée des jardins, et tous les jets qui l'accompagnent, viennent se précipiter: des rampes et des escaliers aux deux côtés de ce bassin conduisent aux différents bosquets qui embellissent les alentours. Deux péristiles ouverts, derrière lesquels sont pratiqués des vestibules demi-circulaires, forment les entrées sur les faces latérales, communiquent aux portiques du côté des bosquets, et donnent sur des parterres dont la disposition devoit paroitre très agréable; ils sont ornés de bassins entourés de balustrades portant des vases d'où jaillissent différents effets d'eau: plusieurs rangs d'arbres forment des avenues couvertes, d'où l'on voit d'un côté la plaine au-dessous de l'habitation, et de l'autre les jardins qui s'élèvent en amphithéâtre derrière elle.

On peut croire, d'après la petitesse de cette maison, que l'on avoit attaché peu d'importance à sa construction, qu'elle étoit une espèce de modèle entrepris comme l'essai ou l'esquisse d'un édifice plus considérable, et que

l'auteur s'étoit appliqué, dans cet ouvrage, plutôt à indiquer sa pensée qu'à la soumettre aux règles de l'étude et du bon goût : cependant il faut remarquer que la *villa Sacchetti*, l'une des moins importantes de ce recueil, se distingue comme celles qui sont le plus admirées par la disposition générale de son ensemble, et sur-tout par la position heureuse de ses bâtiments. Les Italiens n'ont jamais négligé dans leurs compositions ces deux parties essentielles de l'art ; ils ont su, mieux que tous les autres peuples de l'Europe, choisir les sites et les emplacements convenables aux habitations qu'ils vouloient élever ; jamais le hasard, un caprice, ou un léger intérêt du moment, n'ont déterminé, comme il est trop souvent arrivé chez nous, les choix qu'ils ont pu faire ; et l'on retrouve jusque dans leurs plus modestes retraites le raisonnement et le bon goût qui en ont motivé la forme. Enfin quoique la *villa Sacchetti* ne doive pas être placée au même rang que la *villa Madama*, quoique le rapprochement établi par l'ordre de notre travail entre ces productions ne puisse être considéré comme un état de comparaison, on remarquera cependant que ces deux maisons d'agrément, ouvrages attribués à des peintres célèbres, sont des preuves que le plus grand nombre des hommes habiles de ce temps réunissoit à un très haut degré les connoissances nécessaires à l'exercice de l'architecture, de la peinture, et de la sculpture : d'où il résultoit que, malgré les abus auxquels de fausses lumières ont quelquefois donné lieu, cette universalité de talents imprimoit aux ouvrages d'alors une perfection d'ensemble que l'on trouve rarement dans les édifices modernes confiés à plusieurs mains, et souvent exécutés sur des plans différents.

PLANCHE XL (*bis*).

11. Plan des restes de la *villa Sacchetti*.
12. Grotte sous la terrasse en avant de l'habitation.
13. Petit bassin au-dessous de la grotte.
14. Escalier en pente douce pour arriver sur la terrasse.
15. Terrasse au niveau du sol de la maison.
16. Grande niche ouverte formant le vestibule d'entrée.
17. Salon principal.
18. Vestibule formant pavillon sur les faces latérales du *casin*.

PLANCHE XLIII.

Vue des ruines de la *villa Sacchetti*, prise du côté de l'entrée principale.

VILLA ALTIERI.

La *villa Altieri*, située dans l'intérieur de Rome, vers l'extrémité du mont *Esquilinus*, entre l'église de sainte Marie-Majeure et celle de sainte Croix-en-Jérusalem, sur la rue *Felice*, a été bâtie d'après les dessins de Giovanni Antonio de' Rossi, architecte romain. Cette habitation d'une disposition simple est élevée sur une terrasse d'où l'on découvre le mont *Cœlius*, les ruines du Colisée, les thermes de Titus, et les plus magnifiques restes de l'ancienne capitale du monde. Deux escaliers circulaires, ornés de fontaines, conduisent à la loge ouverte qui en décore l'entrée, et communiquent aux appartements. Une grande galerie traverse tout le bâtiment du côté du midi, et sert d'orangerie. Le mur de terrasse, les intérieurs du *casin* et les bosquets, sont ornés de statues, de fragments et de peintures antiques, tirés en partie des tombeaux de la famille des Nasons, qui furent découverts sur la voie *Flaminia*, vers l'an 1674, par des ouvriers que le pape Clément X, à l'approche du jubilé, employa pour le rétablissement des routes aux environs de Rome. Ces hommes avides, croyant trouver des trésors, détruisirent avec une cupidité grossière les peintures et une partie des ornements qui décoroient les tombeaux de cette famille ancienne; trompés dans leurs espérances, ils firent un trafic des fragments qui avoient échappé à la fureur de leurs premières recherches; ils les vendirent à ceux qui se présentèrent. C'est ainsi que la *villa Altieri* et plusieurs autres furent enrichies des produits d'une spoliation qui avoit été portée à un tel excès, que le cardinal Spinola, en 1704, sous le pontificat de Clément XI, provoqua un édit pour défendre, sous peines sévères, à toutes personnes, et même aux propriétaires, de détruire ou de disposer, sans la permission d'un inspecteur nommé à cet effet, des objets d'art qu'ils possédoient ou qu'ils pourroient trouver dans les fouilles de leurs terreins. Cette mesure utile adoptée trop tard a conservé des chefs-d'œuvre, et l'on ne peut s'empêcher de croire que, si elle eût été mise en pratique plusieurs siècles auparavant, elle auroit peut-être servi à nous transmettre quelques unes de ces belles peintures dont il n'est resté que la description, et dont la perfection égaloit, à n'en pas douter, celle des sculptures qui nous sont parvenues.

PLANCHE XLIV.

Plan de la *villa Altieri* avec une partie de ses jardins.
1. Entrée du *casin*.

VILLA ALTIERI.

2. Fontaine au centre des deux escaliers qui conduisent à la loge du *casin*.
3. Terrasse fermée par un mur d'appui, ornée de vases, de fragments antiques, et de fontaines.
4. Appartements d'habitation.
5. Galerie servant d'orangerie.
6. Escaliers pour monter aux appartements du premier étage.
7. Petit jardin fleuriste.
8. Grotte sous la terrasse.
9. Pentes douces pour descendre aux jardins.
10. Parterre entouré de bosquets de verdure, et orné de statues antiques.

PLANCHE XLV.

Vue de la façade de la *villa Altieri*, prise du côté des jardins au bas de la terrasse.

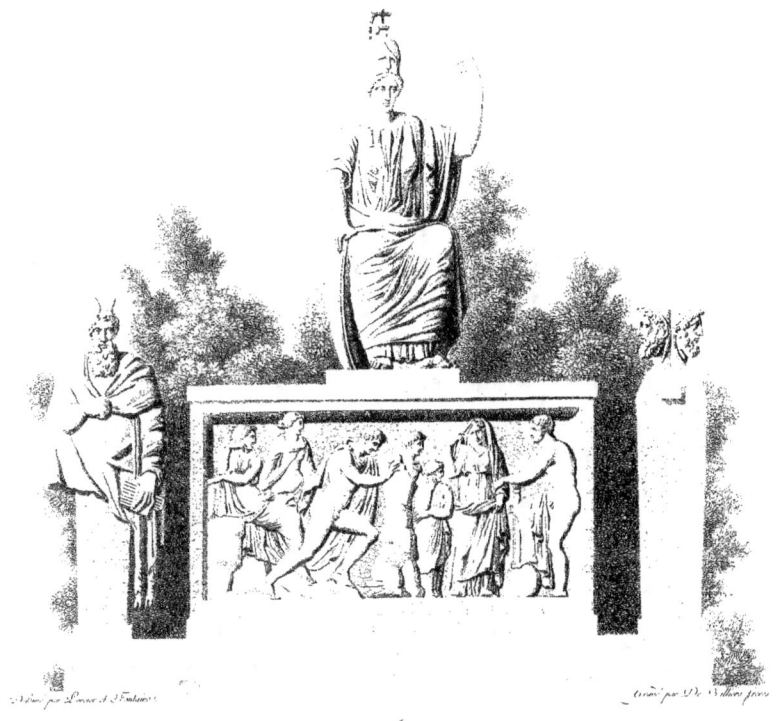

FRAGMENTS ANTIQUES TIRÉS DE LA VILLA ALBANI.

BAS-RELIEFS ANTIQUES TIRÉS DE LA VILLA ALBANI.

VILLA DI PAPA GIULIO.

La *villa di Papa Giulio*, située hors de Rome à peu de distance de l'ancienne voie flaminienne, entre le *ponte Molle*, la porte du Peuple, et sur l'emplacement d'une vigne qui avoit appartenu à Giovanni Poggio, prélat bolonais, fut commencée, en 1550, par le pape Jules III. Le peintre Vasari se vante dans ses écrits d'en avoir donné les premiers dessins; cependant il paroît que la disposition principale de l'édifice doit être attribuée à Michel-Ange. Vignole, à son retour de France en Italie, fut chargé, à la recommandation de Vasari, des embellissements qui y ont été par suite ajoutés; Bartolommeo Ammanati fit la fontaine à l'extrémité de la première cour, et Taddeo Zuccheri exécuta les peintures et les arabesques dont la galerie circulaire est ornée.

Les artistes habiles qui concoururent successivement aux embellissements de la maison de plaisance de Jules III, eurent à supporter, pendant l'exécution de leur travail, un grand nombre de contrariétés auxquelles l'inconstance du pape et les tracasseries de Pier' Antonio Aliotti, évêque de Forli, donnèrent lieu. Ce prélat que Michel-Ange nommoit, à cause de sa conduite ridicule, *il monsignore tante cose*, avoit, en sa qualité de *Maestro della camera*, pris un grand empire sur l'esprit du souverain, qu'il savoit charmer par de futiles bagatelles, et par un adroit charlatanisme de fausse science. Le sobriquet donné à l'évêque Aliotti est devenu proverbe; car lorsque l'on veut désigner l'un de ces hommes qui, sans rien produire, nuisent aux autres, on dit encore: *Il tante cose chi dà le mosse a' venti.*

VILLA DI PAPA GIULIO.

La *villa di Papa Giulio* est bien déchue de son ancienne splendeur, si l'on en juge par les restes de grottes et de terrasses que l'on voit encore dans son enclos; elle a même perdu son nom de *villa*, et n'est plus généralement connue aujourd'hui que sous celui de la vigne du pape Jules, parceque ses jardins mis en culture sont maintenant plantés de vignes. L'habitation a cependant conservé sa première disposition; et quoique les statues qui en faisoient l'ornement aient été transportées en grande partie dans le muséum du Vatican, elle est encore l'une des plus agréables maisons de plaisance des environs de Rome, tant par la beauté de son plan que par l'élégance de son architecture.

On trouve après le vestibule une galerie demi-circulaire, ouverte et entourée de colonnes avec deux issues sur le jardin; elle donne entrée à la grande cour, dont la décoration est d'un très bel effet. On voit au fond, entre cette première cour et la seconde, à travers un péristile ouvert, une fontaine souterraine ou grotte fraiche, à l'instar des nymphées antiques: c'est un lieu charmant, orné de rocailles, de mosaïques, de bas-reliefs, de statues, et d'effets d'eau.

PLANCHE XLVI.

Plan de la *villa di Papa Giulio*.
1. Entrée principale.
2. Vestibule.
3. Portique circulaire donnant entrée aux jardins. Il est décoré d'arabesques et de peintures.
4. Cour principale ornée de colonnes, de pilastres, et de niches dans lesquelles étoient placées les statues antiques qui ont été transférées dans le muséum du Vatican.
5. Vestibule ouvert donnant sur la cour de la grotte.
6. Cour basse dans laquelle se trouve une grotte souterraine, ornée de rocailles, de mosaïques, de stucs, de niches, et d'effets d'eau.
7. Ouverture entourée d'une balustrade. Elle sert à éclairer l'intérieur de la grotte souterraine.
8. Petit pavillon ouvert sur le jardin fleuriste.
9. Jardin planté de fleurs.

PLANCHE XLVII.

Vue générale du *casin* de la *villa* du pape Jules, prise dans les jardins de la *villa Borghèse*.

PLANCHE XLVIII.

Vue de l'intérieur de la cour et de la grotte souterraine.

PLANCHE XLIX.

Vue de l'intérieur de la grande cour, près le vestibule d'entrée.

VILLA BOLOGNETTI.

La *villa Bolognetti*, située près de Rome et de la porte *Pia*, sur le chemin qui conduit à sainte Agnès, fut bâtie par le cardinal Mario Bolognetti, vers l'an 1743, sur les dessins de Niccolo Salvi. On admire, dans le plan de cette maison, l'adresse et l'art avec lesquels les irrégularités des bâtiments sont cachées. Les jardins ornés de statues et de fragments antiques se lient parfaitement avec les dispositions générales des bâtiments, et l'on reconnoît que l'architecte a su tirer le parti le plus convenable d'un site qui offroit peu de moyens de variété.

Le cardinal Bolognetti avoit su apprécier les talents de Salvi, lorsque, trésorier de la chambre apostolique, sous Clément XII, il fut témoin des obstacles sans nombre que cet architecte eut à vaincre dans la construction de la fontaine de Trévi, et dans la distribution de ses eaux. Il accorda une entière confiance à l'artiste qui, pendant treize années que dura l'érection de cet important monument, eut à supporter les tracasseries de l'ignorance, et parvint à sortir avec honneur d'une lutte suscitée par l'envie la plus acharnée.

PLANCHE L.

Plan de la *villa Bolognetti* et d'une partie de ses jardins.

1. Entrée sur la *via Pia*.
2. Pavillon de dépendances à l'entrée de la cour.
3. Cour principale, dont l'enceinte est ornée de niches, de statues, et de bancs en marbre.
4. Portes en forme d'arc, qui accompagnent la façade du *casin*: l'une est ouverte en face du vestibule de l'habitation, et l'autre donne entrée aux jardins.
5. Vestibule couvert pour l'arrivée des voitures.
6. Appartements d'habitation.
7. Vestibule entre le potager et les jardins.
8. Parterre de fleurs.
9. Orangerie.
10. Jardins potagers.
11. Jardins ornés de statues et fragments antiques.

PLANCHE LI.

Vue de la cour et du *casin* de la *villa Bolognetti*, prise du côté de la porte d'entrée sur la *via Pia*.

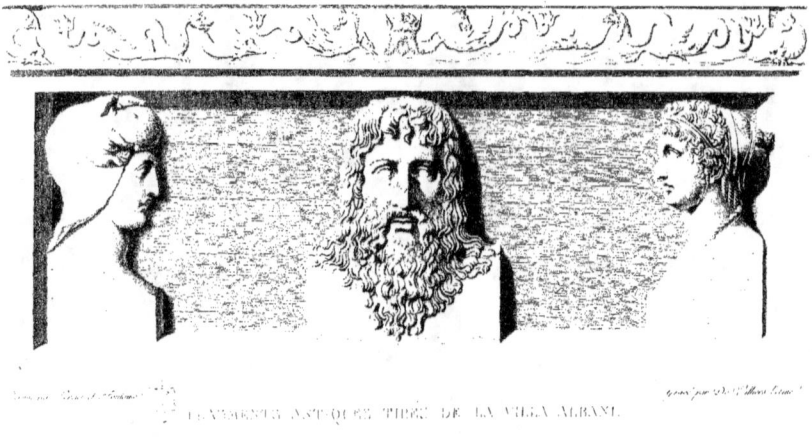

FRAGMENTS ANTIQUES TIRÉS DE LA VILLA ALBANI.

VILLA MONTE DRAGONE.

La *villa Monte Dragone*, située entre Frascati et Monte Porzio, à douze milles de Rome, occupe le penchant d'un coteau d'où l'on découvre cette grande ville, les montagnes de la Sabine, celles de l'Ombrie, et toute la plaine qui s'étend jusqu'à la mer. Elle fut commencée, vers l'an 1567, sur les dessins de Martino Lunghi le vieux, par le cardinal Marco Sitico Altemps, neveu du pape Pie IV. Grégoire XIII, qui depuis en fit sa maison de campagne, augmenta beaucoup les constructions; mais les embellissements et le complément de sa magnificence sont entièrement dus au pape Paul V et à son neveu le cardinal Scipione Borghèse. La galerie ouverte sur le petit jardin a été commencée par Flaminio Ponzio, architecte lombard; elle fut continuée par Gio. Vasanzio. On attribue la grande fontaine, l'amphithéâtre, les terrasses, une grande partie des dépendances, à Giovanni Fontana, et la plantation des jardins à Carlo Rainaldi. Les bâtiments qui composent cette habitation sont immenses; c'est la maison de campagne la plus vaste et la plus magnifique de toutes celles que l'on voit aux environs de Rome. Le palais principal, dont la disposition est très belle, s'élève sur une terrasse formant une avant-cour circulaire, sous laquelle on a pratiqué les cuisines et les dépendances du service : on trouve, après avoir traversé un double portique, une cour immense fermée à droite par une longue galerie, à gauche par les murs du parterre, et terminée par une aile de bâtiments qui, faisant face à l'entrée, donne sur une seconde cour demi-circulaire : l'enceinte et les jardins au-dessus forment un grand amphithéâtre bordé par les massifs de verdure,

qui couvrent le sommet de la montagne. On voit à gauche une galerie ouverte sur un jardin fleuriste qui est terminé par plusieurs terrasses, et par une fontaine ornée de marbres, de statues, et de jets d'eau d'un effet agréable. L'ordonnance générale du plan, la disposition des jardins et leur situation sont admirables. Nous avons vu avec peine que les princes de la maison Borghèse, à qui, depuis Paul V, elle appartient par droit d'hérédité, l'avoient presque entièrement abandonnée. Les avenues d'orangers, de lauriers, de chênes verds, qui servoient de communication avec la *villa Taverna*, n'existent plus; et tout ce que le pape avoit disposé pour la réunion de ces deux maisons, dont il faisoit ses délices, est complètement détruit.

Quelques auteurs d'itinéraires de l'Italie ont avancé que la *villa Monte Dragone* devoit l'ordonnance de ses jardins, et la disposition de ses eaux, au célèbre Giacomo Barrozzi da Vignola : nous ne croyons pas devoir partager une opinion que l'on regardera comme très hasardée, dès que l'on remarquera que Vignole, mort en 1573, a pu difficilement planter les jardins d'une maison dont Martino Lunghi faisoit alors les premières constructions, et qui ne fut achevée que très long-temps après lui.

PLANCHE LII.

Plan de la *villa Monte Dragone* avec une partie de ses jardins.
1. Avenue principale.
2. Pentes douces pour arriver à la première terrasse.
3. Terrasse sous laquelle se trouvent les cuisines et les dépendances du service.
4. Grand vestibule d'entrée.
5. Petites cours de service.
6. Cour principale.
7. Grande galerie ornée de tableaux.
8. Portique couvert sur le jardin fleuriste.
9. Jardin fleuriste.
10. Grande fontaine du Dragon.
11. Appartements d'habitation.
12. Amphithéâtre et terrasse sur laquelle sont plantés les bosquets du jardin.

PLANCHE LIII.

Vue générale de la *villa Monte Dragone*, prise au bas de la première terrasse du côté de l'entrée.

PLANCHE LIV.

Vue de la fontaine du Dragon, des grottes qui l'environnent, et des escaliers qui y conduisent.

VILLA TAVERNA.

La *villa Taverna*, ou *Borghèse*, est située auprès de Frascati, à douze milles de Rome, et à peu de distance de la *villa Monte Dragone*: elle fut bâtie pour le cardinal Scipione Borghèse, neveu du pape Paul V, d'après les dessins de Girolamo Rainaldi. Sa situation n'est pas aussi agréable ni aussi magnifique que celle de la *villa Monte Dragone*, mais la distribution de ses appartements est plus commode; l'espace qu'elle occupe est moins grand, son entretien est moins dispendieux, et c'est peut-être la réunion de ces motifs qui a déterminé les princes Borghèse à l'habiter pendant la saison d'automne, préférablement aux deux autres maisons qu'ils possèdent dans les environs de Frascati.

Les jardins plantés en amphithéâtre sur le penchant de la montagne sont ornés de statues, de vases, et de fontaines: on y monte par deux escaliers qui forment un demi-cercle. Le pavillon principal est accompagné de deux cours de service formées par des galeries couvertes en terrasse au niveau du sol des appartements.

Les nombreux embellissements ajoutés aux premières dispositions de la *villa Monte Dragone*, les constructions de la *villa Taverna*, et sur-tout les augmentations de la *villa Pinciana*, dont nous avons déja rendu compte page 17, suffiroient pour attester la magnificence et la somptuosité de Paul V; mais les édifices publics dont il a embelli Rome et les principales villes du domaine ecclésiastique, prouvent que ce pape joignoit aux qualités d'un homme d'état le goût, et même la passion des grands ouvrages. Le palais de *Monte Cavallo*, célèbre par son étendue et sa magnificence, a été terminé par ses ordres: ce fut lui qui donna à cette habitation le degré de splendeur convenable à la demeure du chef de l'église; il ajouta aux bâtiments existants la grande cour et les portiques qui l'environnent; il fit construire la chapelle et le bel escalier à double rampe pour monter aux appartements du premier étage. Le Vatican reçut aussi par ses soins des embellissements remarquables; il en augmenta la bibliothèque, orna de fontaines la cour du Belvedère, agrandit l'église de saint Pierre, fit le portique qui en décore l'entrée, éleva la galerie d'où les papes donnent à certains jours de l'année la bénédiction au peuple, étendit les grands perrons qui conduisent au temple, et commença les constructions des deux *campanili* qui accompagnent le dôme. Mais parmi les nombreux ouvrages de Paul V, l'entreprise qui fait le plus

d'honneur à son règne est celle des eaux dont il a enrichi la ville de Rome; il ne se contenta pas de restaurer et de refaire presque entièrement à neuf, dans une longueur de trente-cinq milles, le grand aqueduc de Trajan sur la voie Aurelia, il y ajouta deux mille onces d'eau (environ quatorze cents pouces) tirées des sources qui alimentent le lac Bracciano. Giovanni Fontana, qu'il chargea de ce travail, fit connoître toute son habileté dans la science hydraulique, tant par l'adresse avec laquelle il sut réunir en un seul point les eaux les plus pures du lac, que par l'avantageuse distribution qu'il en a faite. Ce savant ingénieur, après avoir amené sur le sommet du mont Janicule l'immense volume d'eau auquel on a donné le nom d'*acqua Paolina*, le divisa en plusieurs parties qui fournissent aux embellissements de la ville, alimentent les fontaines de la colonnade de saint Pierre, servent de moteur aux machines de la fabrication du monnoyage, et de plusieurs manufactures que l'on trouve dans le quartier *del Borgo*.

Faire mention de tous les ouvrages de Paul V, ce seroit nous écarter des bornes de notre entreprise; et si ayant eu à parler des maisons de plaisance qui appartiennent aux princes de la maison Borghèse nous avons cité quelques uns des monuments dont les arts sont redevables au chef de cette illustre famille, ce n'a été que pour suppléer à l'incurie des historiens du temps, qui, trop occupés des démêlés politiques et religieux de ce pape, ont peu célébré les bienfaits utiles que sa prévoyance et sa sagesse ont répandus sur les différents points de l'état ecclésiastique.

PLANCHE LV.

Plan général de la *villa Taverna* et d'une partie de ses jardins.
1. Entrée principale.
2. Grand vestibule couvert.
3. Cour au fond de laquelle se trouvent deux escaliers circulaires pour monter aux jardins.
4. Grotte sous la terrasse, entre les deux escaliers.
5. Cours de service.
6. Galeries au-dessous des terrasses qui sont au niveau des appartements du premier étage.
7. Grands escaliers de service.
8. Jardins qui s'élèvent en amphithéâtre sur le penchant de la montagne.

PLANCHE LVI.

Vue du *casin* de la *villa Taverna*, prise du côté de l'entrée.

VILLA MUTI.

On ignore en quel temps et par qui la *villa Muti* a été bâtie. La simplicité et la belle ordonnance du plan, nous ayant paru dignes de fixer l'attention des amateurs de l'architecture, nous avons essayé d'en rétablir la forme, non pas telle qu'elle existe aujourd'hui, mais selon la pensée de l'auteur; car les imperfections et les irrégularités que présentent différentes parties de l'édifice, ouvrages probablement de circonstance ou de caprice, ne doivent pas être attribuées à l'architecte qui a su imaginer une disposition aussi agréable. Nous avons donc recherché, jusque dans les moindres détails, les traces primitives d'une production dont les restes font reconnoitre le génie et la main d'un homme habile.

Cette habitation, située auprès de Frascati, à douze milles de Rome, s'élève sur le plateau d'une terrasse entourée de grottes et d'escaliers pour descendre aux jardins : elle est précédée d'une cour environnée de portiques; on y arrive par des corridors et des galeries pratiquées sous la terrasse. La disposition des appartements est très agréable; ils font face à la plaine de Rome. On y jouit d'une très belle vue enrichie par le mouvement des fontaines jaillissantes, par l'ensemble des bosquets du jardin, et sur-tout par la variété et la richesse des marbres qui les décorent.

PLANCHE LVII.

Plan du *casin* de la *villa Muti* avec une partie des jardins qui l'environnent.

1. Entrée principale.
2. Bâtiments de dépendance.
3. Grande terrasse.
4. Fontaines jaillissantes.
5. Perrons pour monter à la terrasse.
6. Corridors ou galeries sous la terrasse.
7. Grottes sous la terrasse.
8. Grand escalier pour descendre aux parterres.
9. Fontaine sous le palier du grand escalier.
10. Cour intérieure entourée de portiques.
11. Escaliers intérieurs pour descendre sous la terrasse.
12. Appartements d'habitation.
13. Parterres ornés de fleurs et de statues.
14. Bosquets du jardin.

FRAGMENTS ANTIQUES TIRÉS DE LA VILLA ALBANI.

VILLA D'ESTE, OU ESTENSE.

La *villa d'Este*, ou *Estense*, située à Tivoli et à dix-huit milles de Rome, dans un lieu dont la variété et l'agrément ne laissent rien à desirer, fut commencée avant l'année 1540, par le cardinal Barthelemi della Cueva d'Albuquerque, alors évêque de Cordoue. Un autre cardinal, Hippolyte d'Este, fils d'Alphonse Ier, duc de Ferrare, en augmenta les constructions sous le pontificat de Paul III, et y dépensa plus d'un million d'écus romains; elle fut possédée, et même embellie depuis par le cardinal Louis d'Este, ensuite occupée par le doyen du sacré collége, et, vers l'an 1598, par le cardinal Alexandre d'Este. Enfin les ducs de Modène, héritiers des biens de cette illustre famille, ayant cessé de l'habiter, les plus belles statues dont les intérieurs étoient ornés furent vendues, et le pape Benoît XIV les fit transporter dans le muséum du Vatican.

La décoration extérieure du palais semble n'avoir pas été terminée, tant elle est loin de répondre à la magnificence des autres parties qui composent cette belle habitation : les jardins occupent le penchant de la montagne, et présentent à chaque pas une infinité de tableaux variés par le mouvement des eaux que l'ingénieur hydraulique, Orazio Olivieri, natif de Tivoli, à tirées du Teverone, et disposées avec un art admirable.

On voit en entrant dans cet agréable lieu, au centre d'un parterre entouré de charmilles, une fontaine ombragée par des cyprès d'une hauteur extraordinaire : des statues en marbre ajoutent au charme de cette première scène. Un vaste canal que l'on traverse sur des ponts en face des principales avenues, et dont les bords sont ornés de vases et de statues, reçoit à son

extrémité les eaux d'une abondante cascade sortie d'un temple consacré à la divinité qui semble présider à sa source. Des escaliers bordés de petits ruisseaux suivent en cascades le rampant des marches, et conduisent aux différentes terrasses que le site a motivées. On rencontre à chaque pas des grottes en rocailles, des fontaines dédiées aux divinités de la fable, des jets d'eau dont les mouvements variés produisent les effets les plus magnifiques, des pavillons enrichis de stucs, des temples, des salles de bains ornées de peintures agréables, des arcs de triomphe, des statues placées tantôt dans un ordre symmétrique, tantôt disposées pittoresquement, ou sur la cime d'un rocher, ou sous le couvert d'un antre obscur. Enfin les jardins de la *villa d'Este* offrent la réunion complète de tout ce que la beauté d'un site et le charme de l'art peuvent présenter de plus admirable. L'abandon dans lequel ils sont maintenant, et la désertion des propriétaires, n'ont presque rien diminué de leur ancienne magnificence: le silence même qui règne dans ce délicieux séjour semble convenir à sa disposition, et ajouter encore aux sensations agréables que son aspect produit. Il faut cependant avouer que, dans les nombreuses constructions dont les jardins de la *villa d'Este* sont embellis, le bon goût a quelquefois été sacrifié à l'invention, et que toutes les parties de cette habitation célèbre ne sont pas entièrement exemptes de blâme. Le simulacre d'une ville antique, de Rome, dit-on, que l'on a prétendu figurer par un amas de petits édifices placés sans ordre dans un bosquet au bout de la terrasse, doit être regardé comme une conception de caprice, un enfantillage presque aussi ridicule que ces ruines simulées dont on a souvent peuplé les jardins d'aujourd'hui.

PLANCHE LVIII.

Plan général de la *villa d'Este* et de ses jardins.
1. Entrée principale.
2. Parterres entourés de charmilles.
3. Fontaine ombragée de grands cyprès.
4. Jardins potagers.
5. Grand canal qui traverse les jardins au pied de la montagne, et dont les bords sont décorés de statues et de vases.
6. Grande cascade dont les eaux se précipitent des rochers, et sous laquelle se trouve une grotte fraîche.
7. Temple placé vers le sommet de la cascade, qui semble être le réservoir du fleuve qui en alimente le cours.
8. Ponts sur le grand canal.

VILLA D'ESTE.

9. Grands escaliers pour monter aux terrasses des jardins. Ils sont bordés de ruisseaux d'eau vive qui suivent leur pente, et forment des cascades en se précipitant d'une rampe à l'autre.
10. Fontaine ornée d'architecture, au centre d'un escalier circulaire.
11. Grande terrasse qui traverse le jardin: elle est bordée d'un mur à hauteur d'appui, sur lequel s'élève de distance en distance une longue suite de jets d'eau et de cascades d'un effet admirable.
12. Fontaine d'Aréthuse.
13. Salles de bains décorées de statues, de rocailles, et d'arabesques.
14. Petits temples dont la réunion présente le modèle d'une ville antique.
15. Fontaine sous une grotte entourée de rochers.
16. Escaliers à doubles rampes ornées de fontaines.
17. Fontaine accompagnée d'une enceinte dont les murailles sont ornées de pilastres, de niches, de colonnes, de bas-reliefs, et de statues.
18. Petits pavillons en forme de loges, et couverts en terrasses.
19. Grands escaliers pour monter au sol de la terrasse du palais.
20. Grande terrasse d'où l'on découvre toute la plaine de Rome et ses environs.
21. Belvedère qui communique par une galerie aux appartements d'habitation.
22. Fontaine qui termine le point de vue de la grande terrasse en face du belvédère.
23. Appartements d'habitation.
24. Cour intérieure entourée de portiques.
25. Petit jardin particulier.
26. Loge en forme de portique au fond du petit jardin.
27. Cour de service entourée de portiques couverts.
28. Murs de clôture en terrasse du côté de la campagne de Rome.
29. Bosquets du jardin qui s'élèvent en amphithéâtre sur le penchant de la montagne.

PLANCHE LIX.

Vue du palais de la *villa d'Este*, prise du côté de l'entrée dans le parterre.

PLANCHE LX.

Vue de la terrasse des jets d'eau et du palais, prise dans l'enceinte de la fontaine d'Aréthuse.

PLANCHE LXI.

Vue du grand bassin de la fontaine d'Aréthuse et de la galerie qui l'entoure.

PLANCHE LXII.

Vue de la fontaine qui se trouve au centre de l'escalier circulaire sur le premier repos du grand perron, en face de l'entrée principale du palais.

Si le plan de notre ouvrage nous avoit permis de représenter tout ce que cette habitation offre d'agréable, nous aurions trouvé dans l'étendue de ses bosquets, dans la décoration des grottes, des matériaux assez nombreux pour composer un volume; mais ayant entrepris de donner un choix des plus célèbres maisons de campagne de Rome et de ses environs, nous présentons seulement ce qui nous a paru essentiellement remarquable.

CASINO COLONNA, A MARINO.

Il *casino Colonna*, situé à l'entrée de Marino, à douze milles de Rome, est l'un de ces édifices qu'une modeste apparence a fait échapper à la célébrité : le nom de son auteur est resté inconnu, et l'on pourroit regarder cette production comme un enfant abandonné dont l'artiste le plus habile desireroit être le père. Ce petit *casin*, dépendance des propriétés de la famille Colonna, est un pavillon élevé sur une terrasse en belle vue, entre des jardins dont les clôtures sont ornées de niches et de fontaines; il est construit au bas de deux terrasses qui se communiquent par des escaliers décorés avec art. On reconnoît dans la simplicité de ce plan, et dans la belle disposition des ornements qui sont employés, le génie des hommes célèbres que l'Italie nous a donnés pour modèles.

PLANCHE LXIII.

Plan du *casino Colonna*, à Marino.
1. Rampes douces pour arriver aux jardins.
2. Grotte servant de vestibule d'entrée.
3. Avenue qui conduit au *casin*.
4. Palier des parterres au milieu du premier étage de l'habitation. Il est orné d'une grotte pratiquée sous la terrasse.
5. Escaliers des parterres.
6. Murs de terrasse décorés de niches et de gradins couverts de fleurs.
7. Terrasse d'où l'on découvre le fond de la vallée de Marino.
8. Petit pavillon composé d'un salon en belle vue, de quatre pièces de dépendance, et d'une galerie d'entrée. On descend à l'étage, qui est au niveau des jardins, par les escaliers de la terrasse.

FONTAINE TIRÉE DES JARDINS DE LA VILLA ALBANI.

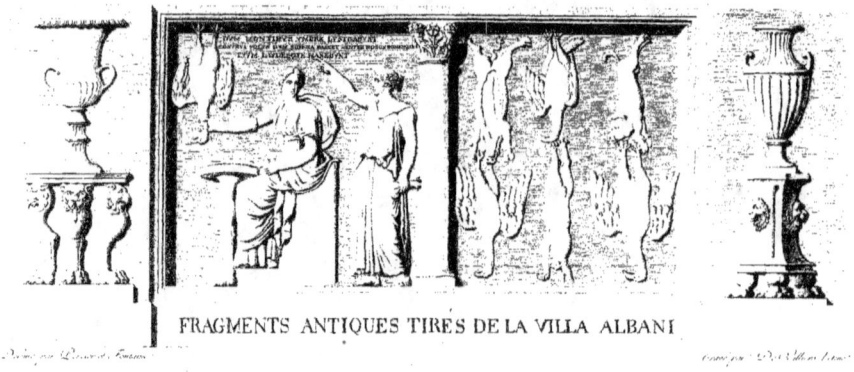

FRAGMENTS ANTIQUES TIRÉS DE LA VILLA ALBANI

VILLA ALDOBRANDINI.

La *villa Aldobrandini*, située sur le penchant de la montagne de Frascati, à douze milles de Rome, mérite par la beauté de sa position le nom de *Belvédère* sous lequel elle est plus généralement connue. Elle fut bâtie, en 1598, sous le pontificat de Clément VIII, par le cardinal Pierre Aldobrandini son neveu, qui, ayant réuni le duché de Ferrare au domaine de l'église, voulut consacrer le souvenir de cet évènement par la construction de la *villa Aldobrandini* à laquelle il employa une partie des richesses immenses qu'il avoit recueillies. C'est le dernier ouvrage de Giacomo della Porta : cet architecte n'ayant pas assez vécu pour le terminer, le Dominiquin fut chargé d'en continuer l'exécution.

La montagne de Frascati, la plus voisine et la plus agréable de toutes celles qui entourent la ville de Rome, étoit anciennement couverte d'habitations célèbres : on y voyoit les délices de Lucullus, et, auprès de l'antique *Tusculum*, la maison de Cicéron. Tusculum, après les divisions qui troublèrent l'Italie pendant le XII siècle, fut livré, en 1191, aux Romains par le pape Célestin III, à qui l'empereur Henri VI l'avoit remis la veille : ceux-ci, pour venger d'anciennes injures, la saccagèrent de fond en comble, et empêchèrent les habitans de réédifier leurs maisons détruites; il leur fut seulement permis d'élever des cabanes qu'ils couvrirent de feuillages; ce qui fit donner à leur nouvelle demeure le nom de *Frascati*, qu'elle conserve encore aujourd'hui. Elle doit au bon air qu'on y respire, à l'abondance de ses eaux, à l'agrément de sa situation, les belles maisons de campagnes que les princes

romains y ont bâties, et les jardins magnifiques qui les accompagnent.

C'est à Frascati, à Albano, à Marino, et aux environs de ces petites villes, que les Romains ont coutume d'aller passer, tous les ans, la saison d'automne pour respirer l'air pur d'un séjour délicieux.

La plus agréable et la plus célèbre des maisons de campagne de Frascati est la *villa Aldobrandini;* elle a son entrée principale sur la grande place près des portes de la ville : ses jardins s'élèvent en amphithéâtre jusqu'au sommet de la montagne; ils sont ornés de fontaines, de jets d'eau et de cascades formés par l'*acqua algida* qui se répand en différents canaux dans toutes les parties de l'habitation, après avoir parcouru depuis sa source un espace d'environ six milles. Trois avenues ombragées de grands arbres entourent les parterres, et conduisent à la premiere terrasse. On arrive ensuite, par de grands escaliers à double rampe, sur un vaste plateau en forme de cirque, au bas des murs de la terrasse du palais; ces escaliers sont décorés de vases, de statues, de grottes et de fontaines. La terrasse, au niveau du rez-de-chaussée de la maison, domine sur les parterres et sur les bosquets qui l'environnent; on y découvre, du côté du midi, toute la plaine de Rome jusqu'à la mer, et du côté du couchant, les riches montagnes de l'ancienne Étrurie. Un grand vestibule orné de colonnes sert d'entrée aux appartements, et communique aux dépendances, qui sont construites en aile à droite et à gauche sous les terrasses. L'habitation, composée de trois étages et d'une loge au-dessus des combles, renferme un grand nombre de pièces décorées par le Josepin et le Dominiquin. Il n'y a rien de comparable à la belle distribution et à l'agréable disposition de cette maison : l'on y jouit, vers la plaine, de la plus magnifique vue du monde, vers la montagne, de la réunion de tout ce que l'art peut présenter de plus séduisant : l'imagination est frappée de la variété enchanteresse des jardins, qui, s'élevant jusqu'au sommet de la montagne, forment en face du palais une espèce de théâtre. Les eaux d'une magnifique cascade serpentent autour de plusieurs grandes colonnes, retombent sur des vases de différentes formes, et offrent en s'y précipitant le tableau agréable d'un grand nombre de chûtes variées : les statues, les bas-reliefs, les fontaines jaillissantes, enfin le bruit et le brillant des eaux, qui tantôt s'élancent dans les airs, tantôt roulent sur les marbres, donnent à cette scene un mouvement extraordinaire, et présentent des effets dont il est difficile de se faire une idée. Des salles fraîches, pratiquées sous la terrasse, sont ornées de mosaïques et de peintures magnifiques; on y distingue sur les murs de l'une d'elles la

réunion des Muses, la fable d'Apollon, peintes par le Dominiquin, et dans le fond un rocher représentant le mont Parnasse. Il semble que l'art ait entrepris d'enchanter tous les sens dans cet agréable lieu; les yeux y sont charmés par la vue des peintures les plus séduisantes; les oreilles, par le murmure des eaux, et par les sons enchanteurs d'un orgue qu'elles mettent en mouvement: enfin l'air même qu'on y respire paroit être amélioré par le génie de l'artiste, qui, avec des tubes ou des ventouses ingénieusement pratiqués, a trouvé le moyen d'en rafraichir la température en le chargeant de vapeurs douces et odoriférantes. Ces merveilles sont l'ouvrage de Gio. Fontana et d'Orazio Olivieri. Nous ne croyons pas qu'en aucun lieu du monde on ait porté plus loin la science de conduire les eaux et d'en varier les effets : on ne peut s'empêcher de regretter que la manie de la mode ait presque entièrement banni de nos jardins ces moyens d'embellissements, près desquels la simplicité monotone que l'on affecte aujourd'hui dans leur composition doit paroitre aux hommes raisonnables un enfantillage, dont la trop facile exécution n'exige aucune étude, et dont la nature que l'on offense démontre à chaque pas le ridicule. Les sentiers tortueux des jardins pittoresques, ces rochers factices élevés au milieu des plaines, ces arbres de nature et de régime contraires rassemblés au gré du caprice, ces ruisseaux bourbeux serpentant entre deux bordures de gazon et suivant une direction tracée au hasard, enfin ces petits lacs fangeux, chétives productions de l'égarement et de la foiblesse, n'ont pu être préférés aux grandes inventions et aux magnifiques conceptions de l'art, que par l'esprit de satiété, l'ignorance, et le mépris des principes que le bon sens a établis. En effet, ce n'est qu'après avoir confondu les attributions directes de l'architecture avec celles de la peinture, que l'on a pu faire un mélange aussi monstrueux de leurs moyens respectifs; il a fallu que l'architecte, oubliant dans les charmes de la peinture les règles de l'art auquel il s'étoit consacré, se laissât entrainer aux trompeuses séductions d'une maitresse qui lui présentoit des jouissances plus faciles que raisonnables. Enfin pour admettre le système qui a pu conduire à placer sans ordre, sans ordonnance, au milieu de ces faibles simulacres des beautés de la nature, une habitation de forme régulière, il a fallu que, renonçant aux droits de l'architecture, il abandonnât les honneurs de l'invention pour courir après les amusements d'une imitation puérile.

Cependant nous ne prétendons pas dire qu'il faille admettre exclusivement dans la décoration des jardins une symmétrie monotone et fatigante; nous

pensons, comme nous l'avons déja déclaré, que l'art, dont le but doit être de tout embellir, consiste à tirer parti du site sur lequel il s'exerce, et à éviter avec soin les dispositions qui présenteroient l'apparence d'une opposition trop directe avec la nature, que l'on doit prendre pour guide, mais qu'il ne faut jamais entreprendre de créer.

Nous présentons les jardins de la *villa Aldobrandini* comme un exemple du précepte que nous avons précédemment avancé, et nous sommes certains que les partisans d'une opinion contraire ne trouveront jamais dans les productions du système qu'ils ont adopté un monument qui puisse être mis en comparaison avec ce magnifique ouvrage.

PLANCHE LXIV.

Plan général de la *villa Aldobrandini* et d'une partie de ses jardins.

1. Entrée principale.
2. Parterres.
3. Fontaine en face de l'entrée.
4. Escalier en pente douce pour arriver à la première terrasse.
5. Terrasse en forme de cirque.
6. Quinconces d'arbres.
7. Fontaines au bas des murs de la terrasse.
8. Salles fraiches et grottes sous la terrasse.
9. Parterres ornés de fleurs.
10. Terrasse au niveau du rez-de-chaussée du palais.
11. Vestibule d'entrée.
12. Appartements d'habitation.
13. Terrasse au niveau du premier étage, qui forme le rez-de-chaussée du côté des jardins.
14. Quinconces plantés d'arbres.
15. Parterres en gazon, ornés de bassins et de fontaines jaillissantes.
16. Grands perrons pour monter aux jardins.
17. Terrasse circulaire ornée de niches de statues, de bas-reliefs, et de fontaines.
18. Salles fraiches sous la terrasse.
19. Grande cascade.
20. Fontaine qui alimente les eaux de la grande cascade.
21. Bosquets des jardins qui s'élevent en amphithéâtre jusqu'au sommet de la montagne.

PLANCHE LXV.

Vue du palais et des jardins de la *villa Aldobrandini*, prise dans le parterre du côté de l'entrée.

PLANCHE LXVI.

Vue de la terrasse de la grande cascade et du théâtre des eaux en face du palais.

VILLA LANTI, A BAGNAIA.

La *villa Lanti*, à Bagnaia, petit village à trois milles de Viterbe et à quarante-cinq milles de Rome, appartenoit aux évêques de Viterbe; Rafaello Sansoni Riario, que Sixte IV fit cardinal, en 1477, et qui fut célèbre moins par son amour pour les lettres que par le rôle qu'il joua dans la conspiration contre les Médicis, commença les embellissements de ce lieu de plaisance : Niccolo Ridolfi, Florentin, et cinquième cardinal évêque de Viterbe, fit construire une partie des bâtiments; mais l'évêque Gualtieri, son successeur, ne pouvant subvenir aux dépenses que cette habitation exigeoit, loua la maison et les jardins à long bail. Gio. Francesco Gambara, sixième cardinal évêque de Viterbe, vers l'an 1564, acheva d'embellir cet agréable séjour, et l'orna de peintures qui pour la plupart sont de la main d'Antonio Tempesta. Le cardinal Alessandro Damasceno Peretti ou Montalto, neveu de Sixte V, s'en rendit propriétaire vers l'an 1588; il en réserva la jouissance aux papes et aux parents de leur famille, en donnant à l'évêché de Viterbe d'autres biens en échange : il bâtit le second *casin*, et fit terminer à grands frais la disposition des eaux et la plantation des jardins. Le pape Alexandre VII céda le tout à bail emphytéotique au duc Bommarzo de la famille Lanti, laquelle n'a cessé d'en jouir jusqu'à ce jour.

Cette *villa* s'élève en terrasse sur la pente d'une montagne couverte de bois qui semblent faire partie de ses jardins. La décoration est d'un effet théâtral, et présente l'ensemble d'un tableau admirable : on apperçoit, en entrant dans le parterre, une fontaine jaillissante au centre d'un grand bassin carré entouré de balustrades; quatre petits ponts soutenus par des arcades communiquent à un second bassin circulaire, au centre duquel on voit un groupe de figures qui forme le sujet principal d'un jet dont les eaux se divisent en différentes chûtes, et produisent un effet très pittoresque. L'habitation, composée de deux pavillons séparés, occupe avec les escaliers, et les rampes qui conduisent au sol des appartements, toute la largeur du parterre; trois étages de terrasses sous lesquelles on trouve des portiques en colonnes, et dont les escaliers ornés de fontaines conduisent à des parterres plus élevés, forment un amphithéâtre d'où l'on découvre une vaste étendue de pays. Ce joli plan est terminé par deux autres pavillons entre lesquels la petite rivière, qui fournit les eaux du jardin, semble prendre sa source; ils sont décorés

avec beaucoup de goût et une élégance parfaite. Quelques uns croient, mais sans une autorité suffisante, que le célèbre Vignole est le premier auteur de cette agréable production : nous pensons qu'elle est l'ouvrage de plusieurs architectes habiles, qui, à différentes époques, ont concouru à son achèvement. Au reste, on ne peut trop louer le bon esprit des artistes qui se sont succédés dans la conduite des travaux de la *villa Lanti*, soit qu'ils aient eu la rare modestie de se conformer au premier plan, soit qu'ils aient eu l'adresse d'adapter convenablement les nouvelles dispositions à celles déja exécutées de manière à faire passer le tout pour la conception d'un seul.

PLANCHE LXVII.

Plan de la *villa Lanti*, à Bagnaia, avec une partie de ses jardins.

1. Entrée principale.
2. Parterres de gazons et de fleurs.
3. Bosquets entourés de charmilles.
4. Grand bassin carré.
5. Bassin circulaire auquel on arrive par quatre petits ponts, et qui se trouve plus élevé que le sol des parterres.
6. Rampes pour monter à la première terrasse.
7. Escaliers en pierre.
8. Pavillon d'habitation, dont le premier étage se trouve au rez-de-chaussée de la terrasse.
9. Escalier pour monter à la seconde terrasse.
10. Fontaine en forme de niche, au milieu de l'escalier.
11. Portiques en colonnes sous les murs de la seconde terrasse.
12. Parterres entourés de grands arbres.
13. Bassin en forme de petit canal.
14. Escaliers pour monter à la troisième terrasse.
15. Portiques ornés de colonnes.
16. Grande cascade.
17. Perron qui conduit à la quatrième terrasse.
18. Parterre entouré de balustrades à hauteur d'appui.
19. Petits pavillons en forme de loges sur le parterre.
20. Fontaine décorée d'une grande niche, au-devant de laquelle se trouve un bassin qui reçoit la première chûte des eaux du jardin.
21. Jardins dont la plantation est variée selon la forme du terrain.

PLANCHE LXVIII.

Vue générale de la *villa Lanti*, à Bagnaia, prise du côté de l'entrée.

VILLA GIUSTINIANI, A BASSANO.

La *villa Giustiniani*, située à Bassano, à trente milles de Rome, auprès de Sutri, fut bâtie par Vincenzio Giustiniani, marquis de Bassano : le Dominiquin et l'Albane l'ornèrent de leurs ouvrages, et contribuèrent beaucoup à ses embellissements. Le marquis de Bassano, dans un écrit adressé à Théodore Amideni, et qui se trouve dans le Recueil des lettres sur la peinture, publié par Bottari, parle avec détails de la maison ainsi que des jardins de Bassano : il s'exprime en propriétaire, auteur satisfait de son ouvrage; il dit que le cardinal Duperron, retournant en France, fut surpris des énormes dépenses qu'il avoit faites dans ce séjour; et après avoir nombré les avantages qui résultent de la conception d'un plan bien ordonné, il insiste sur la nécessité de donner aux différentes parties d'un jardin des noms qui doivent en faire connoître l'usage, ou qui peuvent servir à conserver le souvenir de leur première disposition. On ne peut s'empêcher, malgré les bons raisonnements du marquis de Bassano, de remarquer que le plan de cette habitation a été exécuté à plusieurs reprises, selon les caprices du maître qui a voulu en diriger l'ordonnance; et quoique plusieurs parties soient restées très incohérentes entre elles, on y retrouve l'effet et la belle disposition qui caractérisent toujours les ouvrages des Italiens.

PLANCHE LXIX.

Plan général de la *villa Giustiniani*, à Bassano.
1. Grand chemin.
2. Entrée principale.
3. Cour d'entrée.
4. *Casin* principal.
5. Dépendances de l'habitation.
6. Pont qui traverse le grand chemin, et qui conduit aux jardins.
7. Escaliers circulaires pour monter aux parterres.
8. Grottes sous la terrasse des parterres.
9. Parterres ornés de fleurs.
10. Jardins potagers.
11. Escaliers pour monter aux jardins qui s'élèvent en amphithéâtre sur la pente de la montagne.
12. Bosquets ornés de statues et de vases.
13. Perron qui conduit à la terrasse du petit *casin*.
14. Petit *casin* bâti dans la partie la plus élevée des jardins.
15. Fontaine en face du petit *casin* et à l'extrémité des jardins.

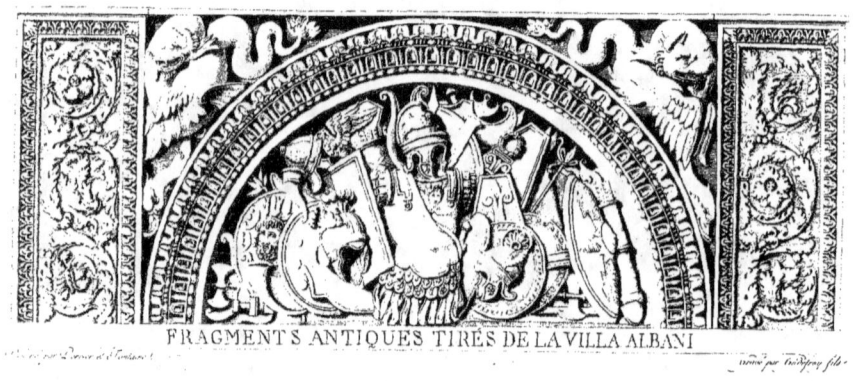
FRAGMENTS ANTIQUES TIRÉS DE LA VILLA ALBANI

VILLA ET PALAZZO DI CAPRAROLA.

LE palais de *Caprarola,* situé sur un rocher qui domine la petite ville de Caprarola dans l'Ombrie, à trente-quatre milles de Rome, fut commencé par le cardinal Alexandre Farnèse, neveu du pape Paul III, sur les dessins d'Antonio da Sangallo, et achevé par Giacomo Barrozzi da Vignola. Son plan est celui d'une forteresse à laquelle ces deux architectes célèbres ont su donner l'apparence d'un magnifique palais : la distribution ingénieuse des appartemens, la belle ordonnance de la grande cour, la décoration des intérieurs, la disposition générale des dépendances, et sur-tout l'immensité de ce superbe édifice, le font regarder comme l'un des plus beaux monuments modernes de l'Italie. On arrive à la première terrasse du palais du côté de l'entrée, par un escalier à doubles rampes, orné de pilastres et de niches : les écuries et les dépendances se présentent en ailes au-dessous de la terrasse; un grand perron conduit au vestibule des appartemens, qui sont éclairés dans l'intérieur sur une cour circulaire entourée de colonnes et de portiques ornés de peintures : un bel escalier, d'un travail et d'une exécution extraordinaires, sert à monter aux trois étages de l'habitation. Des peintures agréables, et des arabesques exécutés d'après les pensées d'Annibal Caro, par les frères Zuccheri, décorent les principales pièces. On y remarque quelques tableaux d'architecture que l'on dit être de la main de Vignola. Les jardins, séparés du palais par un grand fossé qui l'entoure, s'élèvent en amphithéâtre sur la pente de la montagne; ils étoient ornés de statues, de grottes et d'effets d'eau, dont les ruines attestent encore l'ancienne magnificence. Cette superbe demeure est abandonnée depuis que les souverains de Naples en sont devenus

propriétaires: les jardins, les dépendances, sont presque détruits, et le palais, qu'on n'entretient pas depuis long-temps, ne doit sa conservation qu'à l'inaltérable solidité de sa construction.

PLANCHE LXX.

Plan du rez-de-chaussée du palais de *Caprarola*.
1. Entrée principale.
2. Grand escalier en forme de fer à cheval pour monter à la première terrasse du palais.
3. Grotte sous le palier de l'escalier: elle communique par un corridor aux souterrains du palais.
4. Rampes douces pour arriver à la terrasse.
5. Grande écurie.
6. Cour des écuries.
7. Bâtiments servant de dépendances.
8. Cour des dépendances.
9. Grande terrasse en face de l'entrée du palais.
10. Perron à doubles révolutions pour arriver au rez-de-chaussée du palais.
11. Entrée du palais.
12. Vestibule.
13. Escalier rond, orné de colonnes d'ordre dorique.
14. Chapelle.
15. Appartements d'été.
16. Appartements d'hiver.
17. Fossé qui entoure l'habitation.
18. Grande cour circulaire décorée de colonnes et de portiques peints en arabesques.
19. Sol des jardins.

PLANCHE LXXI.

Plan du premier étage du palais de *Caprarola*.
1. Grande loge ouverte.
2. Portique sur la cour circulaire.
3. Grand escalier.
4. Appartements d'été.
5. Appartements d'hiver.
6. Fossés qui entourent le palais.
7. Ponts qui communiquent du palais aux jardins.
8. Jardins qui se trouvent au niveau des appartements du premier étage.
9. Fontaines.
10. Grottes en rocailles.
11. Pavillons élevés sur les murs qui entourent les jardins.

PLANCHE LXXII.

Vue générale du palais de *Caprarola* et d'une partie de la ville, prise dans le fond de la vallée, auprès du couvent des capucins.

PALAZZUOLO DI CAPRAROLA.

Le petit palais de *Caprarola* est bâti dans la partie haute des jardins du grand palais; c'est une dépendance de l'habitation principale : il a été construit dans le même temps par le cardinal Alexandre Farnèse, sur les dessins de Vignole. Cet habile artiste, qui avoit déployé les talents d'un savant architecte lorsqu'il fut chargé de l'achèvement du grand palais, a démontré dans la composition des plans du petit *casin* qu'il possédoit encore ceux d'un homme de goût. En effet on ne peut rien voir de plus ingénieux et de plus agréable que l'ensemble de cette composition, ni rien de plus gracieux et de plus élégant que les détails dont elle est ornée : tout ce qui l'entoure est d'un effet pittoresque; c'est une retraite charmante, bâtie dans une très belle exposition, au milieu des bois. Deux termes, représentant l'un la Pudeur, l'autre le Silence, servent de bornes à la première enceinte du côté de l'entrée, et semblent indiquer l'usage auquel ce lieu est destiné; les piédestaux qui les supportent sont ornés de fontaines. Un bassin circulaire, alimenté par un jet d'eau que fait jaillir un Triton domté par l'Amour, occupe le milieu de ce premier espace. On trouve au pied du grand escalier, qui conduit au *casin*, deux pavillons en forme de grottes décorées de rocailles et de fontaines : au sommet de cet escalier sont des statues de grandeur colossale représentant deux fleuves appuyés sur des urnes, d'où s'échappent des torrents qui, se précipitant au milieu du grand escalier, forment une cascade riche et abondante.

Un parterre orné de fontaines, et planté de fleurs, se trouve au sommet de la cascade; il est entouré d'une balustrade décorée de termes qui soutiennent des vases; deux grands escaliers conduisent à la dernière terrasse, d'où l'on découvre une immense étendue de pays, et sur laquelle sont placés des réservoirs dont les eaux tombent et s'échappent en cascades que la pente du site a motivées : cette enceinte est bordée par les bois qui couvrent le sommet de la montagne. Le petit *casin*, dont le premier étage se trouve au sol de la dernière terrasse, est composé de deux appartements qui se communiquent par des loges ornées de colonnes. Il règne dans l'ensemble de cette charmante maison, et dans toutes les parties qui la composent, une finesse et une justesse de goût que l'on ne sauroit trop vanter; et nous pensons que de tous les ouvrages de Vignole, celui qui a le plus contribué

à lui mériter la haute célébrité dont il jouit, c'est peut-être, après l'achèvement du grand palais, la construction du *palazzuolo di Caprarola*.

PLANCHE LXXIII.

Plan général du petit *casin* de *Caprarola* et de ses jardins.
1. Grande esplanade demi-circulaire, entourée d'arbres à l'entrée de la *villa*.
2. Termes représentant la Pudeur et le Silence.
3. Bassin rond au milieu de la première enceinte.
4. Petits pavillons en forme de grottes ornées de fontaines et de rocailles.
5. Cascade dont les eaux suivent la pente de la rampe douce qui conduit au *casin*.
6. Escaliers circulaires pour arriver aux parterres.
7. Bassin au centre de l'escalier; il est orné de statues appuyées sur des urnes d'où sortent les eaux qui alimentent la cascade.
8. Parterres de fleurs entourés de balustrades ornées de termes qui portent des vases.
9. Bassins alimentés par des jets d'eau.
10. Grands perrons pour monter au sol de la dernière terrasse.
11. *Casin* d'habitation, dont le premier étage se trouve au sol de la dernière terrasse: il est composé de deux appartements qui se communiquent par deux loges ornées de colonnes, l'une du côté de la plaine, l'autre du côté de la montagne.
12. Terrasse élevée, d'où l'on découvre une grande étendue de pays.
13. Fontaines jaillissantes.
14. Réservoirs construits suivant la pente de la montagne, et dans lesquels les eaux se rendent en formant des cascades.
15. Porte de sortie dans la partie haute des jardins.
16. Jardins plantés irrégulièrement et en amphithéâtre sur le rampant de la montagne.

PLANCHE LXXIV.

Vue générale du petit *casin* de *Caprarola*, prise au bas de la cascade du côté de l'entrée.

PLANCHE LXXV.

Vue du petit *casin* de *Caprarola*, prise sur la dernière terrasse en regardant du côté de la plaine.

En fixant à douze numéro le terme de cet ouvrage, nous ne croyons pas avoir atteint celui que l'on pouvoit peut-être exiger. Nous n'avons pas entrepris de faire les dessins de toutes les maisons de campagnes célèbres dans les environs de Rome, ni de transmettre en détail ce que chacune d'elles a de remarquable: notre but est, nous le répétons encore, de donner une idée générale de la recherche que les Italiens apportent dans la composition de leurs demeures, et sur-tout de faire remarquer l'adresse avec laquelle ils savent choisir les sites les plus propres à en augmenter le charme.

On trouvera peut-être que les distributions particulières de quelques unes de ces maisons d'agrément conviendroient mal aux habitants d'un autre climat, et que, peu d'accord avec nos mœurs, elles seroient insuffisantes pour nos besoins. Il faut avouer que, dans presque tous les édifices qui forment ce recueil, on chercheroit en vain le nombreux assemblage des petites pièces

PALAZZUOLO DI CAPRAROLA.

que nos usages exigent : mais l'homme de goût saura, en examinant chaque partie avec attention, reconnoître celles qui doivent être admirées; il n'en fera l'application qu'après avoir sagement pesé les avantages qu'elles comportent, et il ne s'en servira qu'après s'être complètement assuré qu'elles conviennent à l'emploi qu'il leur destine : il évitera les incohérences choquantes, suites nécessaires d'un choix peu réfléchi, et sur-tout il se gardera d'adopter légèrement, avec le seul sentiment d'une imitation servile, les choses dont l'apparence doit quelquefois séduire, mais qui placées contre les règles des convenances offensent la raison, et ne peuvent avoir qu'une durée très courte; car souvent frappées de ridicule dès leur origine, on les voit détruire avant d'avoir été achevées.

C'est, nous le croyons, à cette justesse de sentiment et de réflexion, si rare dans l'exercice des beaux arts, que les Italiens doivent la réputation de supériorité qui leur est accordée. L'esprit d'imitation n'a jamais été dirigé chez eux par les influences tyranniques de la mode; la nécessité, la raison, ont été constamment leurs seuls guides jusque dans les plus petites conceptions. Les habitations qu'ils ont élevées sont toujours faites à leurs convenances et pour leurs besoins; les jardins qui les accompagnent ne sont jamais des copies plus ou moins exactes d'un lieu vanté; ils présentent toujours une disposition agréable, un arrangement adroit et ingénieux de celui qui leur est donné. Enfin on pourroit dire que, moins avides d'éloges que de réputation, les hommes habiles de ce pays ont préféré, aux bruyants applaudissements du moment, la gloire durable que le génie conduit par le bon goût et la raison peut seul faire obtenir.

FONTAINE TIRÉE DES JARDINS DE LA VILLA ALBANI.

TABLE

DES ARCHITECTES ET DES ARTISTES

MENTIONNÉS DANS CET OUVRAGE,

AVEC LA DATE DE LEUR NAISSANCE, CELLE DE LEUR MORT, LEURS NOMS, LEURS PRÉNOMS, LEUR PATRIE,

ET L'INDICATION DES OUVRAGES DU RECUEIL QUI SONT ATTRIBUÉS A CHACUN D'EUX.

NAISSANCE.	MORT.	NOMS ET PRÉNOMS.	PATRIE.	OUVRAGES QUI LEUR SONT ATTRIBUÉS.	Nos DES PLANCHES QUI LES REPRÉSENTENT.
1602.	1654.	Algardi (Alessandro).........	Bologne.........	Panfili.........	14. 15. 16. 17. 18.
1511.	1592.	Ammanati Bartolommeo)......	Florence.........	Di Papa Giulio.........	46. 47. 48. 49.
Florissoit vers 1620.		Arrigucci (Luigi).........	Florence.........	Barberini.........	19.
				Farnesiana.........	30. 31. 32.
				Monte Dragone.........	52. 53. 54.
1507.	1573.	Barrozzi da Vignola (Giacomo)......	Vignole, dans le Modenais..	Lanti, a Bagnaia.........	67. 68.
				Caprarola.........	70. 71. 72.
				Palazzuolo di Caprarola...	73. 74. 75.
1598.	1680.	Bernini (Giovanni Lorenzo).......	Naples.........	Negroni.........	33. 34. 35.
1596.	1669.	Berrettini da Cortona (Pietro)......	Cortona, en Toscane.....	Sacchetti.........	39 bis. 40.—43.
				Medici.........	8. 9. 10. 11. 12. 13.
1474.	1563.	Buonaroti (Michel Angelo)......	Caprese, près d'Arrezzo..	Farnesiana.........	30. 31. 32.
				Papa Giulio.........	46. 47. 48. 49.
Flor. vers 1620.		Castelli (Domenico).........		Barberini.........	19.
Vivoit en 1789.		Camporezi (Pietro).........	Rome.........	Borghese.........	21. 22. 23. 24. 25. 26.
Flor. vers 1581.		Duca (Giacomo del).........	Sicile.........	Mattei.........	27. 28. 29.
				Borghese.........	21. 22. 23. 24. 25. 26.
1540.	1614.	Fontana (Giovanni).........	Mili, près de Come.....	Monte Dragone.........	52. 53. 54.
				Aldobrandini.........	64. 65. 66.
1543.	1607.	Fontana (Domenico).........	Mili, près de Come.....	Negroni.........	33. 34. 35.
Flor. en 1610.		Giustiniani (Vicenzo).........		Bassano, près de Sutri...	69.
1606.	1680.	Grimaldi, dit le Bolognese (Francesco).	Bologne.........	Panfili.........	14. 15. 16. 17. 18.
Flor. vers 1550.		Lippi Annibale).........		Medici.........	8. 9. 10. 11. 12. 13.
Flor. vers 1530.		Lunghi, dit le Vieux (Martino)......	Vigiù, dans le Milanais...	Monte Dragone.........	52. 53. 54.
1569.	1619.	Lunghi (Onorio).........	Rome.........	Borghese.........	21. 22. 23. 24. 25. 26.
	1580.	Ligorio (Pirro).........	Naples.........	Pia.........	36. 37. 38.
1613.	1700.	Le Nostre (André).........	Paris.........	Panfili.........	14. 15. 16. 17. 18.
Flor. vers 1740.		Marchioni (Carlo).........		Albani.........	2. 3. 4. 5. 6. 7.
Vivoit en 1789.		Moore.........	Angleterre.........	Borghese.........	21. 22. 23. 24. 25. 26.
Flor. vers 1740.		Nolli (Antonio).........		Albani.........	2. 3. 4. 5. 6. 7.
				Estense.........	58. 59. 60. 61. 62.
Flor. vers 1580.		Olivieri (Orazio).........	Rome.........	Aldobrandini.........	64. 65. 66.
1492.	1546.	Pippi (Giulio Romano).........	Rome.........	Madama.........	39. 40. 41. 42.
Flor. vers 1580.		Porta (Giacomo della).........	Milanais selon Milizia, et Romain selon Baglioni.	Aldobrandini.........	64. 65. 66.
Flor. vers 1600.		Ponzio (Flaminio).........	Lombardie.........	Monte Dragone.........	52. 53. 54.
				Borghese.........	21. 22. 23. 24. 25. 26.
1570.	1655.	Rainaldi (Girolamo).........	Rome.........	Farnesiana.........	30. 31. 32.
				Taverna.........	55. 56.
1611.	1641.	Rainaldi (Carlo).........	Rome.........	Monte Dragone.........	52. 53. 54.
1616.	1695.	Rossi (Gio. Antonio de')......	Brembato, près de Bergame	Altieri.........	44. 45.
1483.	1520.	Sanzio (Raffaello).........	Urbin.........	Madama.........	39. 40. 41. 42.
	1546.	San Gallo (Antonio).........	Mugello, près de Florence.	Madama.........	39. 40. 41. 42.
				Caprarola.........	70. 71. 72.
1699.	1751.	Salvi (Niccola).........	Rome.........	Bolognetti.........	50. 51.
Flor. vers 1605.		Savino (Domenico).........	Monte Pulciano.........	Borghese.........	21. 22. 23. 24. 25. 26.
Flor. vers 1740.		Stringini.........		Albani.........	2. 3. 4. 5. 6. 7.
				Borghese.........	21. 22. 23. 24. 25. 26.
	1622.	Vasanzio, dit le Flamand (Gio)..	Flandre.........	Pia.........	36. 37. 38.
				Monte Dragone.........	52. 53. 54.
1512.	1574.	Vasari (Giorgio).........	Arezo.........	Papa Giulio.........	46. 47. 48. 49.
1581.	1641.	Zampieri, dit le Dominiquin (Domenico).	Bologne.........	Aldobrandini.........	64. 65. 66.

TABLE DES PLANCHES

CONTENUES DANS CET OUVRAGE.

VILLA ALBANI, PRÈS ROME.

PLANCHE PREMIERE.

Bas-relief étrusque et fragments de sculpture antique tirés de la Villa Albani.

PLANCHE II.

Plan général de la Villa Albani avec ses dépendances et une partie des jardins, bâtie par Carlo Marchioni Antonio Nolli et Stringini en 1746.

PLANCHE III.

Vue générale prise dans le petit jardin au-dessous du pavillon du café.

PLANCHE IV.

Vue du grand casin, du parterre et de la terrasse au-dessous du bâtiment principal, prise sous le portique du café.

PLANCHE V.

Vue de l'entrée de la salle de billard et de l'avenue couverte qui y conduit.

PLANCHE VI.

Fontaine et petite grotte dans le jardin, au bas du café, avec le berceau de verdure qui borde les murs du potager.

PLANCHE VII.

Portique du petit temple orné de cariatides antiques.

VILLA MEDICI, A ROME.

PLANCHE VIII.

Plan général de la Villa Medici avec une partie de ses jardins, bâtie par Annibale Lippi vers l'an 1550.

PLANCHE IX.

Vue de la façade du côté de l'entrée et de la grande terrasse au midi.

PLANCHE X.

Vue du palais et de l'aile de la galerie du côté des jardins.

PLANCHE XI.

Vue de l'intérieur du vestibule qui donne sur le jardin.

PLANCHE XII.

Vue de la façade du palais au bout de la grande terrasse.

PLANCHE XIII.

Vue du pavillon de Cléopâtre, bâti sur les murs de la ville.

VILLA PANFILI, PRÈS ROME.

PLANCHE XIV.

Plan général de la Villa Panfili avec une partie de ses jardins, bâtie par Alessandro Algardi, et décorée intérieurement par Gio. Francesco Grimaldi vers l'an 1644.

PLANCHE XV.

Vue du casin, prise sous l'avenue qui fait face à son entrée.

PLANCHE XVI.

Vue du casin, prise sur la face latérale au bas de la grande terrasse du parterre.

PLANCHE XVII.

Vue de la grotte des Tritons.

PLANCHE XVIII.

Vue d'un perron aux deux côtés duquel on a placé les angles d'un grand tombeau antique.

VILLA BARBERINI, A ROME.

PLANCHE XIX.

Plan de la Villa Barberini, bâtie par Luigi Arrigucci et Domenico Castelli vers l'an 1626.

VILLA BORGHESE, PRÈS ROME.

PLANCHE XX.

Frontispice représentant la vue du temple d'Esculape au milieu du lac de la Villa Borghese, et plusieurs autres fragments antiques.

PLANCHE XXI.

Plan général de la Villa Borghese, bâtie vers l'an 1605 par Giovanni Vasanzio, Domenico Savino di Monte Pulciano, Girolamo Rainaldi, Giovanni Fontana, et Onorio Lunghi.

PLANCHE XXII.

Plan du casin et des jardins qui l'environnent.

PLANCHE XXIII.

Vue du grand casin, prise sous l'avenue en face de l'entrée.

PLANCHE XXIV.

Vue de la façade principale du grand casin, prise latéralement en regardant le couchant.

PLANCHE XXV.

Entrée des bosquets du jardin particulier.

PLANCHE XXVI.

Fontaine jaillissante dans l'une des salles rondes du grand jardin auprès du palais.

VILLA MATTEI, A ROME.

PLANCHE XXVII.

Plan général de la Villa Mattei avec une partie de ses jardins, bâtie vers l'an 1581 par Giacomo del Duca.

PLANCHE XXVIII.

Vue de la face latérale du casin, prise au bas de la terrasse en face de la loge.

TABLE DES PLANCHES.

PLANCHE XXIX.

Vue du cirque et de l'obélisque de la grande terrasse.

VILLA FARNESIANA, A ROME.

PLANCHE XXX.

Plan de la Villa Farnesiana sur le mont Palatin, bâtie de 1550 à 1560 par Vignola, Michel Angelo, et Rainaldi.

PLANCHE XXXI.

Vue générale prise du côté de l'entrée dans le campo Vaccino.

PLANCHE XXXII.

Vue du grand escalier, prise sous le vestibule d'entrée.

VILLA NEGRONI, A ROME.

PLANCHE XXXIII.

Plan de la Villa Negroni avec une partie de ses jardins, bâtie vers l'an 1570 par Domenico Fontana.

PLANCHE XXXIV.

Vue du casin, prise dans l'un des deux jardins fleuristes qui sont à demi-étage au-dessous de la terrasse.

PLANCHE XXXV.

Vue de l'entrée, prise de la porte auprès de l'église de Sainte-Marie-Majeure.

VILLA PIA, A ROME.

PLANCHE XXXVI.

Plan du casino del Papa, ou Villa Pia, dans les jardins du Vatican, bâtie vers l'an 1561 par Pirro Ligorio.

PLANCHE XXXVII.

Vue générale du casin, prise au bas de la terrasse.

PLANCHE XXXVIII.

Vue de l'intérieur de la cour et de la façade du casin, prise sous le portique de la loge.

VILLA MADAMA, PRÈS ROME.

PLANCHE XXXIX.

Frontispice représentant un plan de restauration et d'achèvement de la Villa Madama par San Gallo.

PLANCHE XL.

Plan des restes de la Villa Madama, bâtie vers l'an 1521 par Raphaël, d'autres disent par Jules Romain.

PLANCHE XLI.

Vue de l'habitation, prise au bas des terrasses du côté de la grande loge.

PLANCHE XLII.

Vue de la grande loge, prise dans le parterre sur la premiere terrasse.

TABLE DES PLANCHES.

VILLA SACCHETTI, PRÈS ROME.

PLANCHE XL bis.

Plan des restes de la Villa Sacchetti, bâtie vers l'an 1626 par Pietro da Cortona.

PLANCHE XLIII.

Vue des ruines de la Villa Sacchetti, prise du côté de la face principale.

PLANCHE XXXIX bis.

Plan de restauration et d'achèvement présumé de la Villa Sacchetti, avec coupes et élévation.

VILLA ALTIERI, A ROME.

PLANCHE XLIV.

Plan de la Villa Altieri avec une partie de ses jardins, bâtie vers l'an 1674 par Giovanni Antonio de' Rossi

PLANCHE XLV.

Vue de la façade de la Villa Altieri, prise du côté des jardins au bas de la terrasse.

VILLA DI PAPA GIULIO, PRÈS ROME.

PLANCHE XLVI.

Plan de la Villa di Papa Giulio, bâtie vers l'an 1550 par Michel Ange, Vignole et Bartolommeo Ammanati

PLANCHE XLVII.

Vue générale du casin, prise des jardins de la Villa Borghese.

PLANCHE XLVIII.

Vue de l'intérieur de la seconde cour et de la grotte souterraine.

PLANCHE XLIX.

Vue de l'intérieur de la grande cour, prise sous le portique circulaire.

VILLA BOLOGNETTI, PRÈS ROME.

PLANCHE L.

Plan de la Villa Bolognetti avec une partie de ses jardins, bâtie vers l'an 1743 par Niccola Salvi.

PLANCHE LI.

Vue de la cour et du casin, prise auprès de la porte d'entrée.

VILLA MONTE DRAGONE, A FRASCATI.

PLANCHE LII.

Plan de la Villa Monte Dragone avec une partie de ses jardins, bâtie vers l'an 1573 par Martino Lunghi, iminio Ponzio, Gio. Vasanzio, Fontana et Rainaldi.

PLANCHE LIII.

Vue générale prise du côté de l'entrée sur la terrasse.

TABLE DES PLANCHES.

PLANCHE LIV.
Vue de la fontaine du Dragon, des Grottes et des escaliers qui y conduisent.

VILLA TAVERNA, A FRASCATI.

PLANCHE LV.
Plan de la Villa Taverna avec une partie de ses jardins, bâtie vers l'an 1606 par Girolamo Rainaldi.

PLANCHE LVI.
Vue du casin, prise du côté de l'entrée.

VILLA MUTI, A FRASCATI.

PLANCHE LVII.
Plan du casin de la Villa Muti avec une partie des jardins qui l'environnent.

VILLA D'EST, A TIVOLI.

PLANCHE LVIII.
Plan de la Villa d'Est ou Estense à Tivoli, bâtie vers l'an 1540.

PLANCHE LIX.
Vue du palais, prise du côté de l'entrée dans le parterre.

PLANCHE LX.
Vue de la terrasse, des jets d'eau et du palais, prise dans l'enceinte de la fontaine d'Aréthuse.

PLANCHE LXI.
Vue du grand bassin de la fontaine d'Aréthuse et de la galerie qui l'entoure.

PLANCHE LXII.
Vue de la fontaine au centre de l'escalier à doubles rampes, prise sur le repos du premier perron en face de l'entrée principale du palais.

CASINO COLONNA, A MARINO.

PLANCHE LXIII.
Plan du Casino Colonna, à Marino.

VILLA ALDOBRANDINI, A FRASCATI.

PLANCHE LXIV.
Plan général de la Villa Aldobrandini avec une partie de ses jardins, bâtie vers l'an 1598 par Giacomo della Porta et le Dominiquin.

PLANCHE LXV.
Vue du palais et des jardins, prise dans le parterre du côté de l'entrée.

PLANCHE LXVI.
Vue de la terrasse de la grande cascade et du théâtre des eaux en face du palais.

VILLA LANTI A BAGNAIA, PRÈS VITERBE.

PLANCHE LXVII.
Plan de la Villa Lanti à Bagnaia avec une partie de ses jardins, bâtie vers l'an 1564.

TABLE DES PLANCHES.

PLANCHE LXVIII.

Vue générale de la Villa Lanti prise du côté de l'entrée.

VILLA GIUSTINIANI, A BASSANO PRÈS DE SUTRI.

PLANCHE LXIX.

Plan général de la Villa Giustiniani à Bassano, bâtie vers l'an 1610.

VILLA E PALAZZO DI CAPRAROLA.

PLANCHE LXX.

Plan du rez-de-chaussée du palais de Caprarola, bâti vers l'an 1560 par San Gallo et Vignola.

PLANCHE LXXI.

Plan du premier étage du palais de Caprarola.

PLANCHE LXXII.

Vue générale du palais et des maisons de Caprarola, prise dans le fond de la vallée auprès du couvent des capucins.

PALAZZUOLO DI CAPRAROLA.

PLANCHE LXXIII.

Plan du petit casin de Caprarola et de ses jardins, bâti vers l'an 1560 par Vignola.

PLANCHE LXXIV.

Vue générale du petit casin, prise au bas de la cascade du côté de l'entrée.

PLANCHE LXXV.

Vue du petit casin prise sur le derriere de la terrasse en regardant du côté de la plaine.

FIN.

VILLA-ALBANI
1.ᵉ LIVRAISON

FRAGMENTS ET BAS-RELIEFS ANTIQUES TIRÉS DE LA VILLA ALBANI.

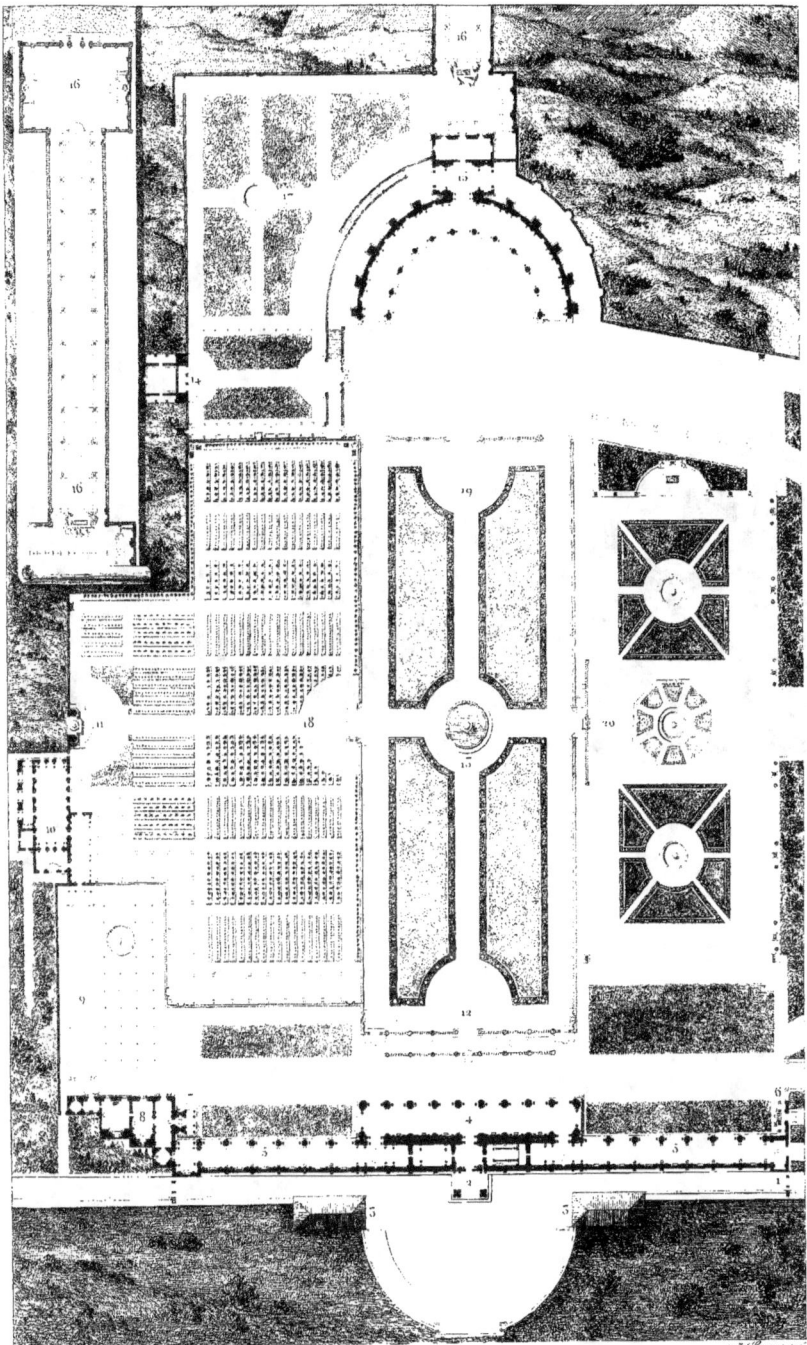

PLAN GÉNÉRAL DES JARDINS ET DE LA MAISON DE PLAISANCE DU PRINCE ALBANI
près la porte Salara hors les murs de Rome.

VILLA ALBANI.

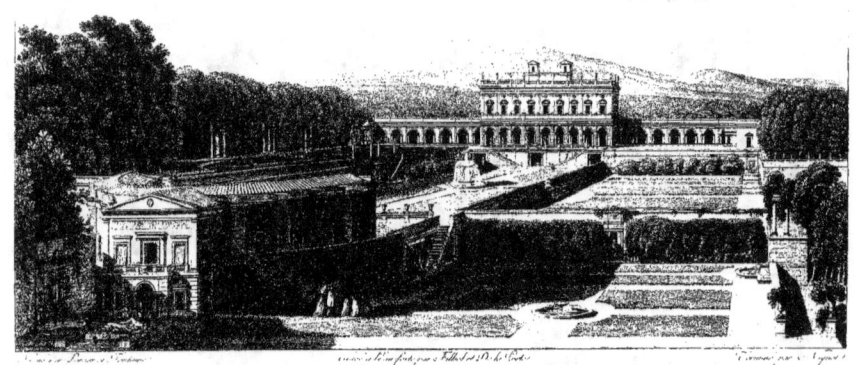

VUE GÉNÉRALE DE LA MAISON DE PLAISANCE DU PRINCE ALBANI,
près la porte Salaria hors les murs de Rome.

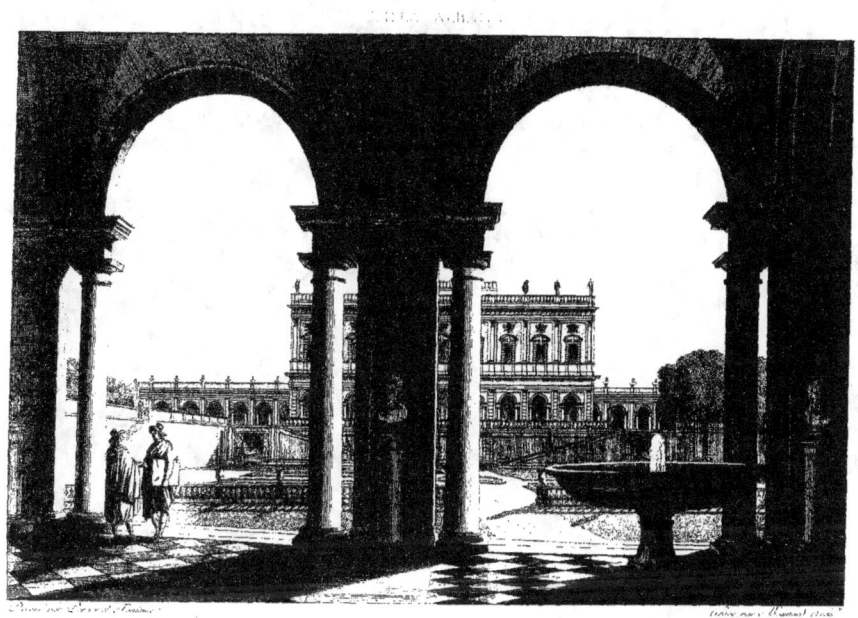

VUE DU GRAND CANAL DE LA VILLA ALBANI,
prise sous le Portique du Caffé.

VILLA ALBANI.

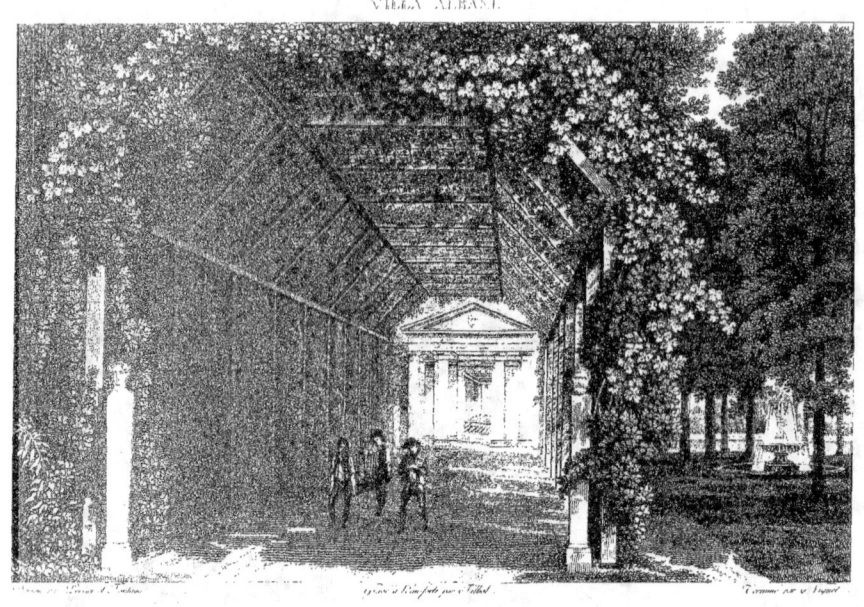

VUE DE L'ENTRÉE DE LA SALLE DE BILLARD DE LA VILLA ALBANI.

VILLA ALBANI.

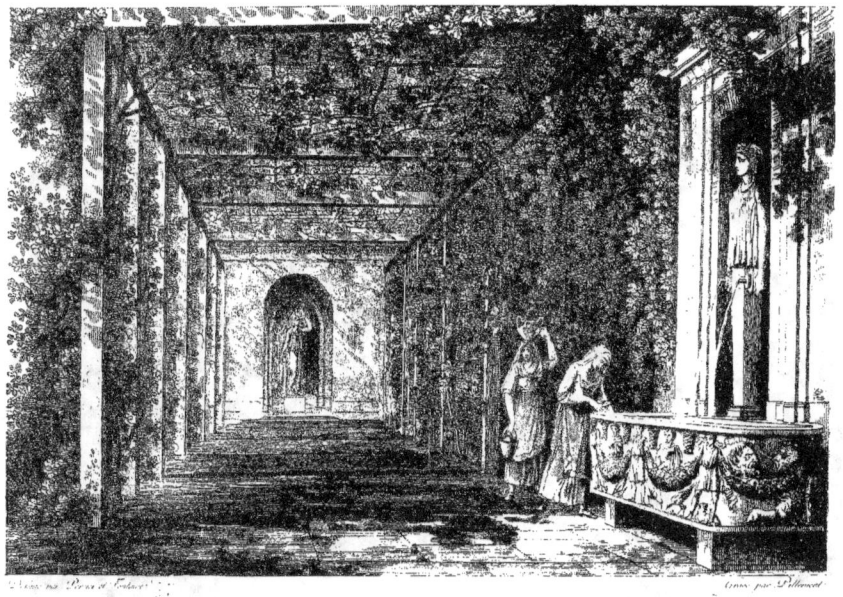

VUE DE LA FONTAINE ET DE LA GROTTE DES POTAGERS DE LA VILLA ALBANI.

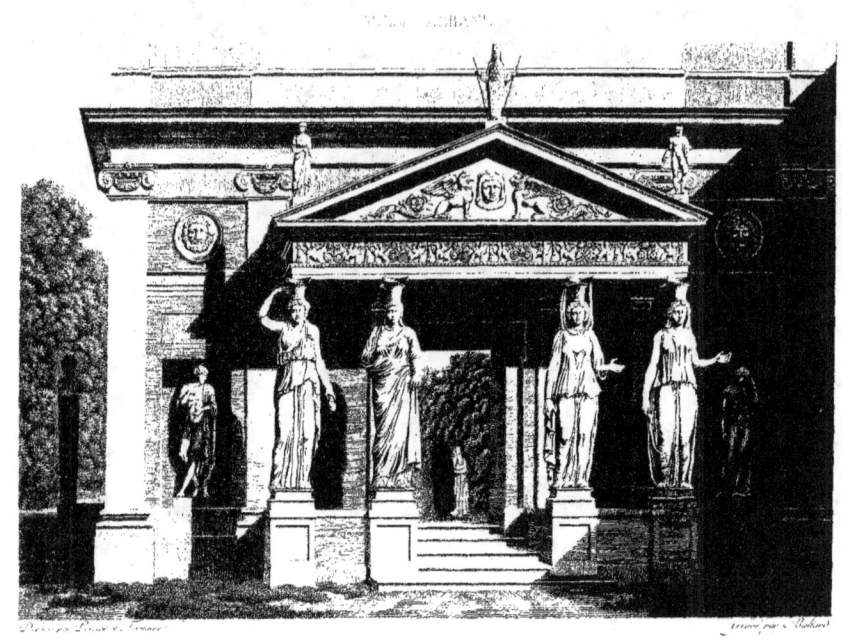

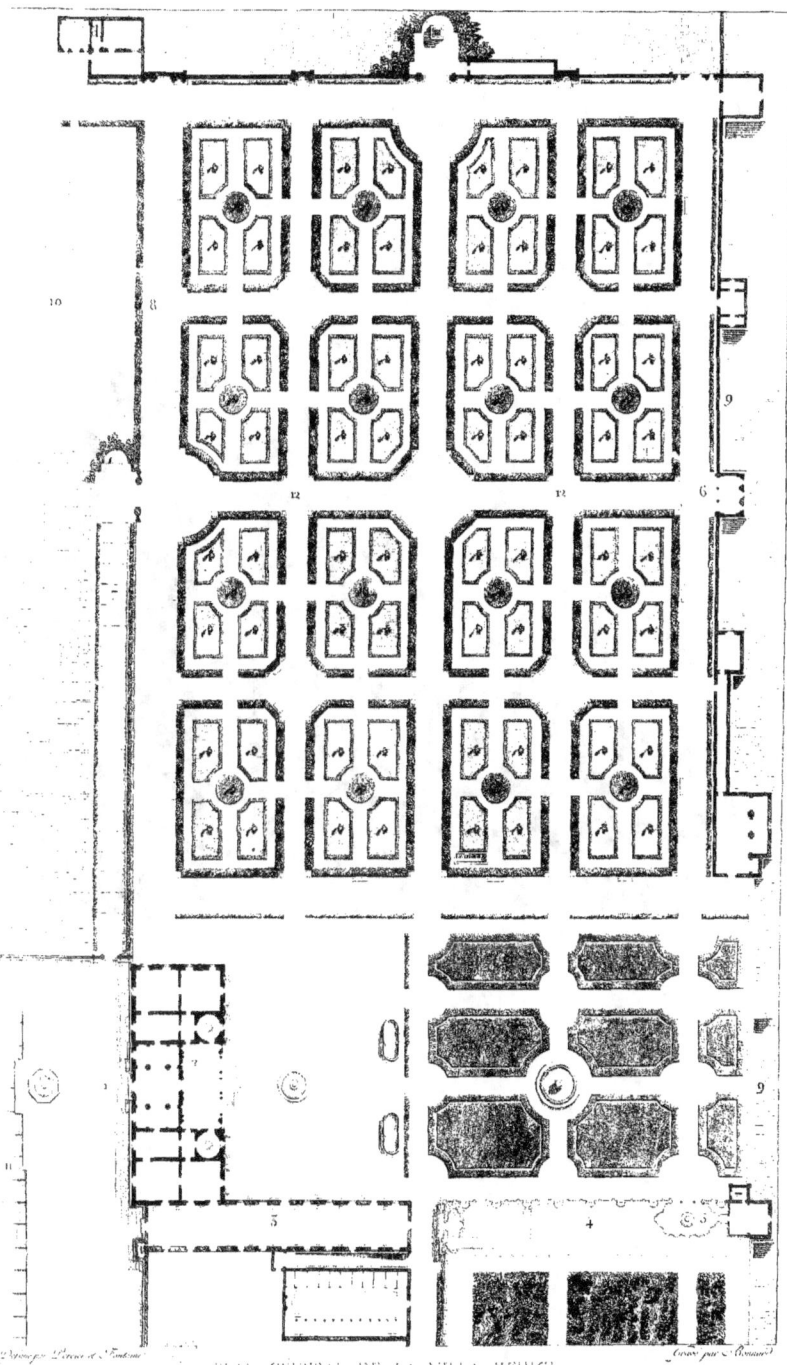

PLAN GÉNÉRAL DE LA VILLA MÉDICI
et d'une partie de ses jardins

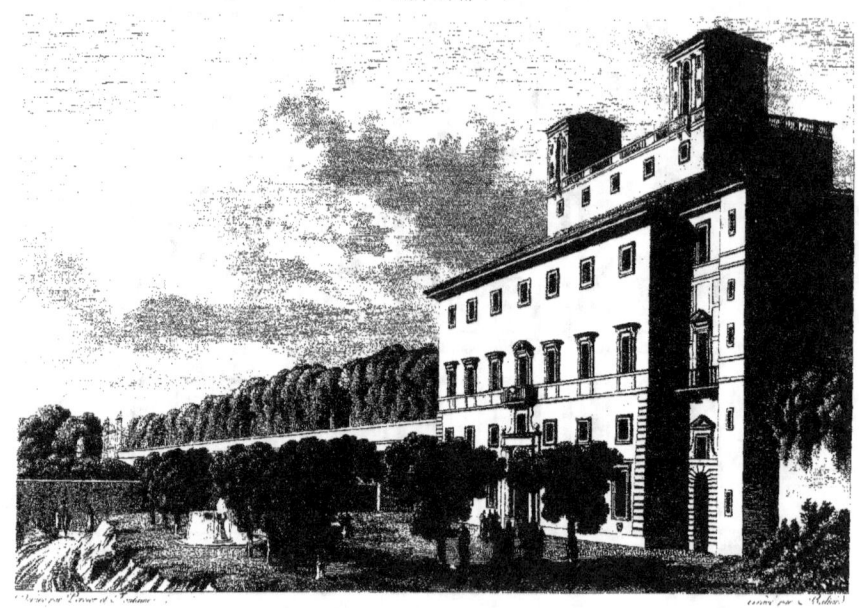

VUE DE LA FAÇADE DU COTÉ DE L'ENTRÉE DU PALAIS
et de la grande Terrasse du midi.

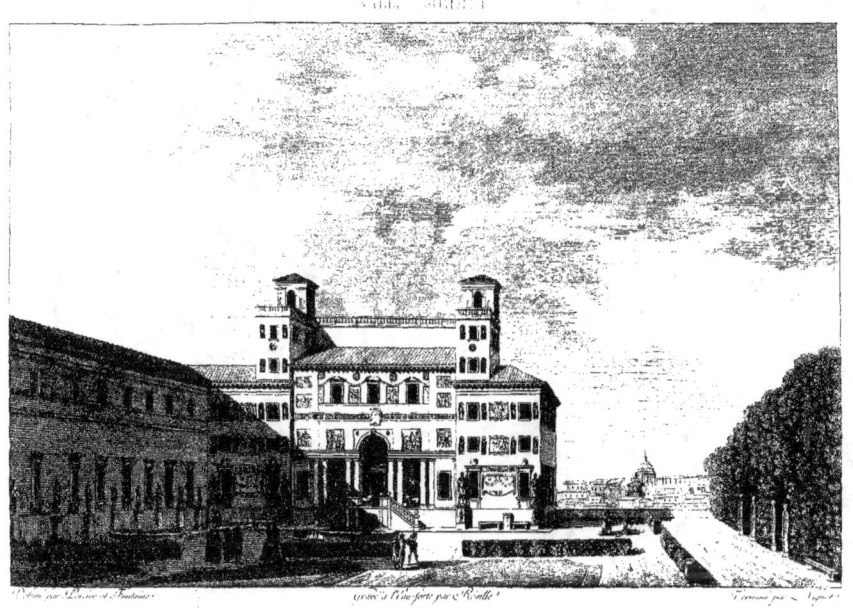

VUE DU PALAIS ET DE LA GALERIE.
Du côté des jardins.

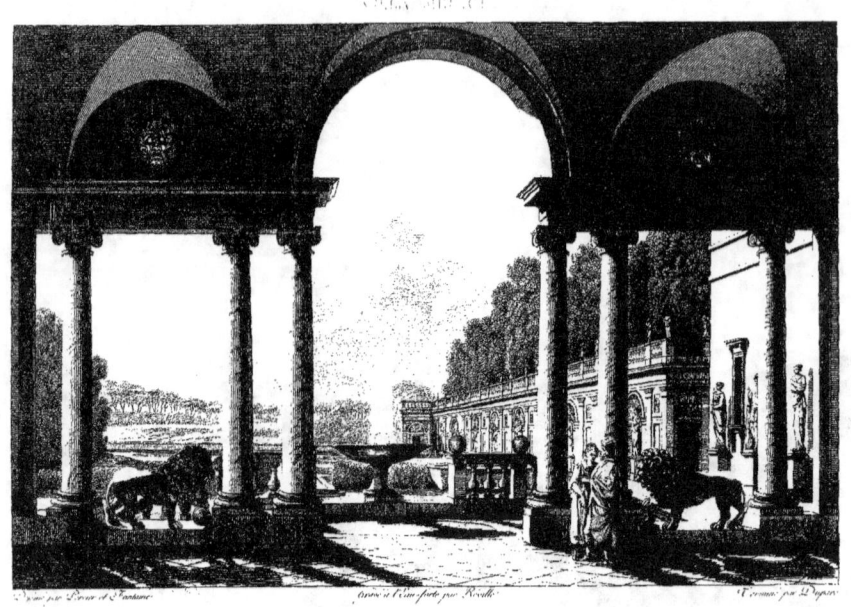

VUE DE L'INTÉRIEUR DU VESTIBULE
qui donne sur le jardin.

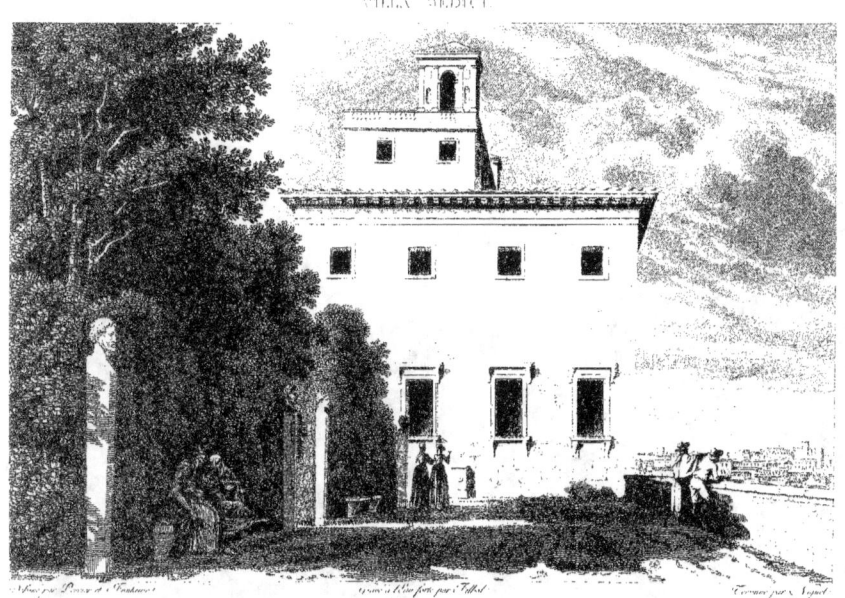

VUE DE LA FACE LATERALE DU PALAIS.
au bout de la grande Terrasse.

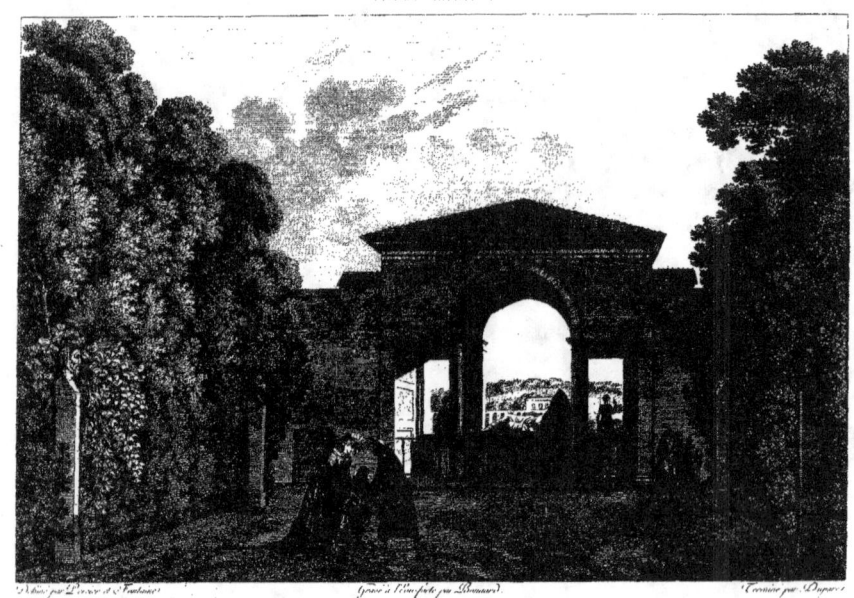

VUE DU PAVILLON DE LA CLÉOPÂTRE,
sur les murs de la Ville.

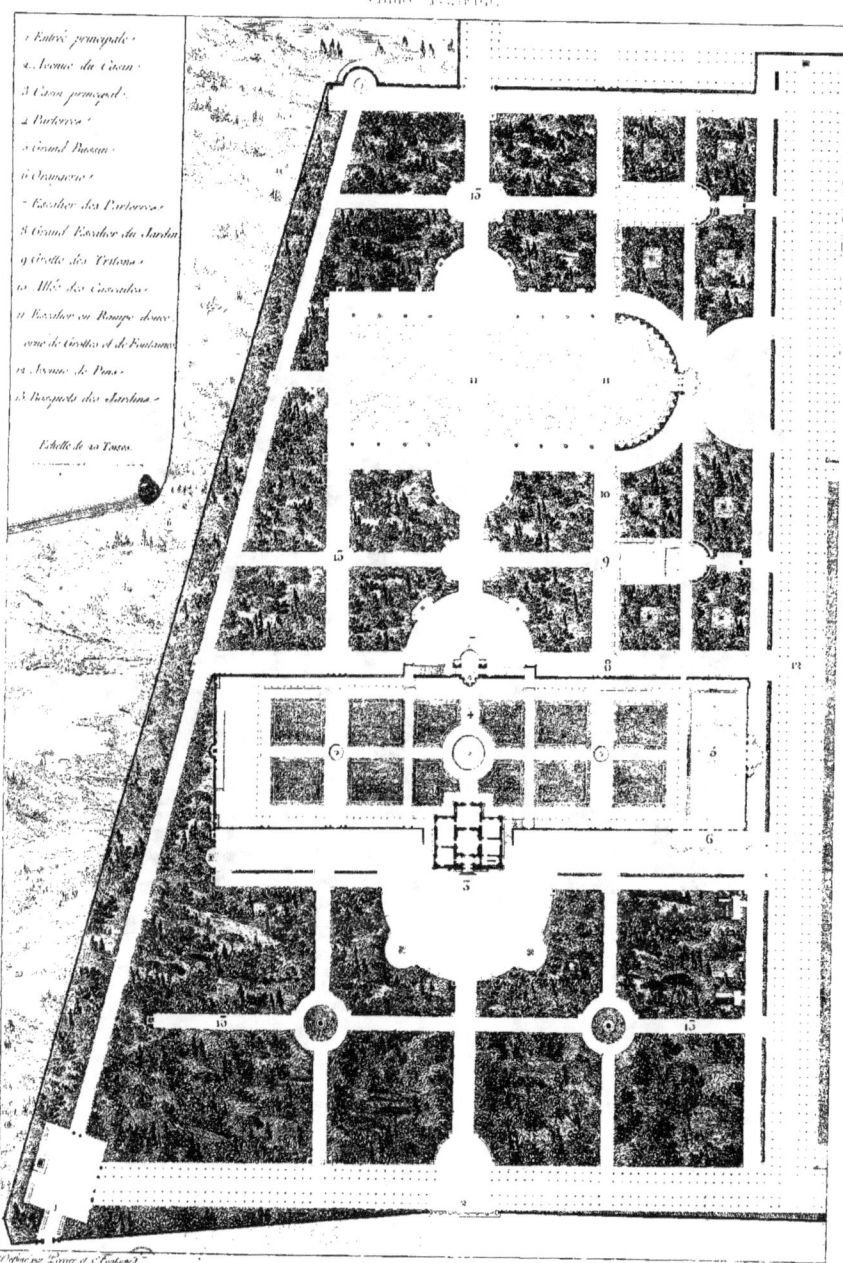

PLAN GÉNÉRAL DU CASIN PRINCIPAL DE LA VILLA PAMFILI et de ses Dépendances.

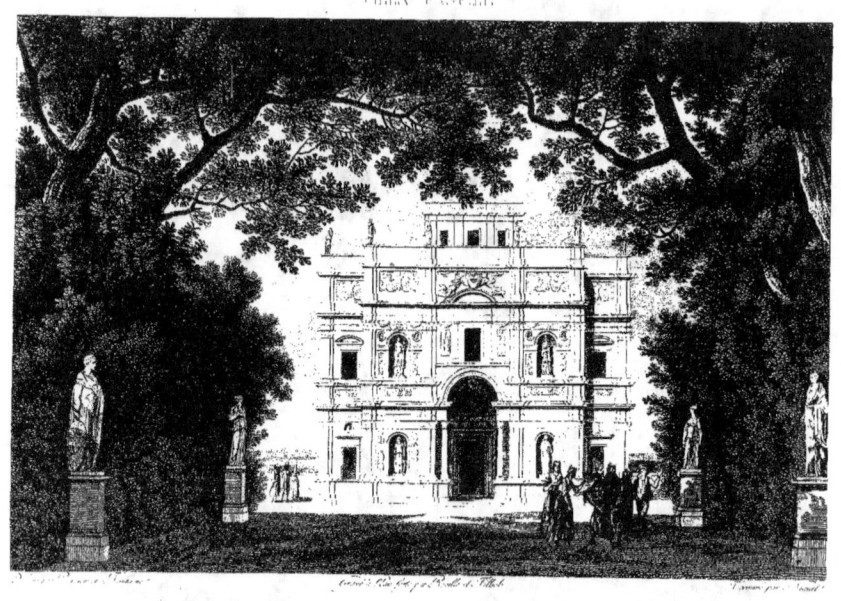

VUE DU CASIN DE LA VILLA PANFILI,

prise du côté de l'entrée.

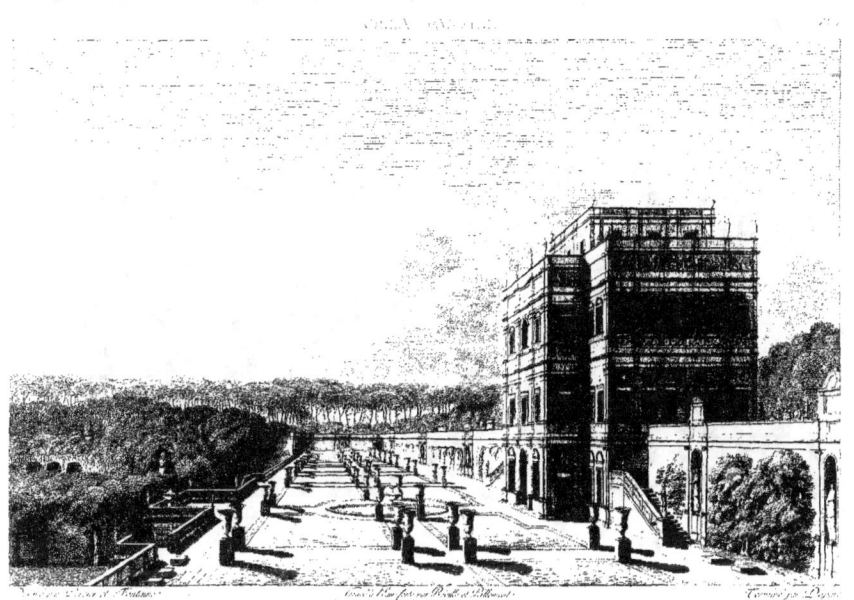

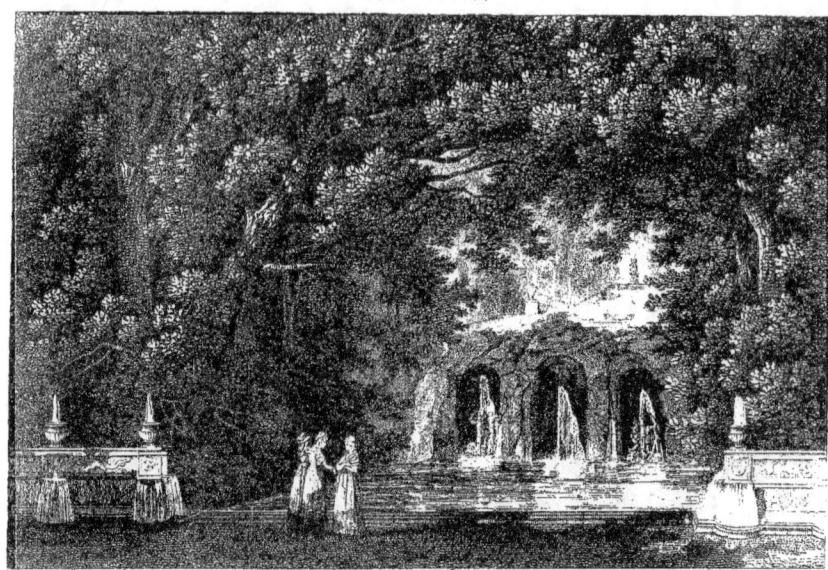

VUE DE LA GROTTE DES JARDINS DE LA VILLA PANFILI.

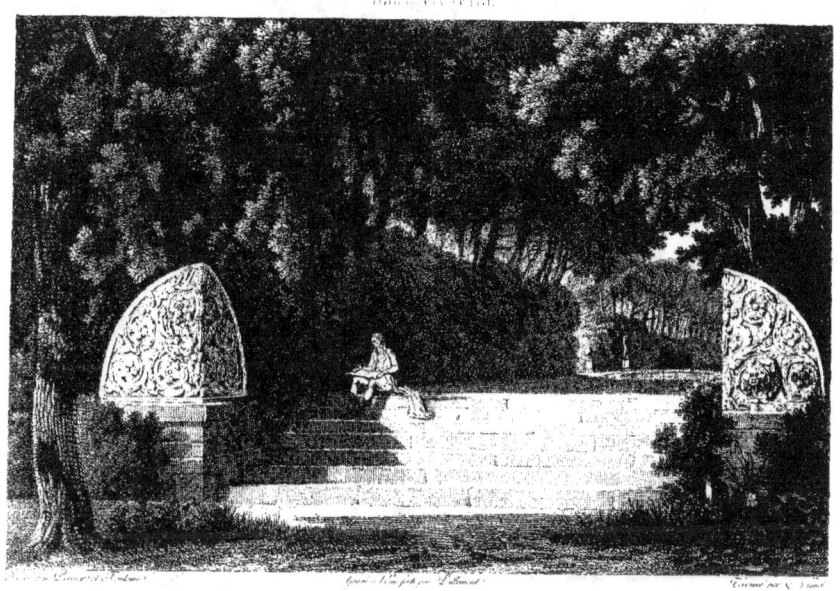

VUE DE L'ENTRÉE DE L'UNE DES ALLÉES DU JARDIN DE LA VILLA PAMFILI.

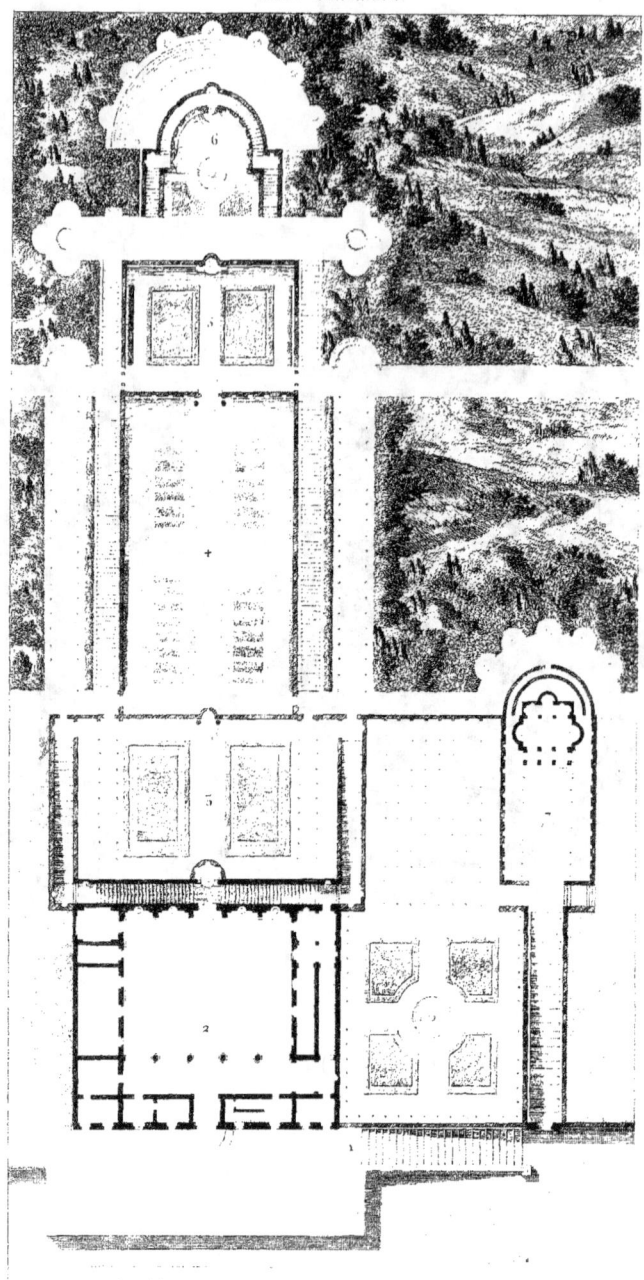

PLAN DE LA VILLA BARBERINI
dans le Bosquet de St. Pierre.

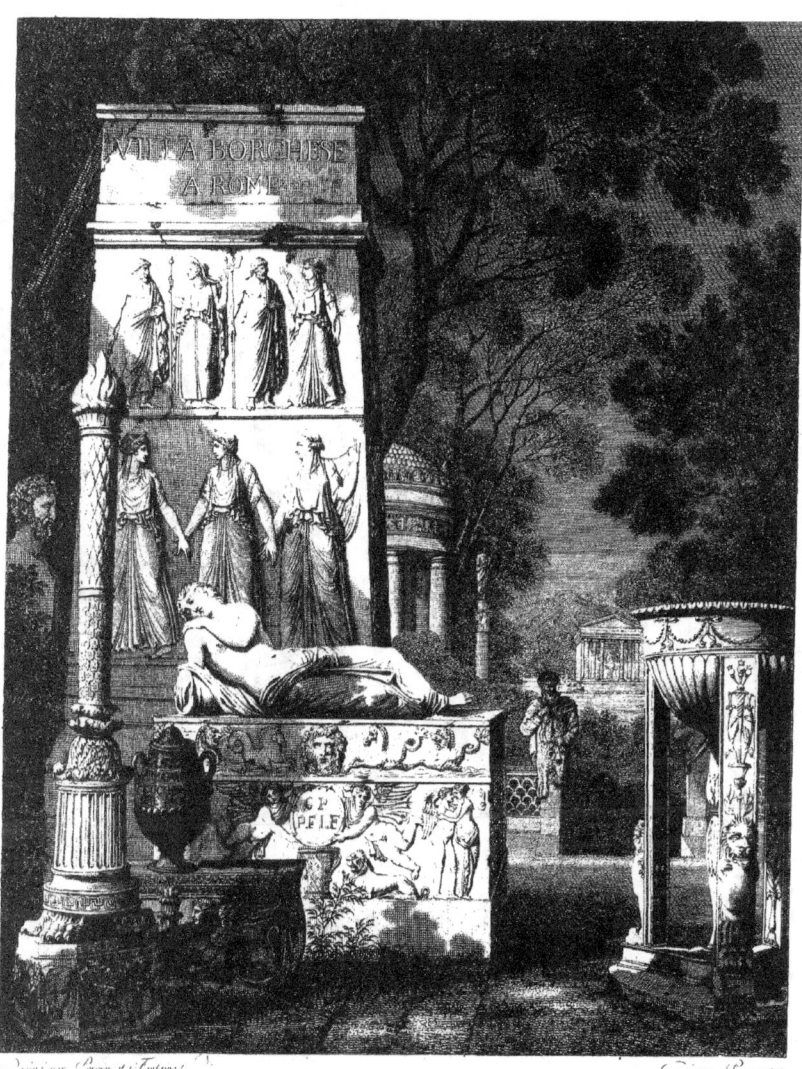

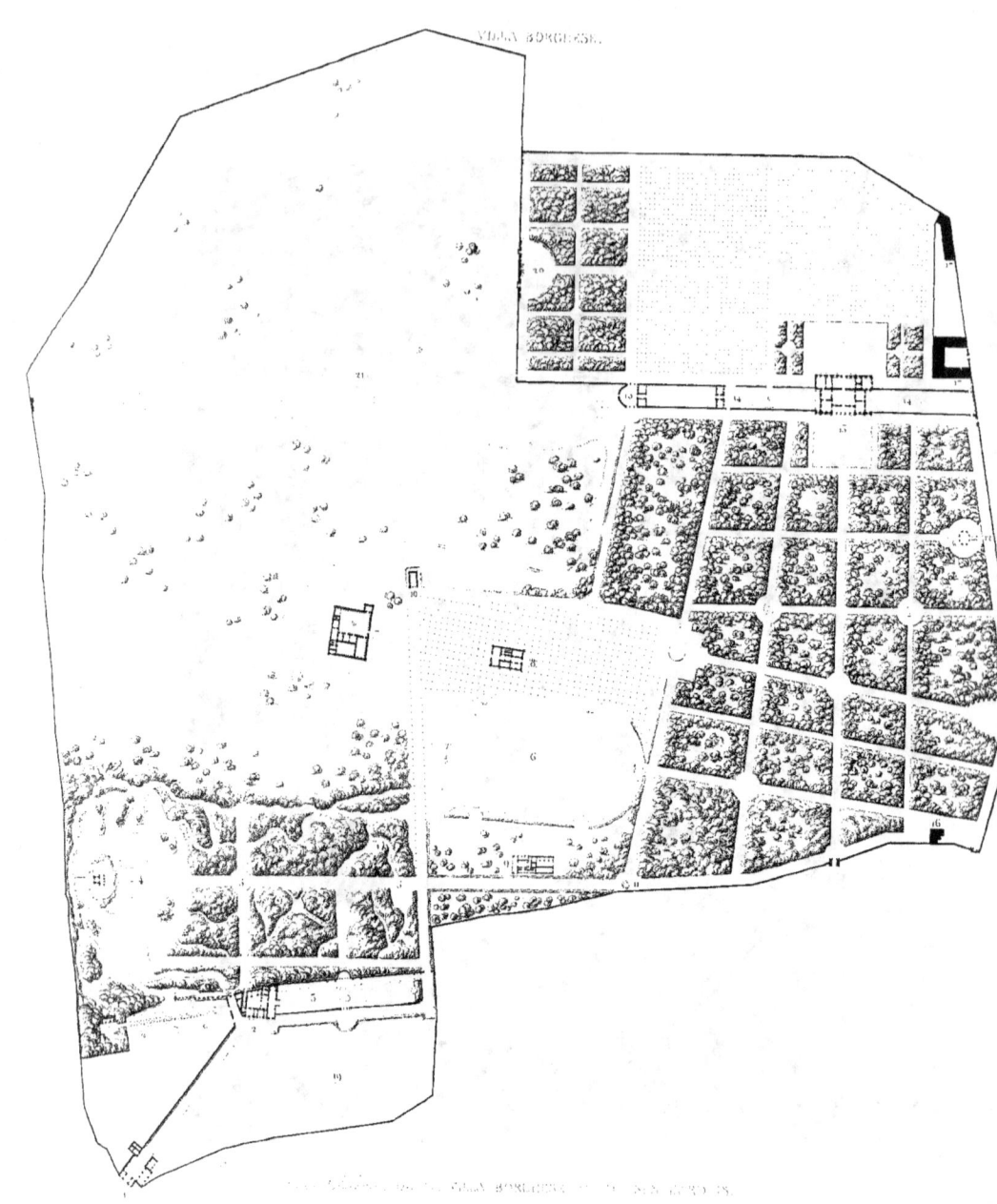

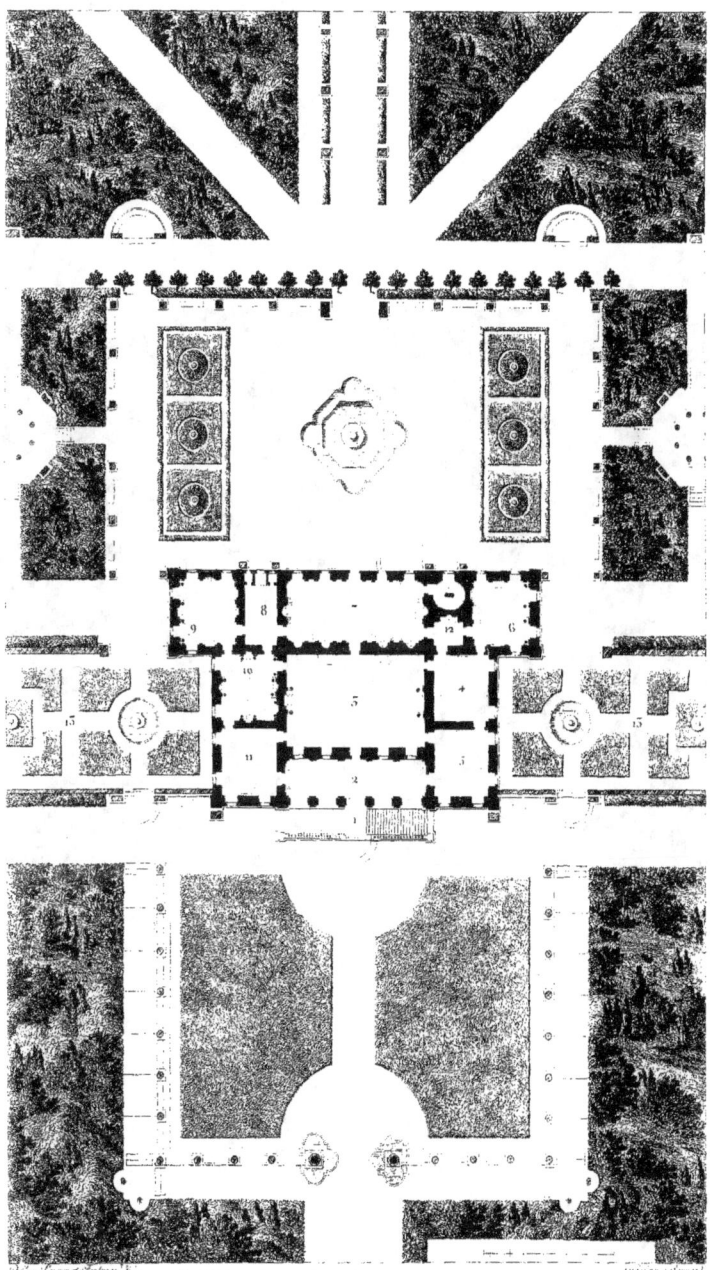

PLAN GÉNÉRAL DU GRAND CASIN DE LA VILLA BORGHESE
et des Jardins qui l'environnent.

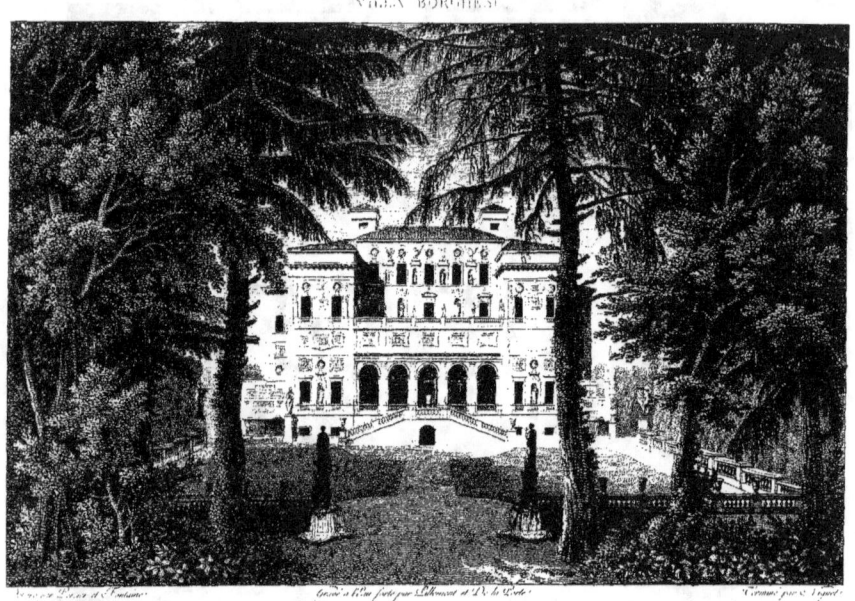

VUE DU GRAND CASIN DE LA VILLA BORGHESE,

prise sous l'avenue en face de l'entrée ?

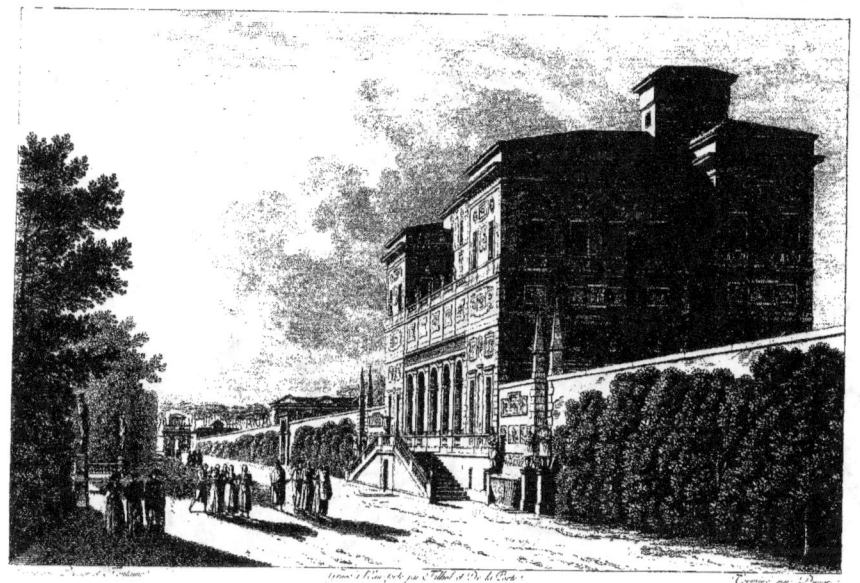

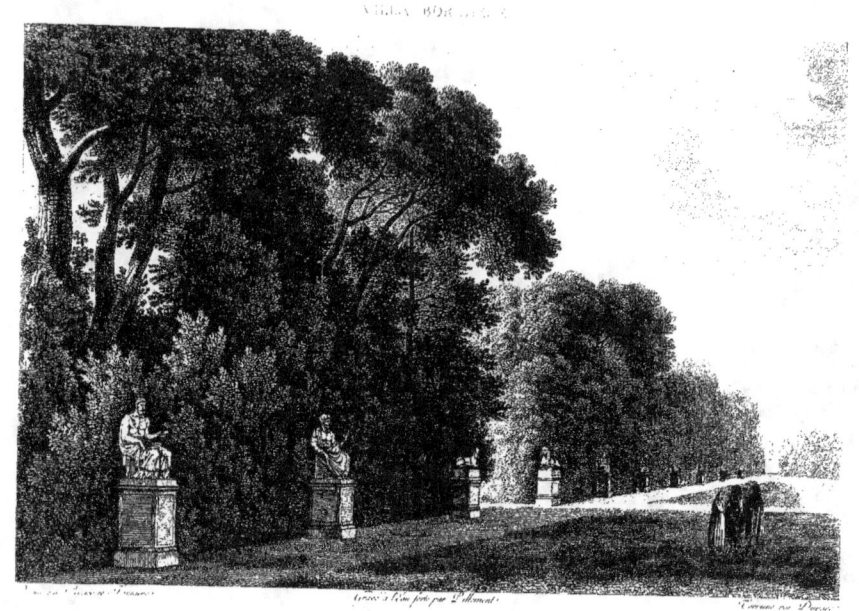

VUE DE L'ENTRÉE DES BOSQUETS DU JARDIN PARTICULIER
de la Villa Borghèse.

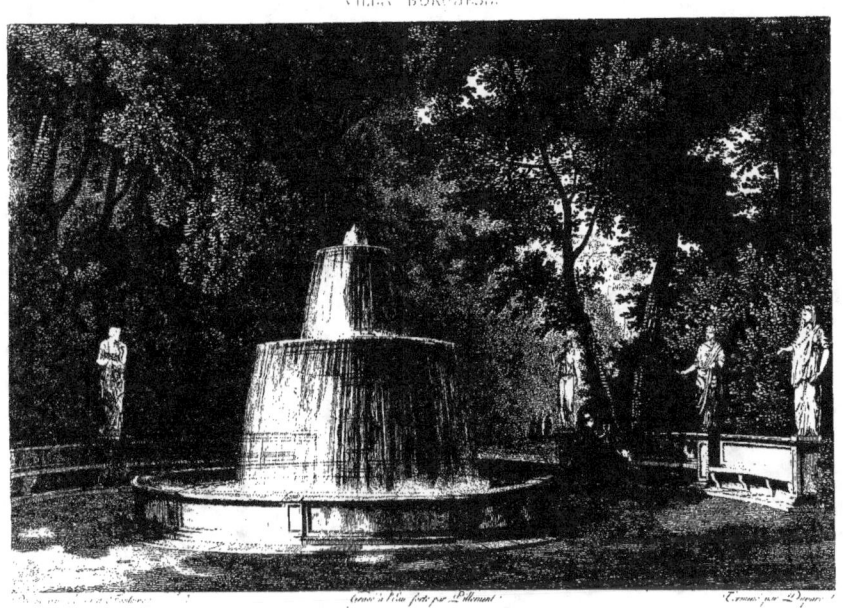

VILLA BORGHESE.

Gravé à l'eau forte par Pillement

VUE D'UNE FONTAINE JAILLISSANTE.

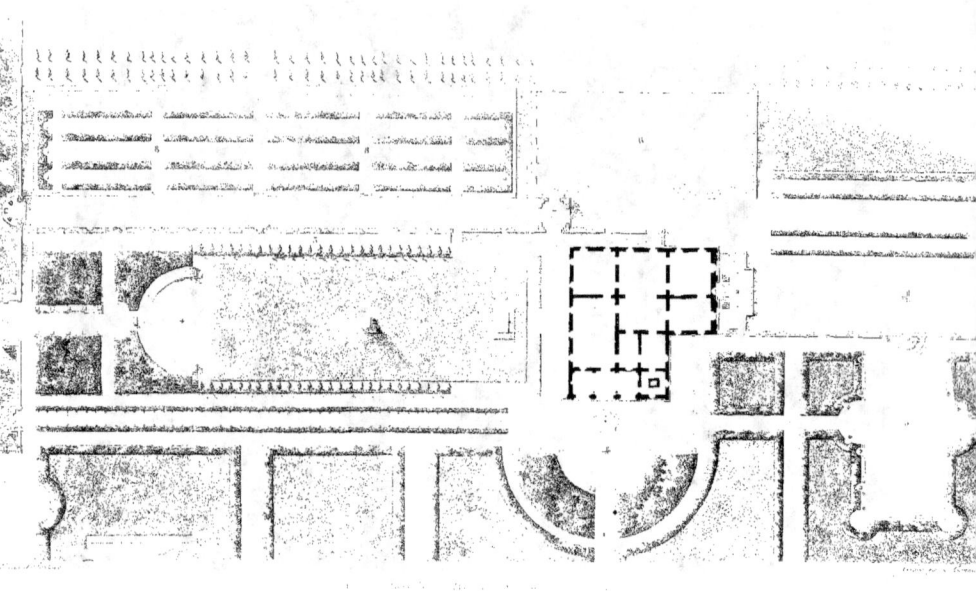

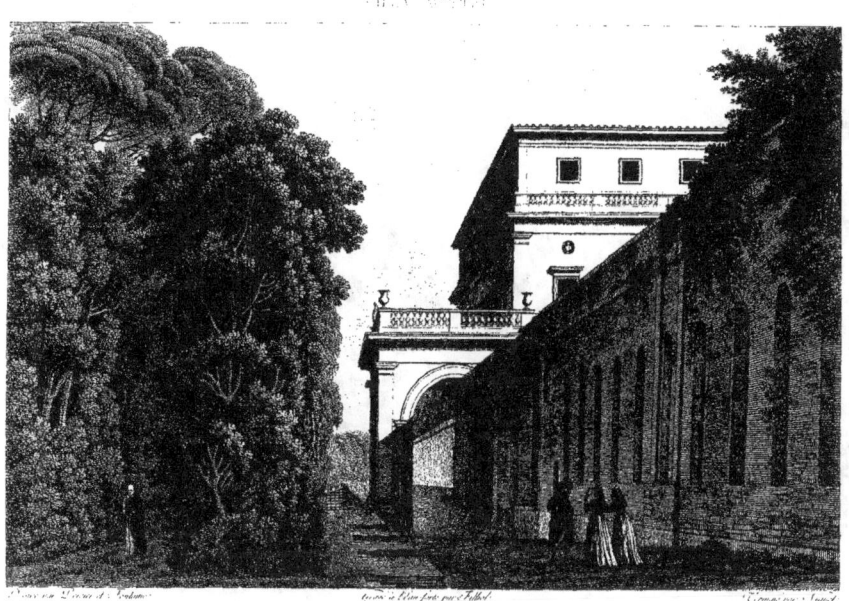

VUE DE LA FACE LATÉRALE DU CASIN DE LA VILLA MATTEI
prise au bas de la Terrasse qui donne sur le Cirque Néron.

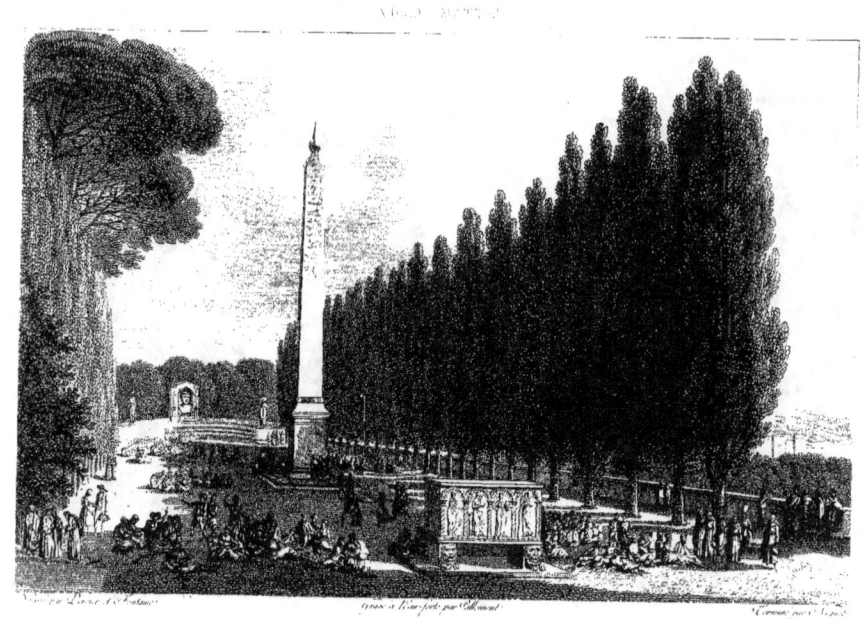

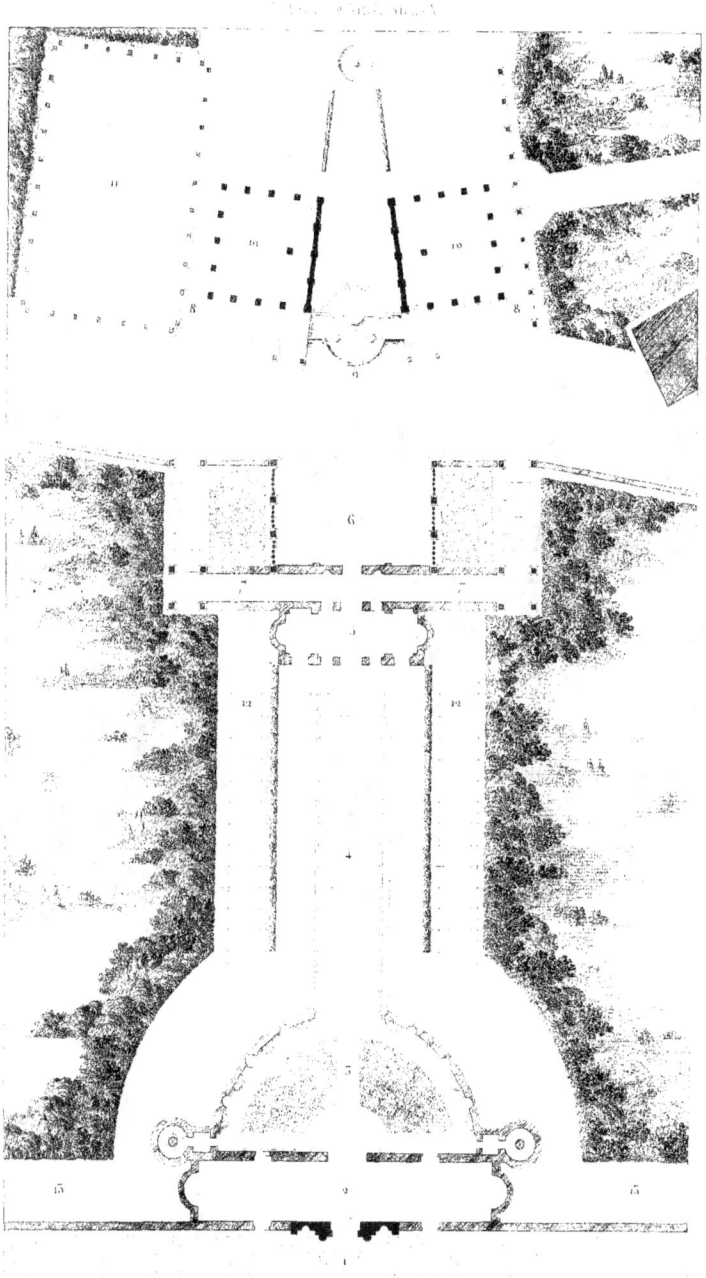

PLAN DE LA VILLA FARNÈSE,
sur le Mont Palatin.

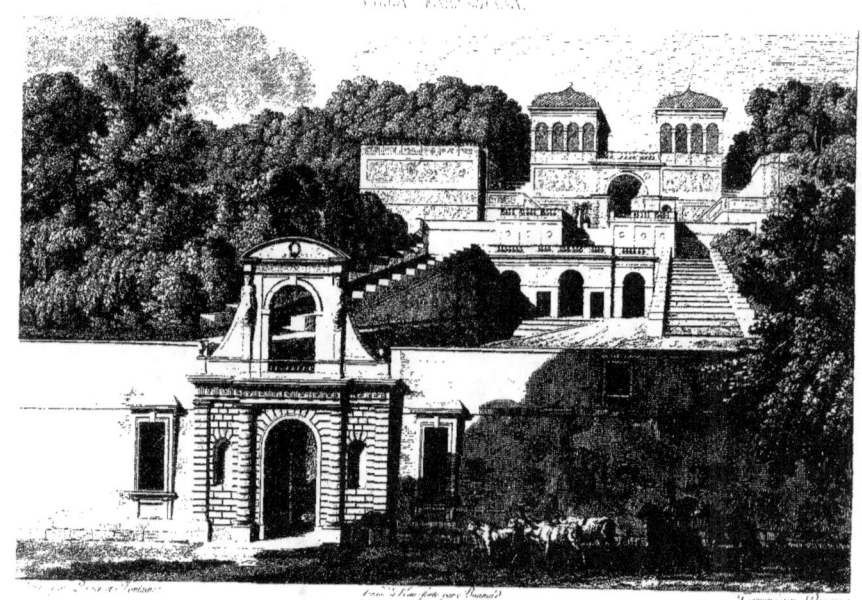

ENTRÉE DE LA VILLA FARNESIANA,
près dans le Campo Vaccino.

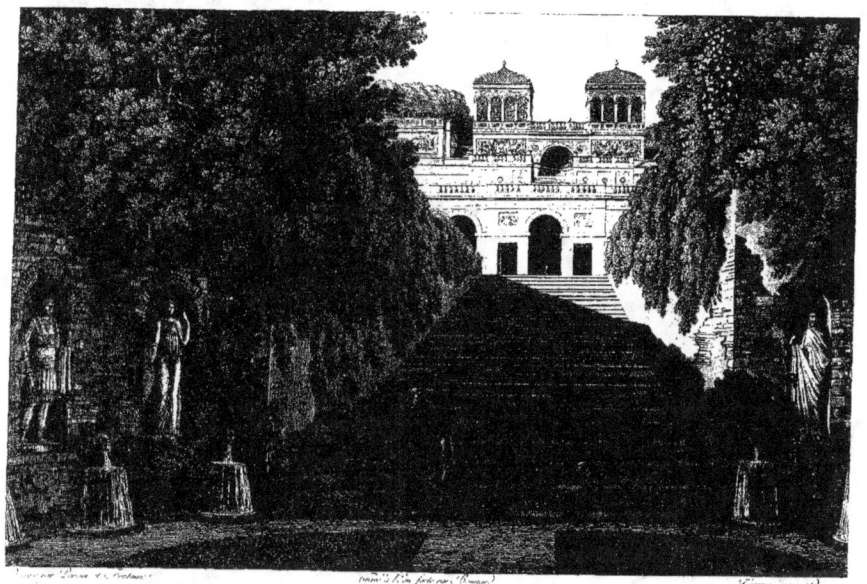

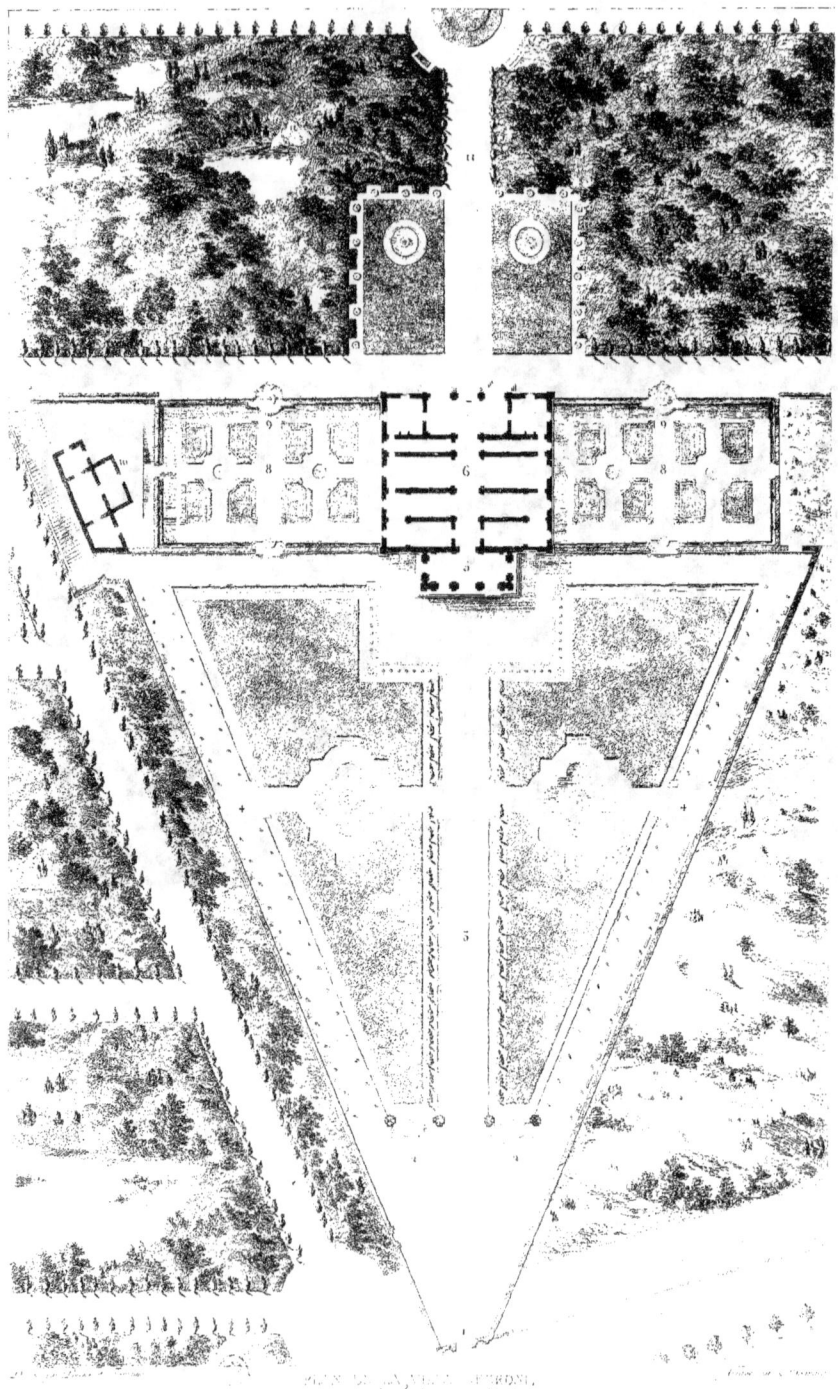

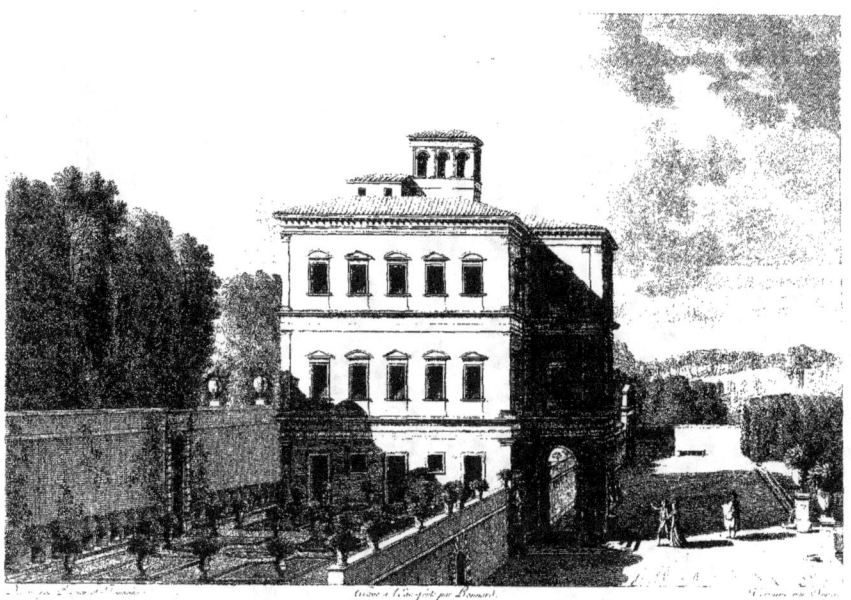

VUE DU CASIN DE LA VILLA MÉDICIS,
prise de l'une des petites terrasses fleuristes qui sont à demi-étage au bas de la Terrasse.

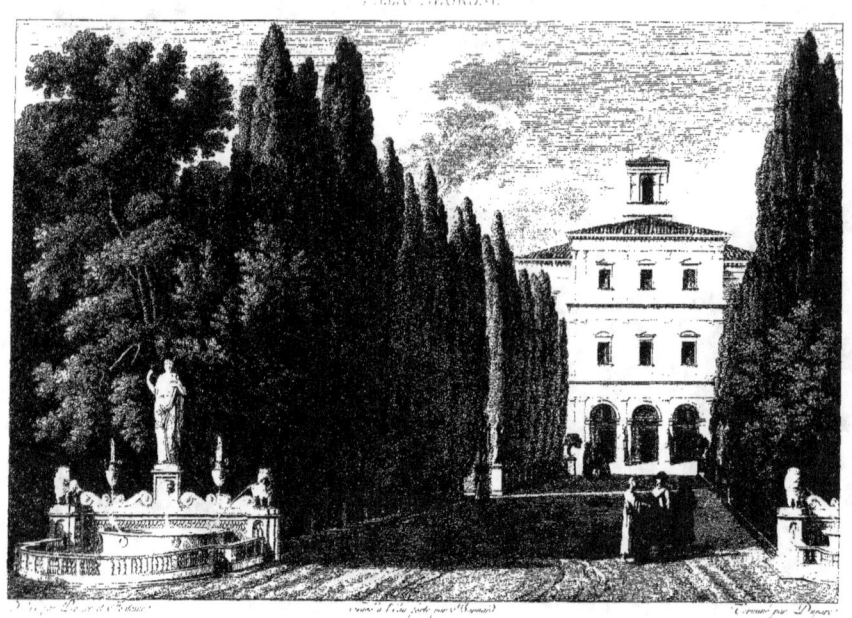

VUE DE L'ENTRÉE DE LA VILLA NEGRONI,
prise de la porte auprès de l'église de S.te Marie Majeure.

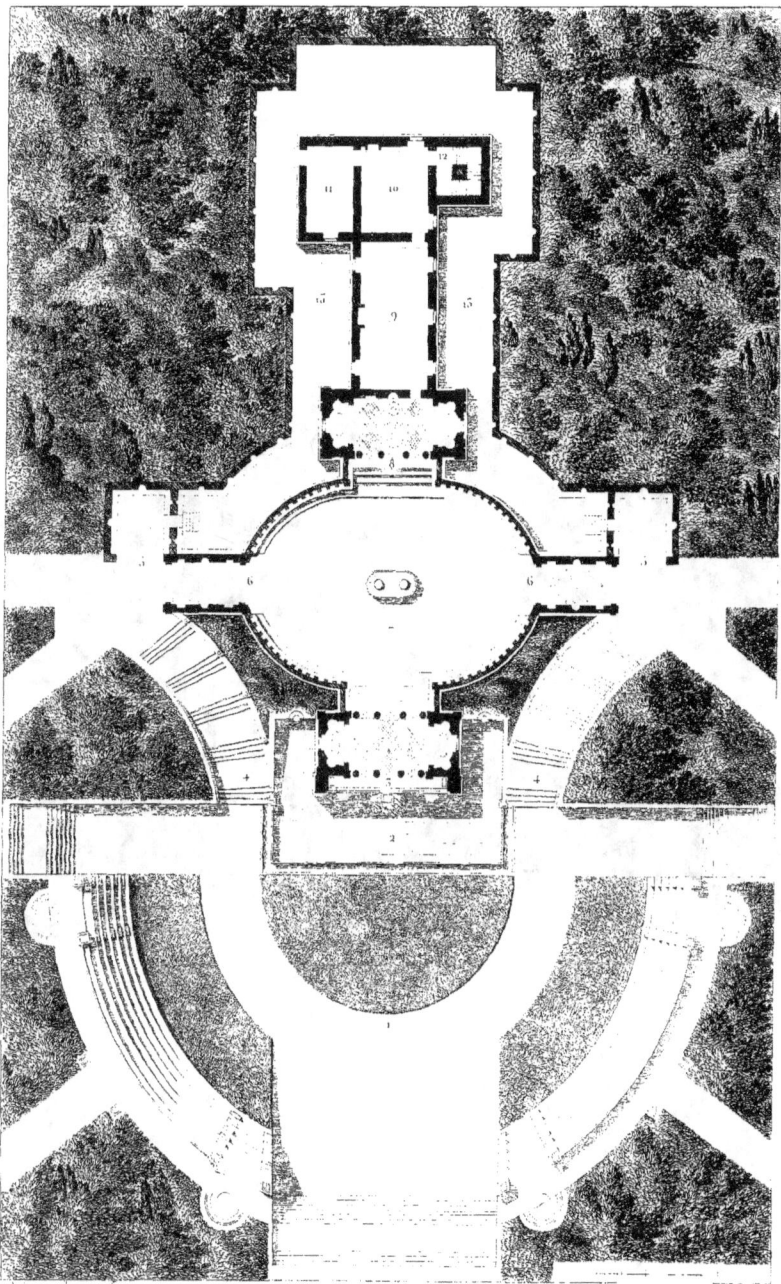

PLAN DE LA VILLA PIA
et d'une partie des jardins qui l'entourent.

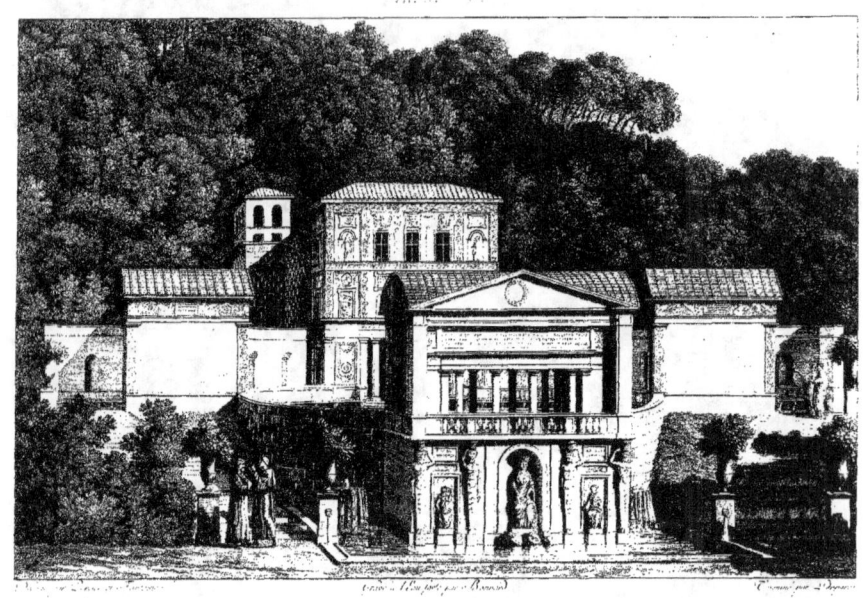

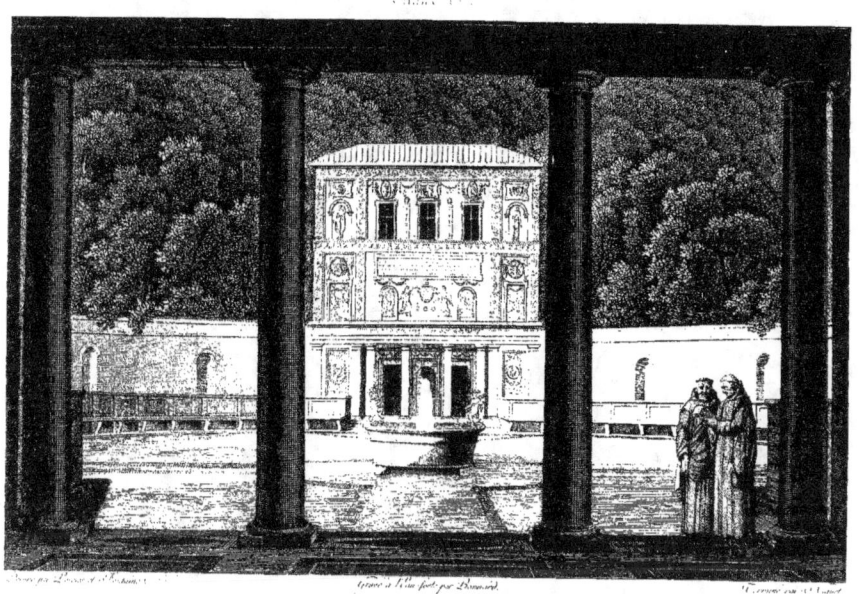

VUE DE LA COUR ET DE LA FAÇADE INTÉRIEURE DU CASIN DE LA VILLA PIA.

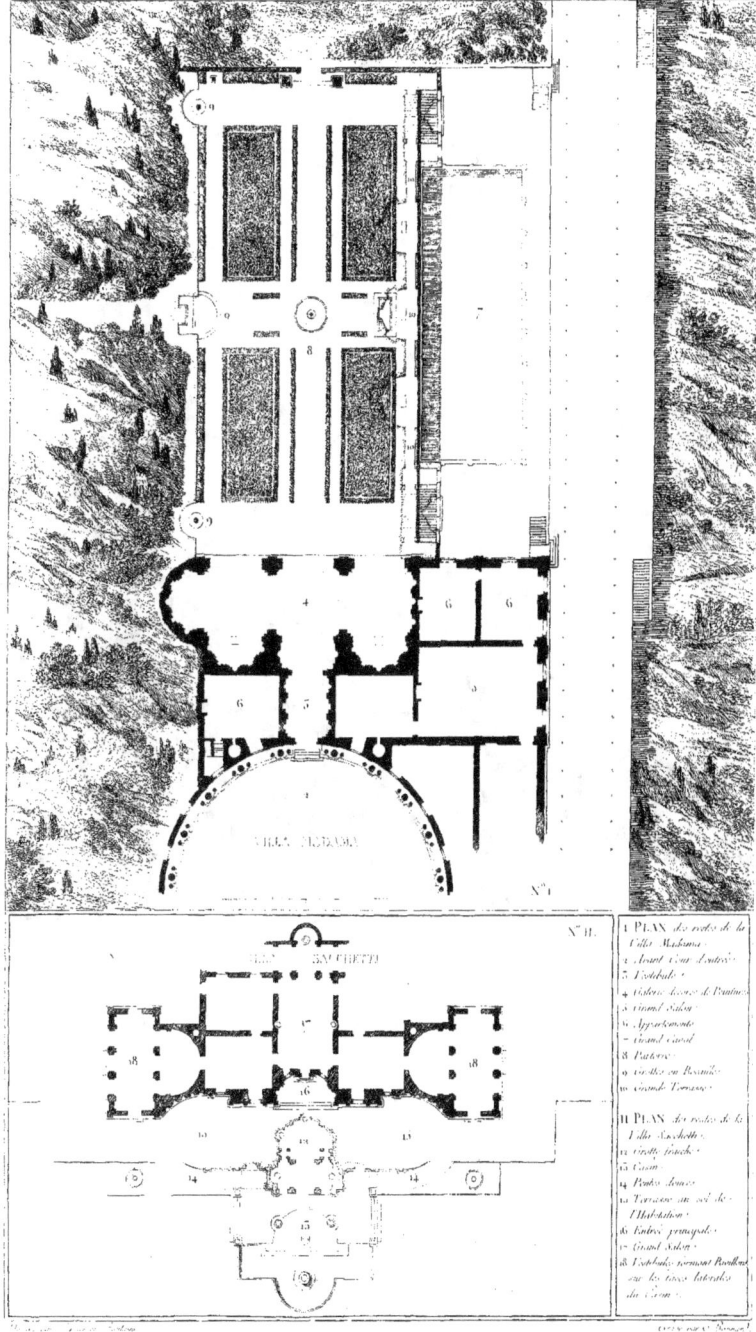

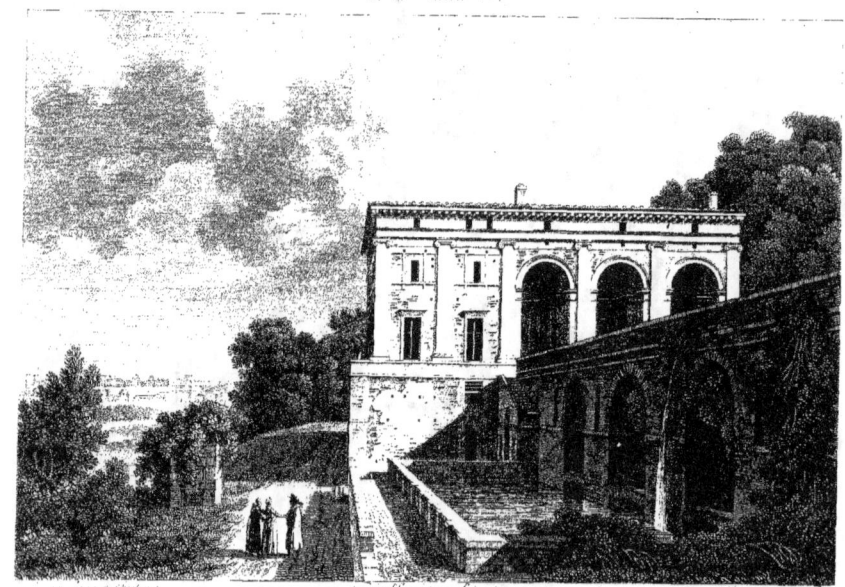

VUE DE LA VILLA MADAMA,
prise au bas des Terrasses du côté de la grande Route.

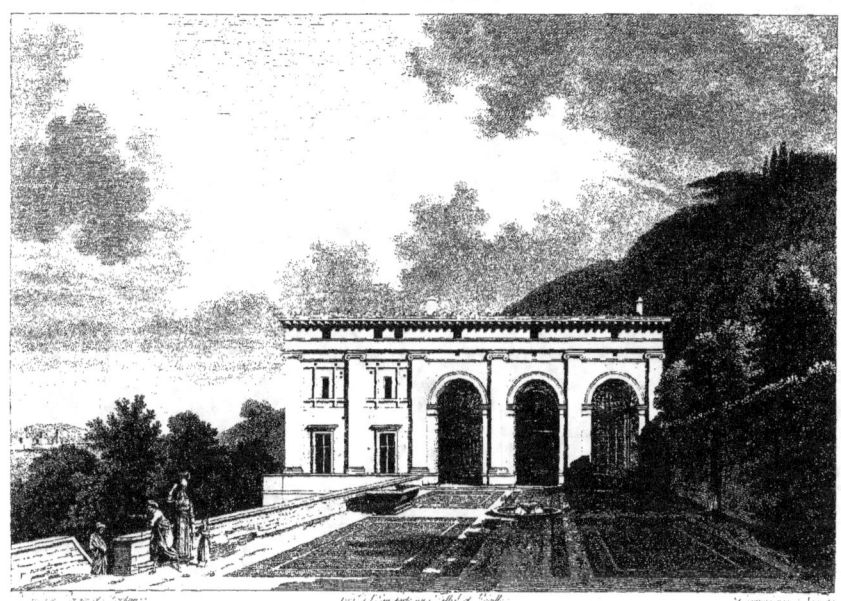

VILLA PALAVA.

VUE DE LA GRANDE LOGGE DU FOND DE LA COUR DE LAVRA
prise dans l'endroit sur la Terrasse.

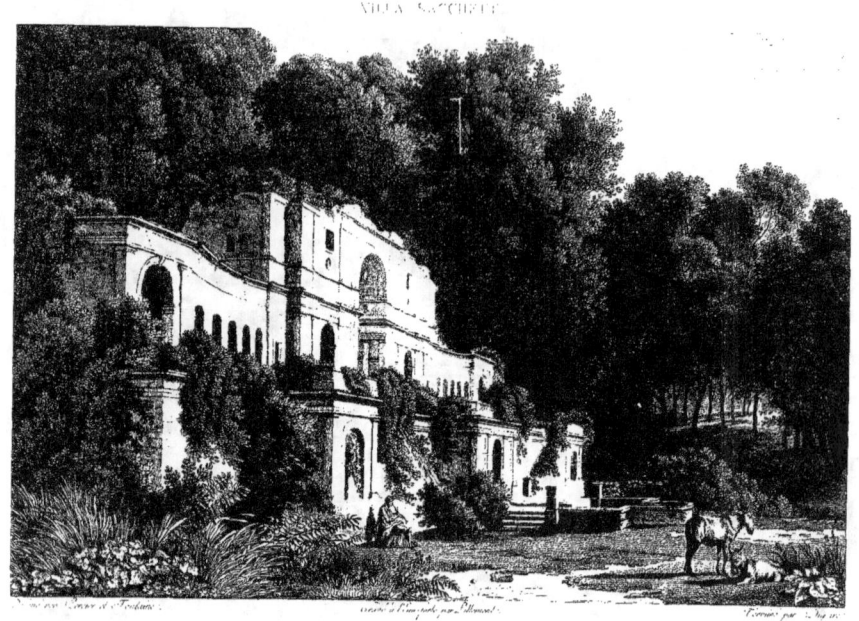

VUE DES RUINES DE LA VILLA SACCHETTI,
prise du côté de l'entrée principale.

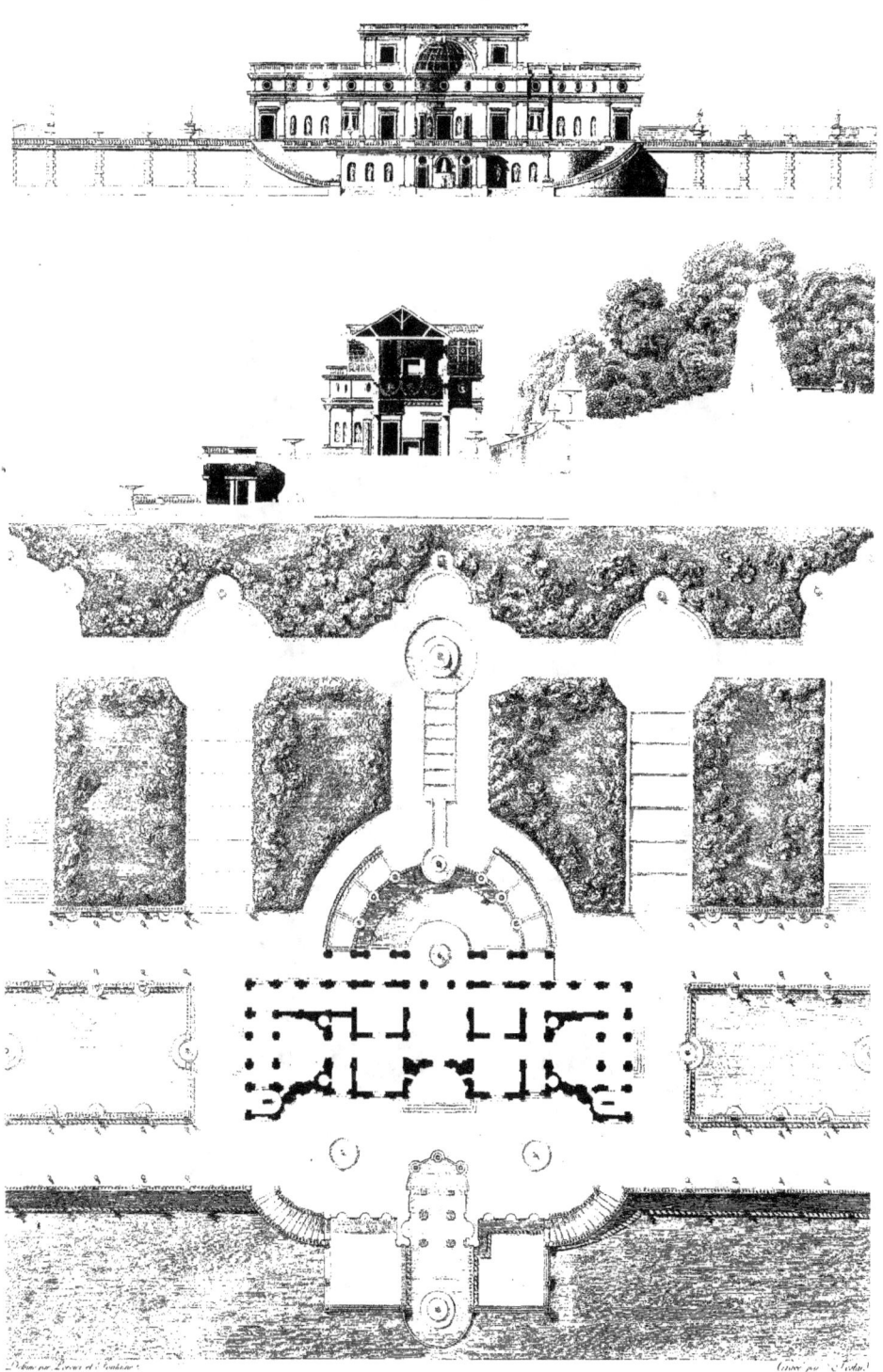

PLAN, COUPE ET ELEVATION DE LA VILLA SACCHETTI,
Restauré d'après les Ruines qui subsistent.

VILLA ALTIERI

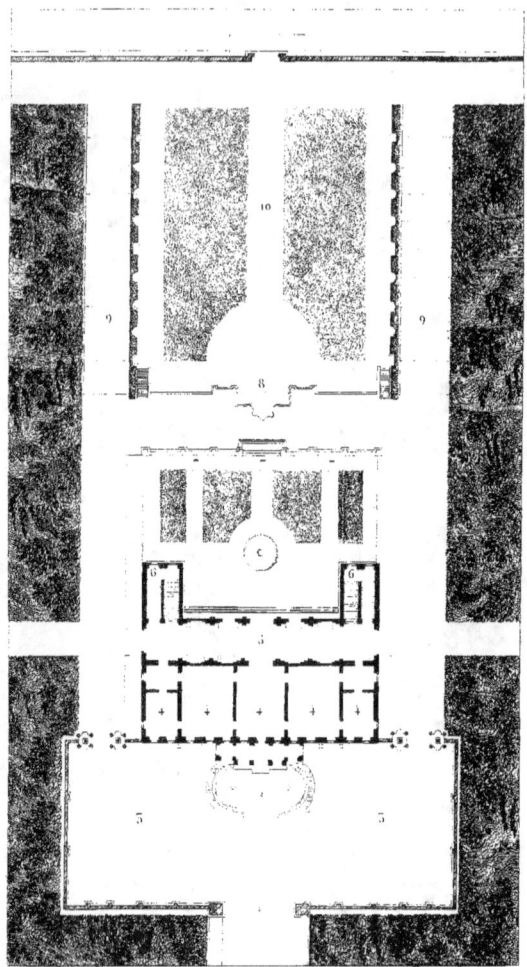

PLAN DE LA VILLA ALTIERI,
avec une partie des jardins.

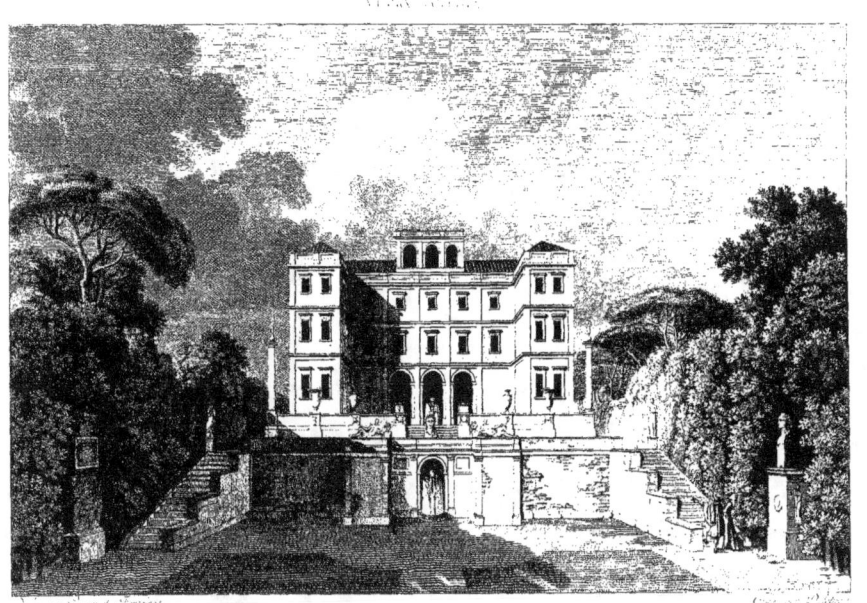

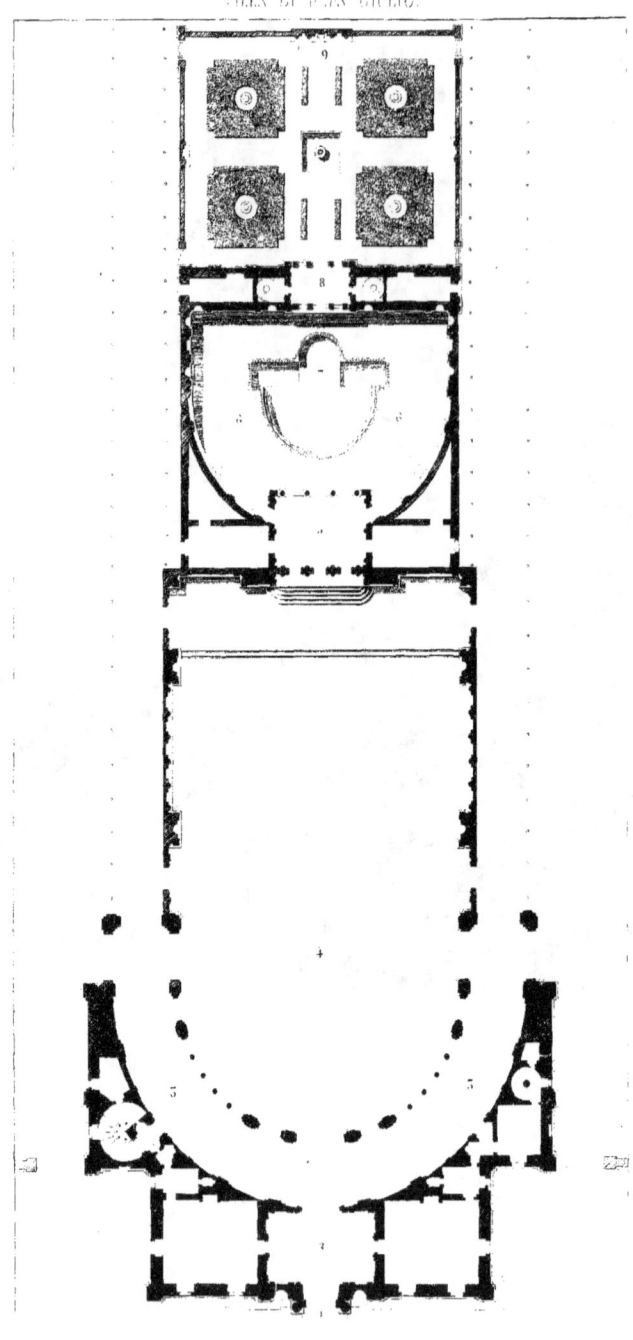

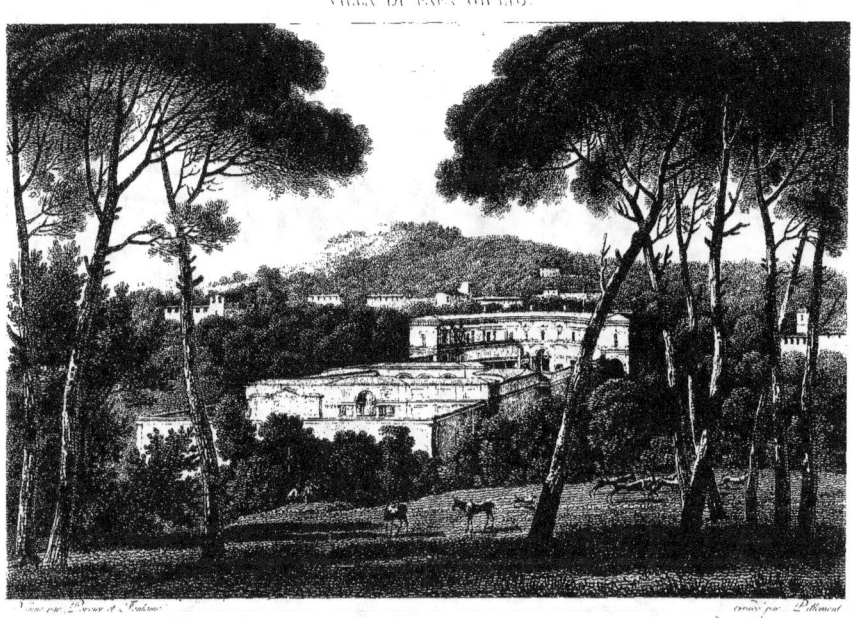

VUE GÉNÉRALE DU CASIN DE LA VILLA DU PAPE JULES.

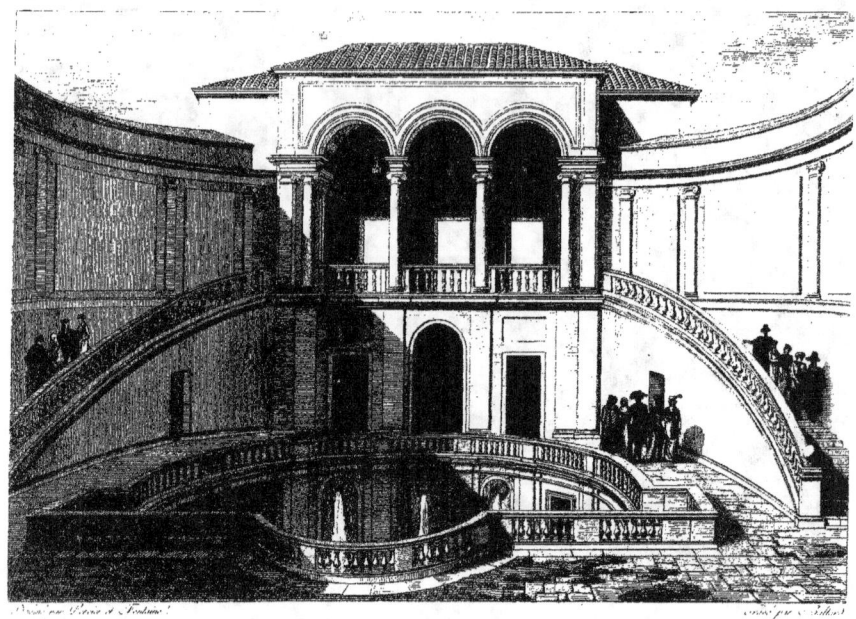

VUE DE L'INTÉRIEUR DE LA COUR ET DE LA GROTTE SOUTERRAINE DE LA VILLA DU PAPE JULES.

VILLA DI PAPA GIULIO.

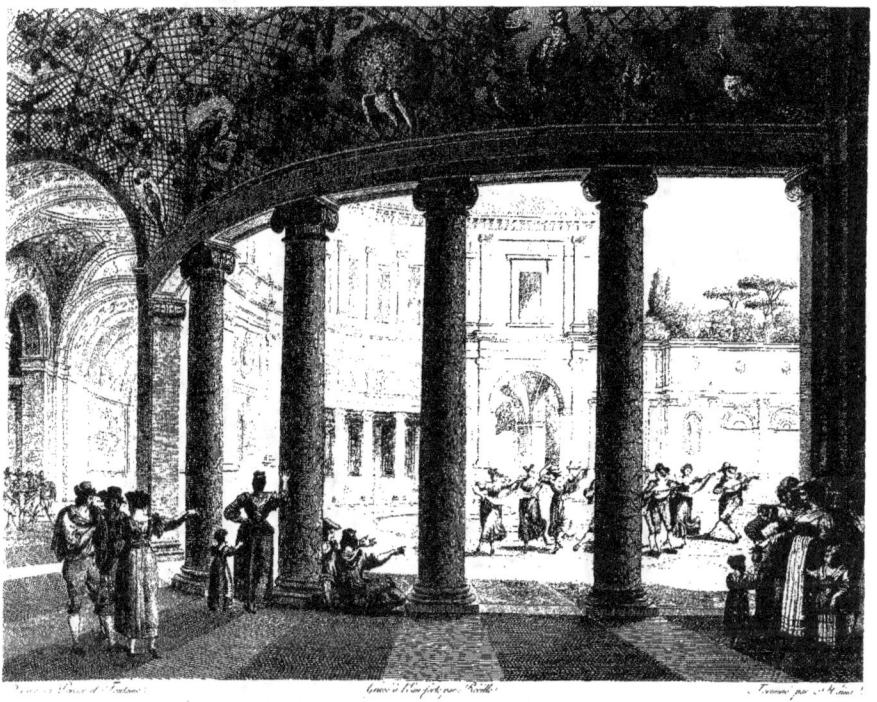

VUE DE L'INTÉRIEUR DE LA GRANDE COUR,
près le Vestibule d'entrée.

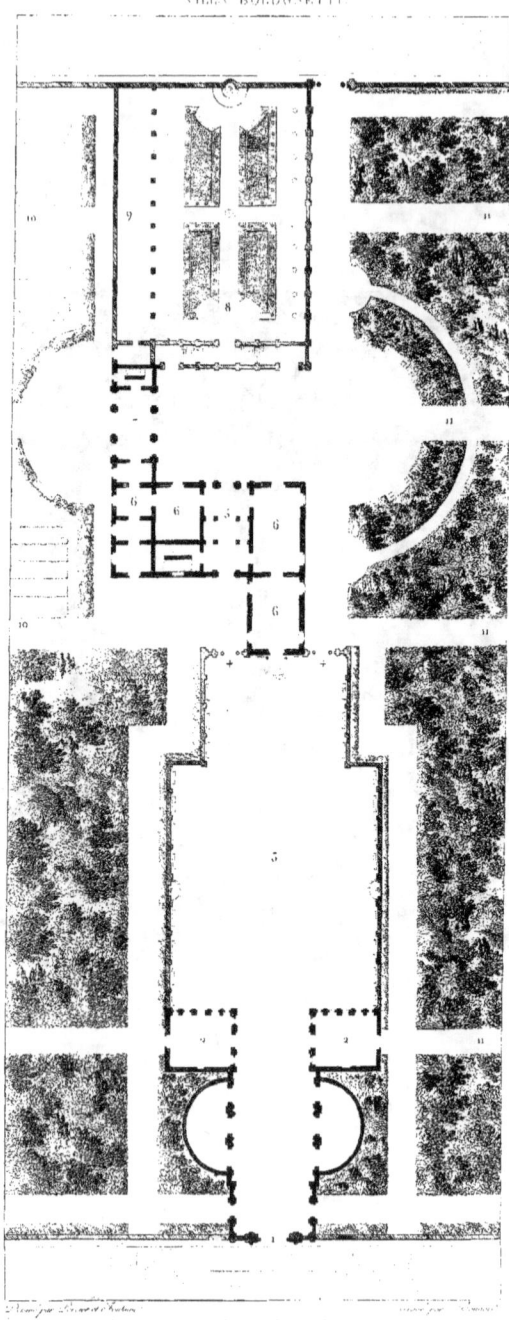

PLAN DE LA VILLA BOLOGNETTI

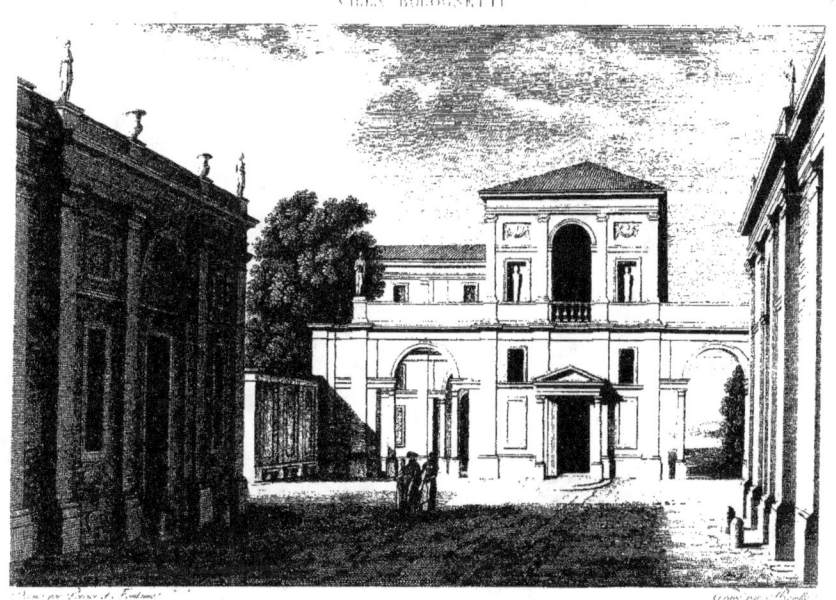

VUE DE LA COUR ET DU CASIN DE LA VILLA BOLOGNETTI.

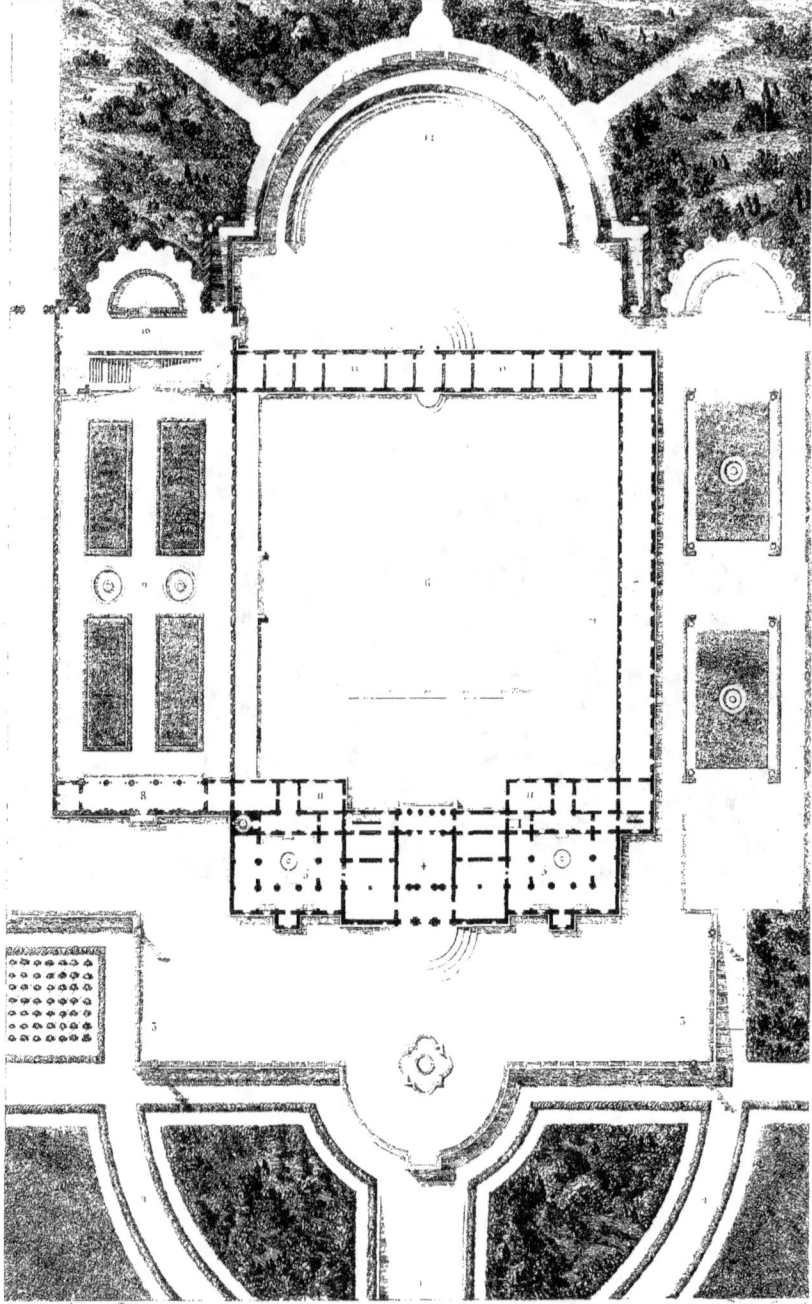

PLAN DE LA VILLA MONTE DRAGONE,
avec une partie de ses jardins.

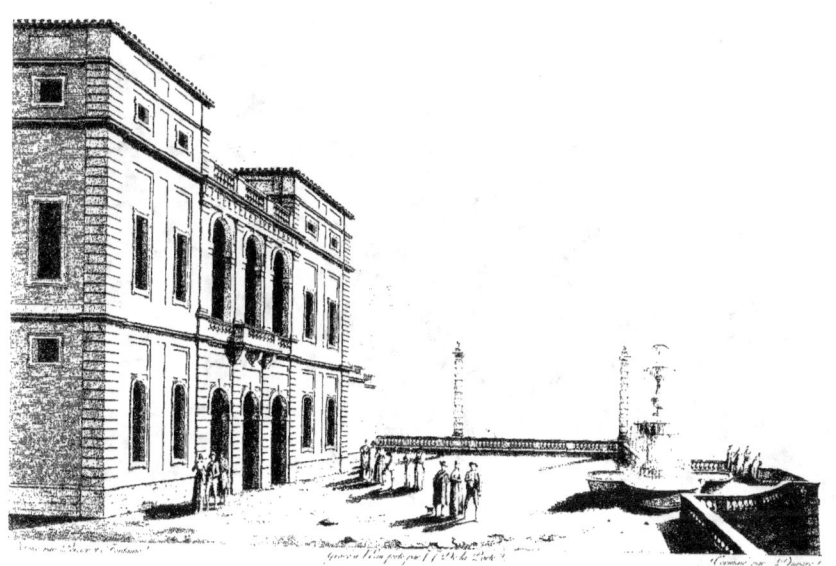

VUE DE LA VILLA MONTE DRAGONE,
prise au bas de la Terrasse du côté de l'entrée.

VILLA MONTE DRAGONE.

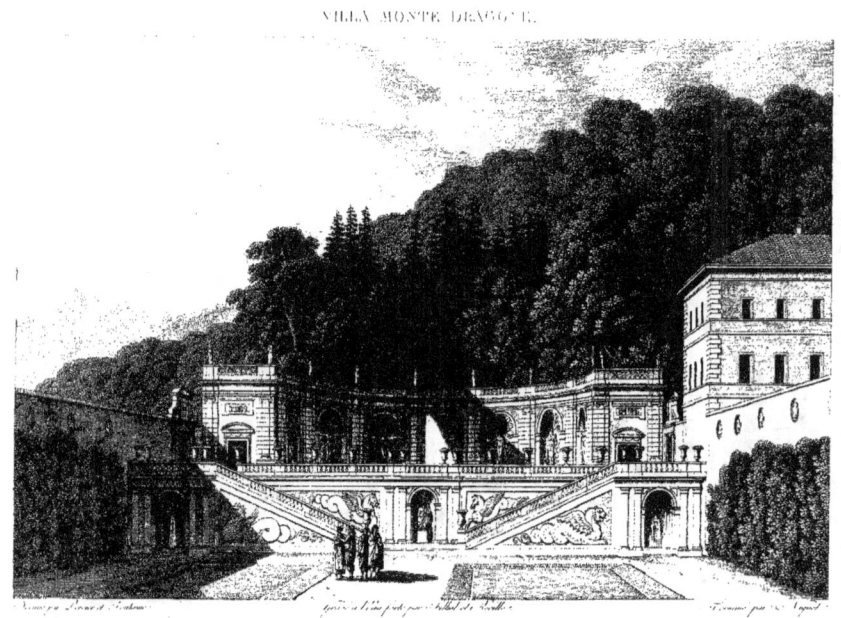

VUE DE LA FONTAINE DU DRAGON,
à la Villa Monte Dragone.

VILLA TAVERNA.

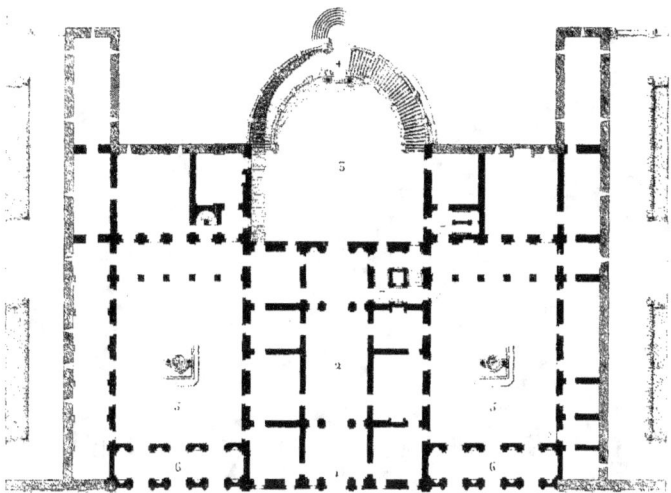

PLAN GÉNÉRAL DE LA VILLA TAVERNA.

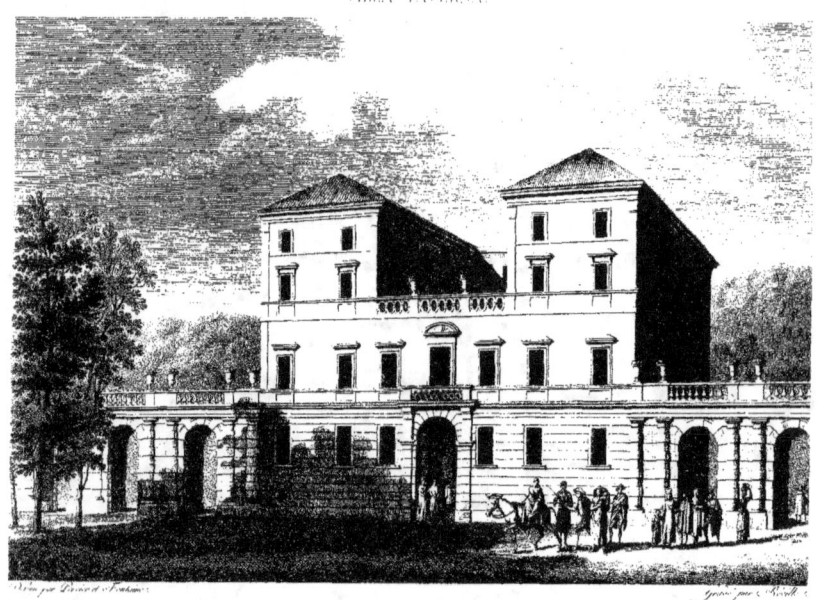

VUE DU CASIN DE LA VILLA TAVERNA.

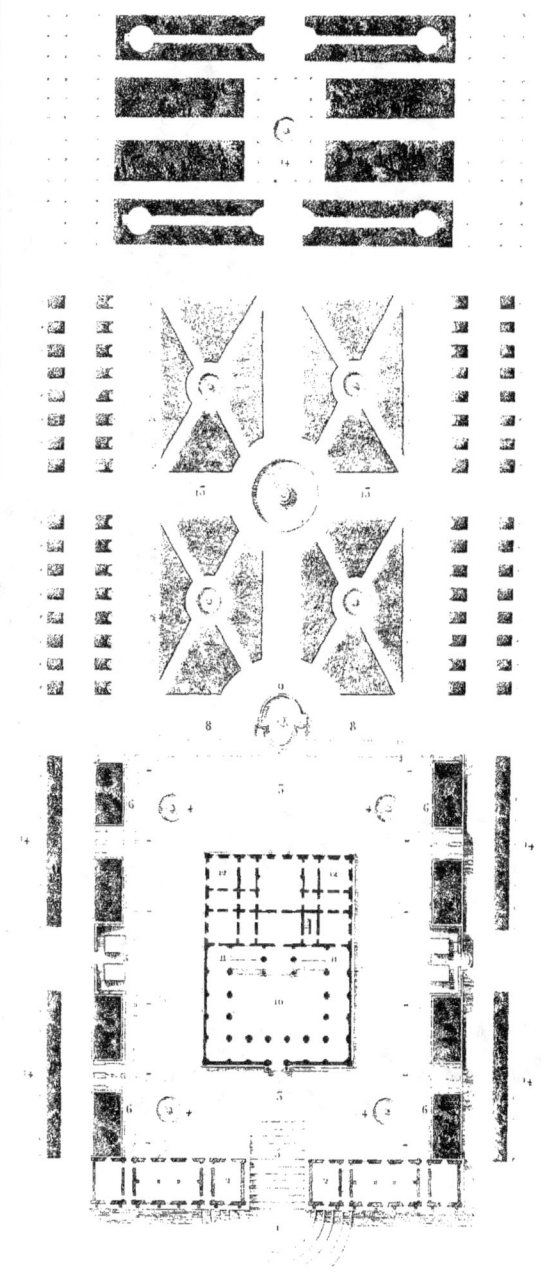

VILLA MUTI

PLAN DE LA VILLA MUTI AVEC UNE PARTIE DE SES JARDINS

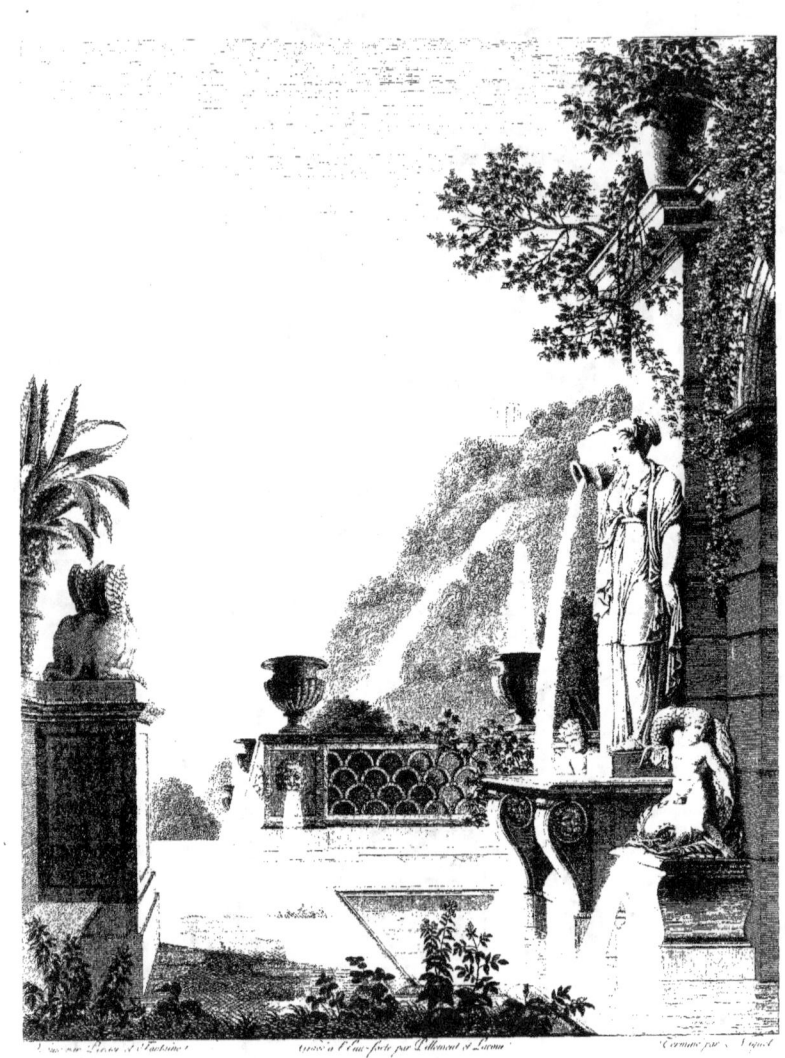

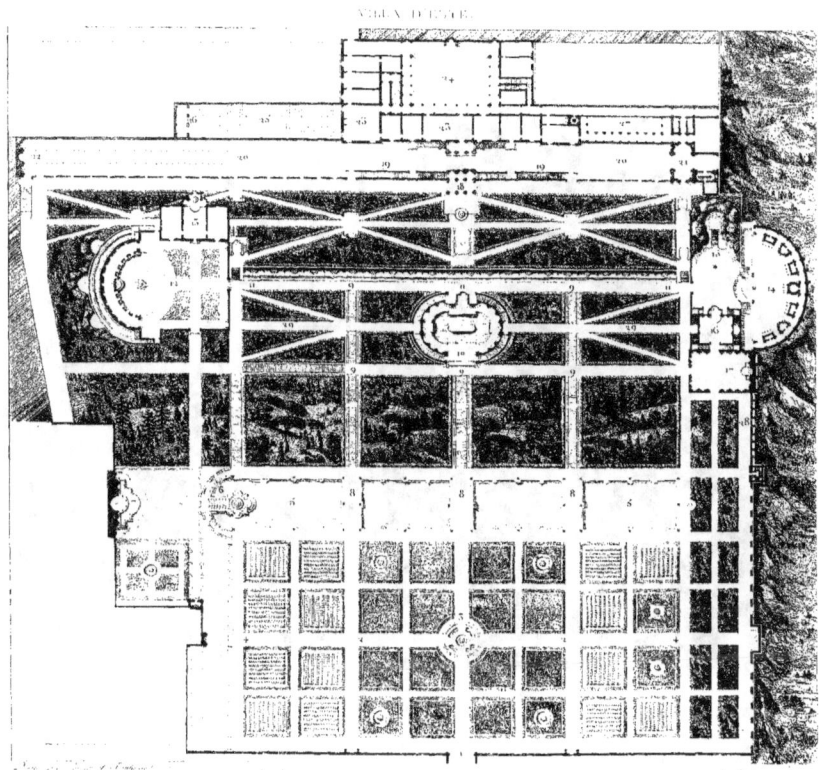

VILLA D'ESTE.

PLAN GÉNÉRAL DE LA VILLA D'ESTE ET DE SES JARDINS.

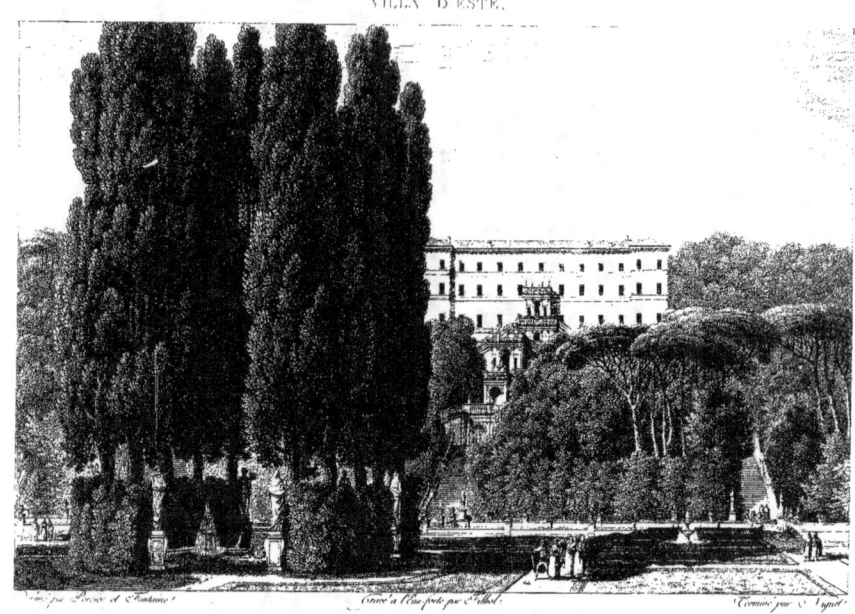

VUE DU PALAIS DE LA VILLA D'ESTE,

prise du côté de l'entrée dans le Parterre.

VILLA D'ESTE.

VUE DE LA TERRASSE DES JETS D'EAU ET DU PALAIS,
prise dans l'enceinte de la Fontaine d'Aréthuse.

VILLA D'ESTE.

VUE DU GRAND BASSIN DE LA FONTAINE D'ARÉTHUSE ET DE LA GALERIE QUI L'ENTOURE.

VILLA D'ESTE.

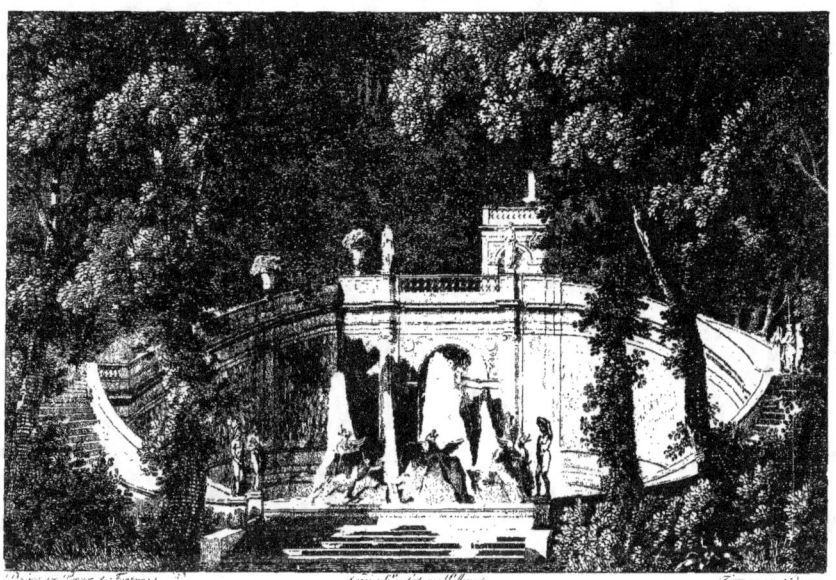

VUE DE LA FONTAINE,
au centre de l'Escalier circulaire sur le premier repos du grand Perron.

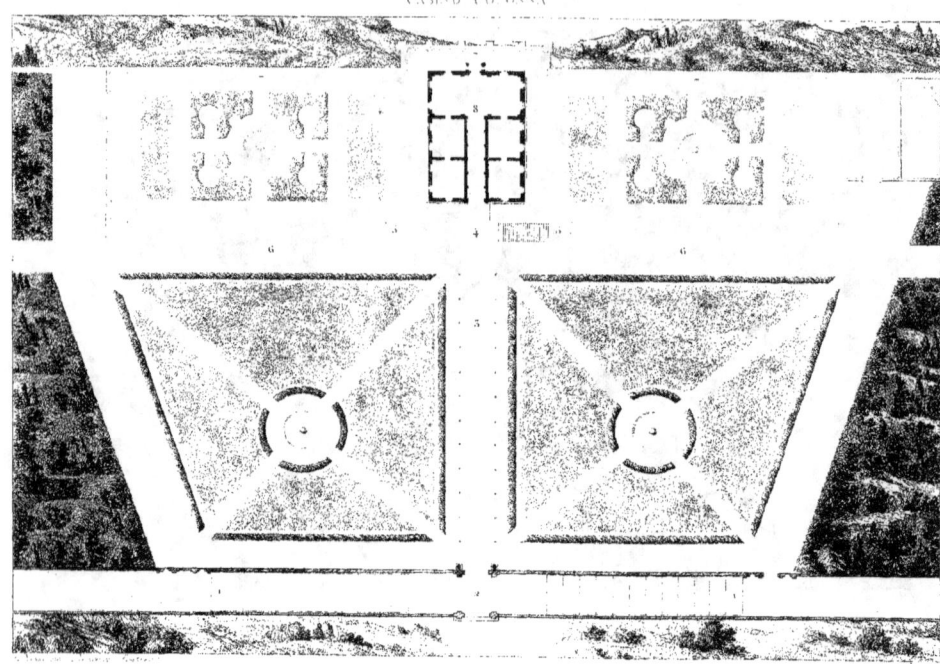

PLAN DU CASINO COLONNA, A MARINO.

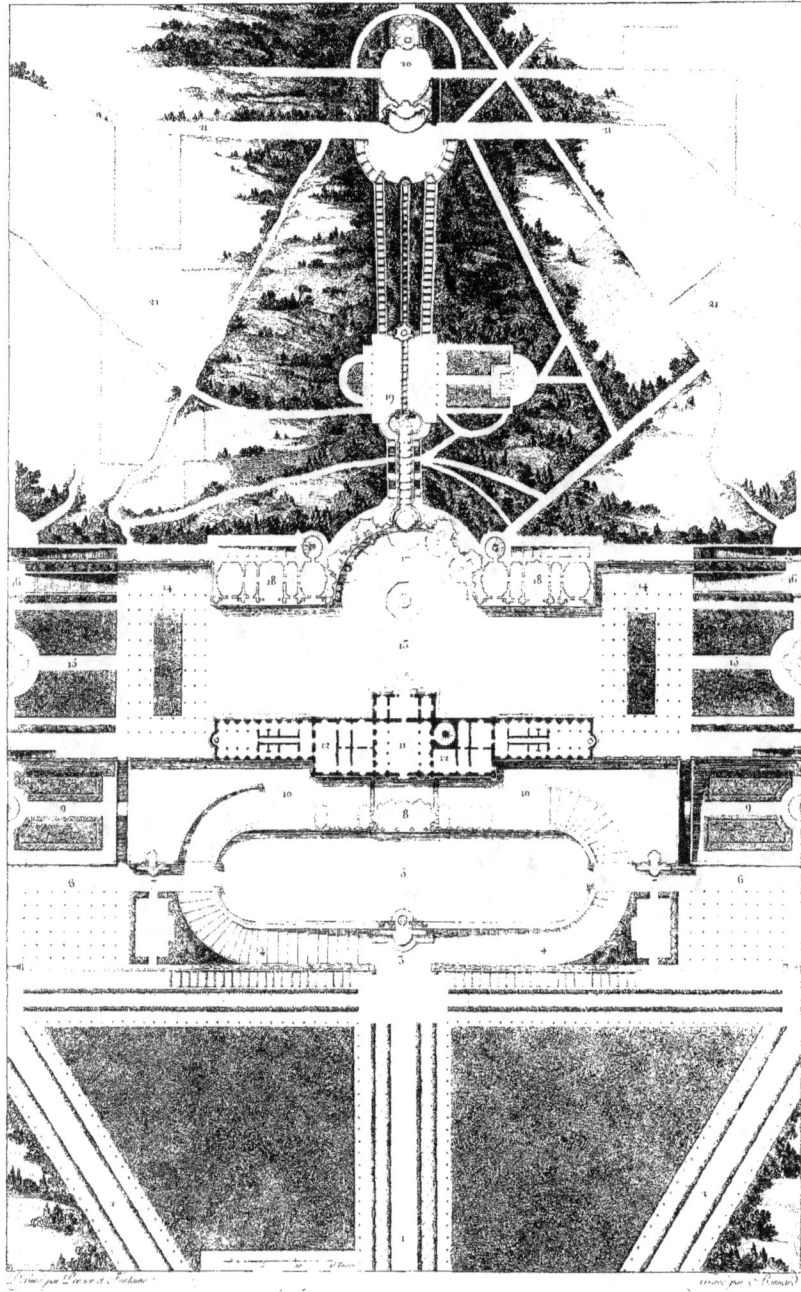

PLAN GÉNÉRAL DE LA VILLA ALDOBRANDINI.
(Première partie de ses Jardins.)

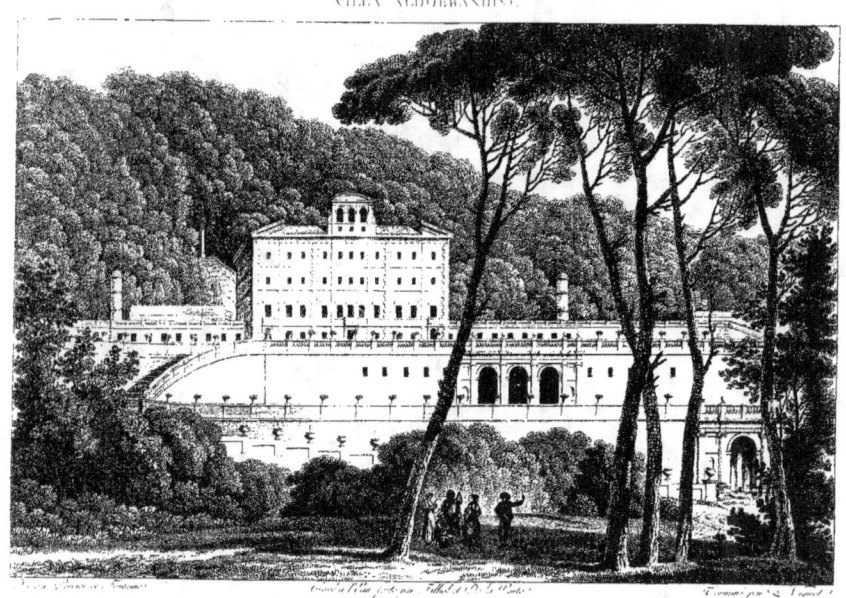

VUE DU PALAIS ET DES JARDINS DE LA VILLA ALDOBRANDINI,

VILLA ALDOBRANDINI.

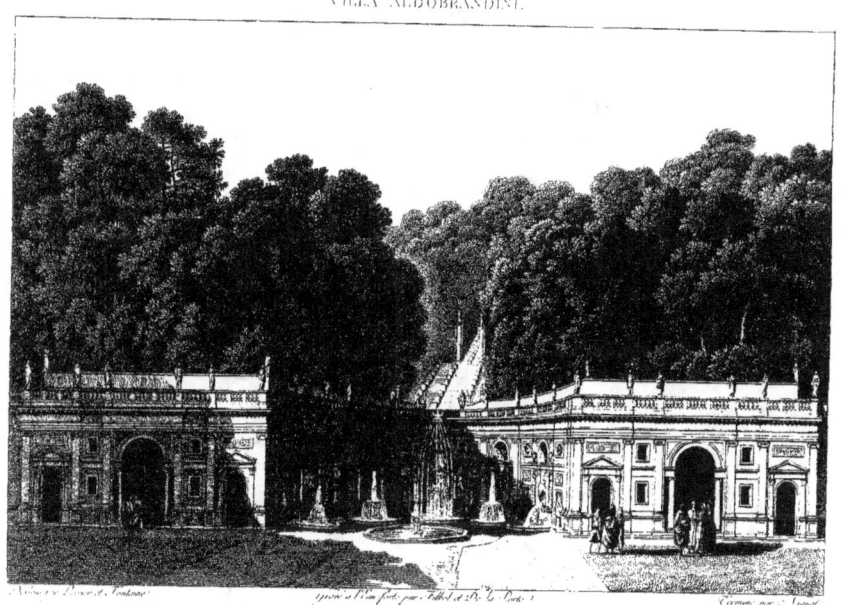

VUE DE LA TERRASSE DE LA GRANDE CASCADE ET DU THÉATRE DES EAUX
en face du Palais

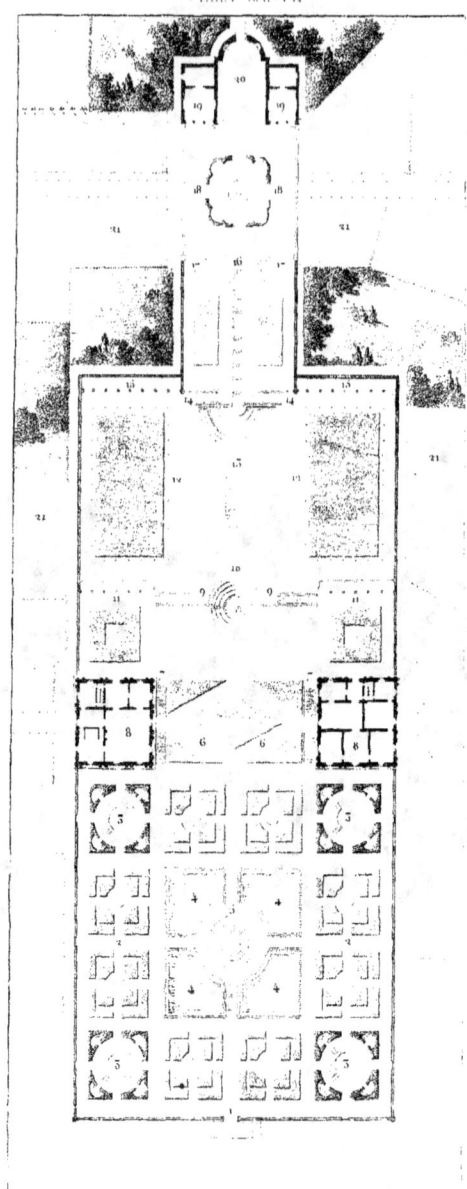

PLAN DE LA VILLA LANTI A BAGNAIA,
avec une partie de ses jardins.

VILLA LANTI.

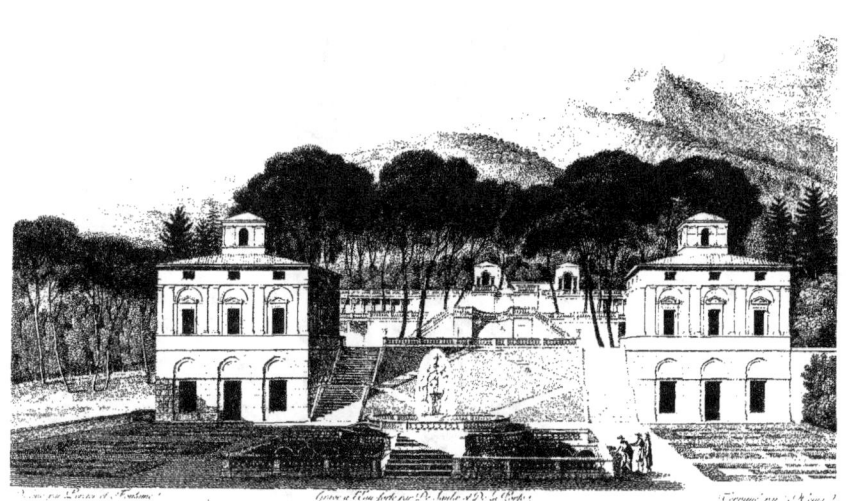

VUE GÉNÉRALE DE LA VILLA LANTI A BAGNAIA,
prise du côté de l'entrée.

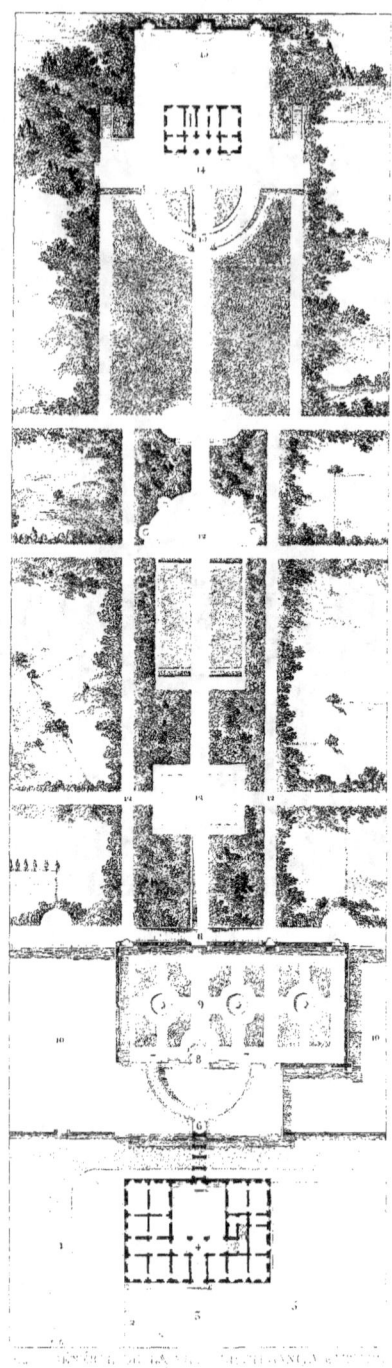

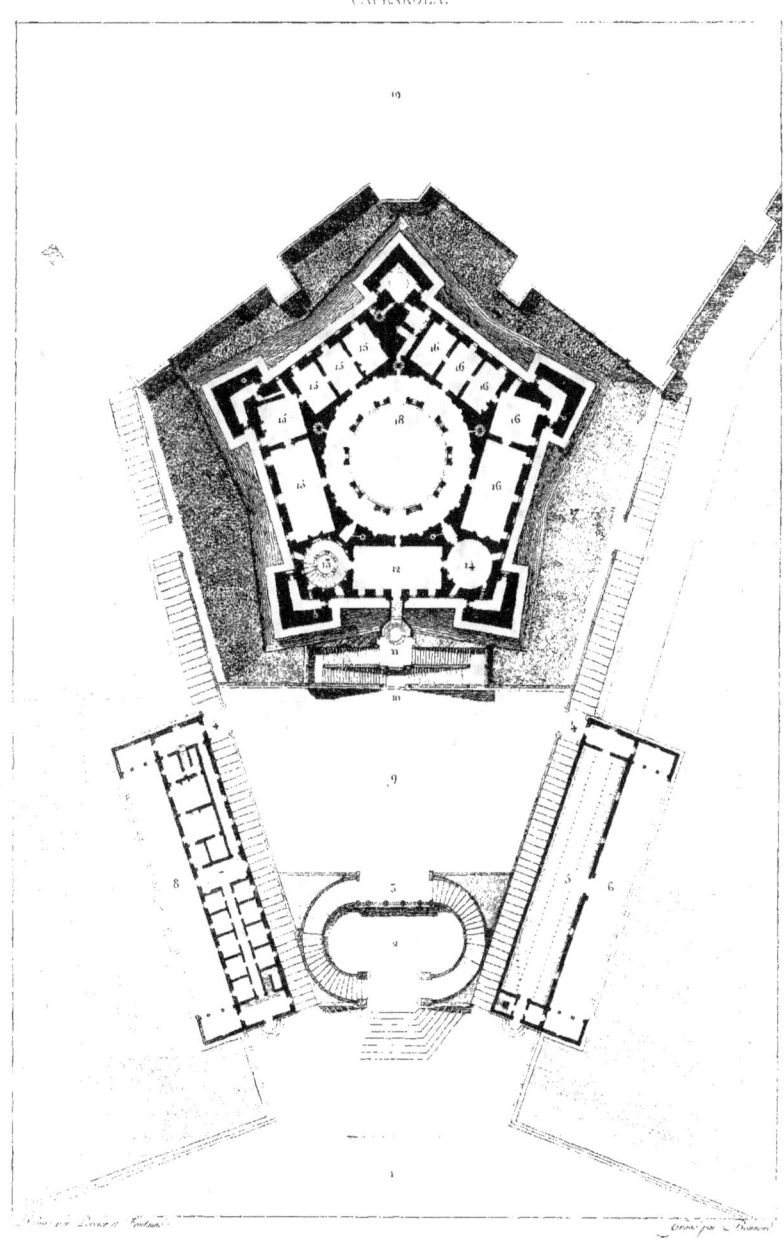

PLAN DU REZ-DE-CHAUSSÉE DU PALAIS DE CAPRAROLA.

CAPRAROLA.

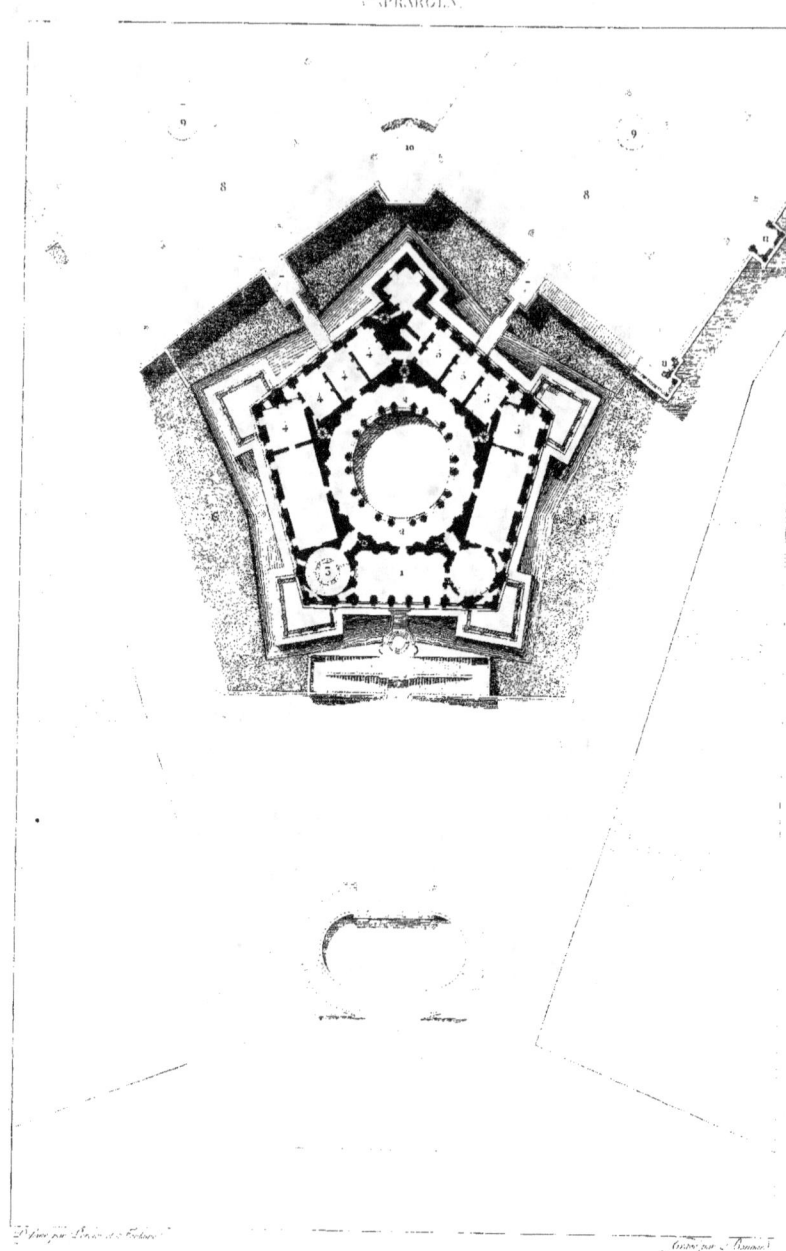

PLAN DU PREMIER ÉTAGE DU PALAIS DE CAPRAROLA.

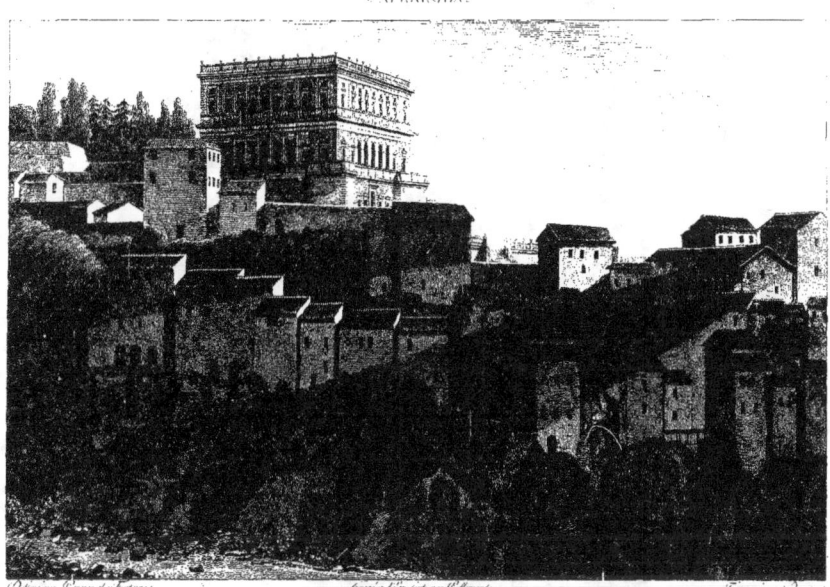

VUE GÉNÉRALE DU PALAIS DE CAPRAROLA,
prise dans le fond de la Vallée.

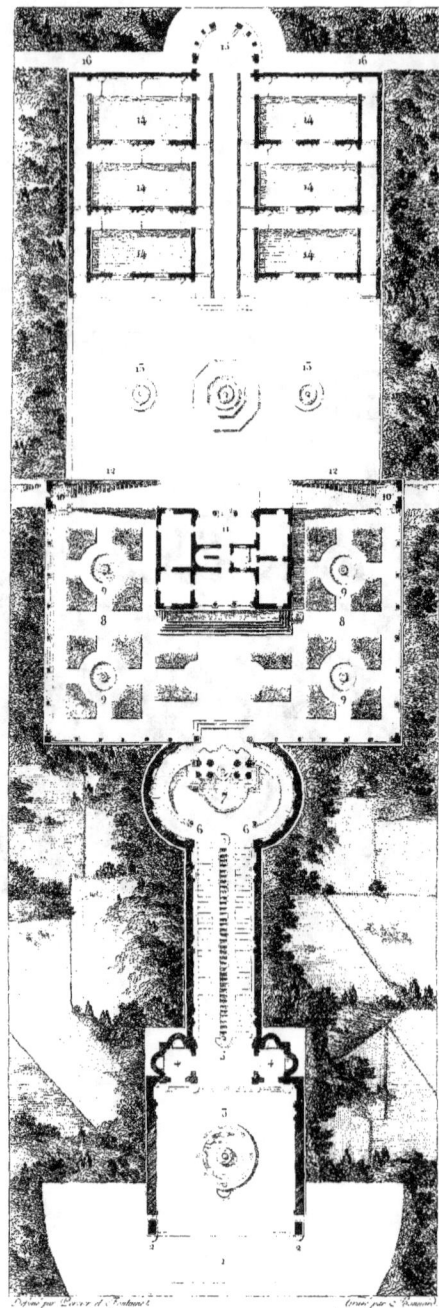

PLAN GÉNÉRAL DU PETIT CASIN DE CAPRAROLA.

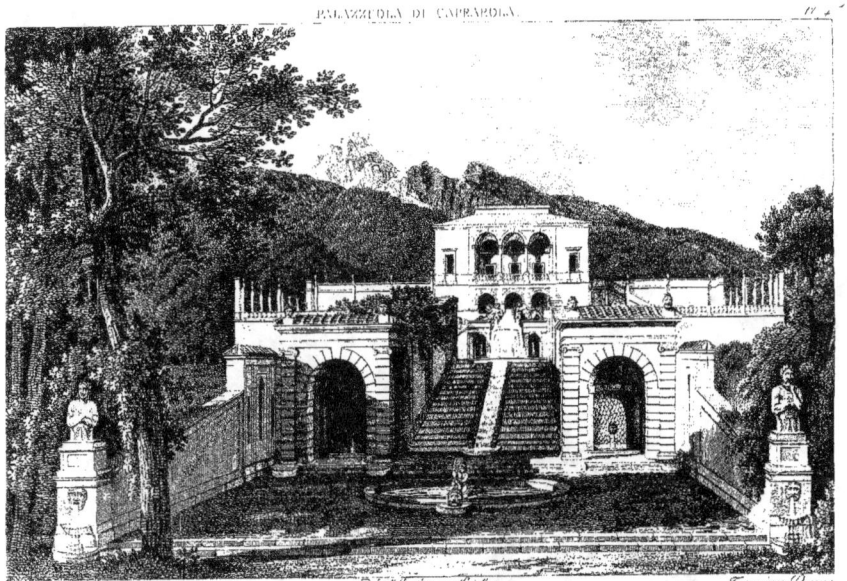

VUE GÉNÉRALE DU PETIT CASIN DE CAPRAROLA,
prise du côté de l'entrée.

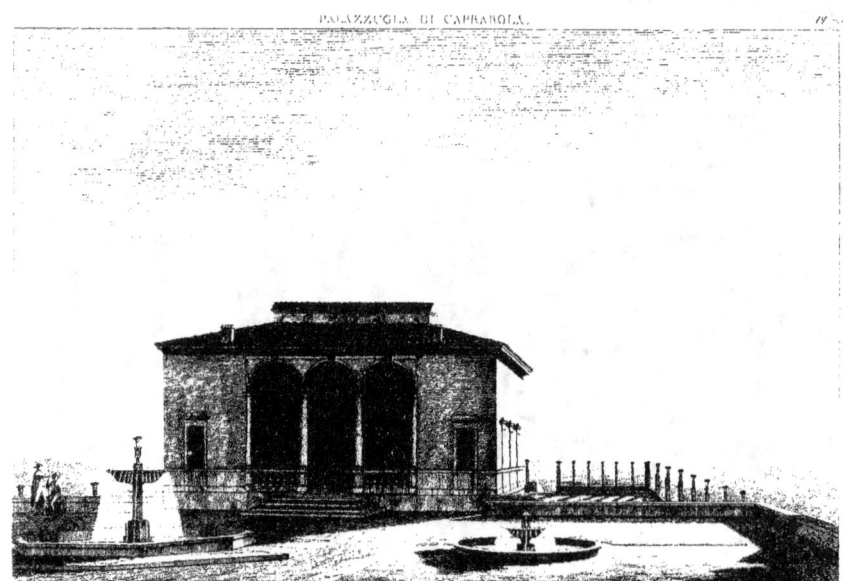

VUE DU PETIT CASIN DE CAPRAROLA,
prise du côté des jardins.

www.ingramcontent.com/pod-product-compliance
Lightning Source LLC
Chambersburg PA
CBHW071545220526
45469CB00003B/922